構　圖

構 圖

David Sanmiguel Cuevas
Antonio Muñoz Tenllada 著
王　荔 譯　　林昌德 校訂

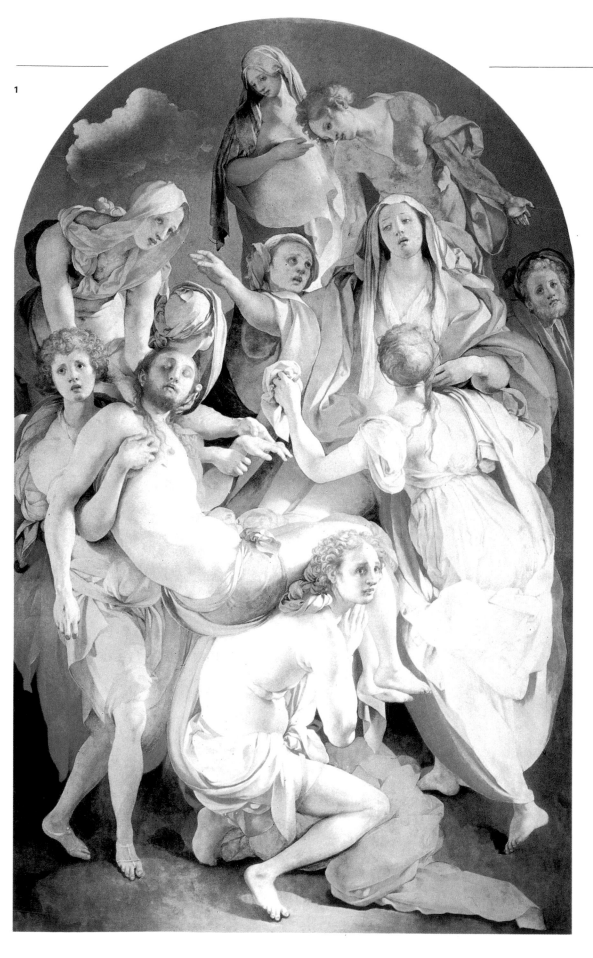

圖1. 雅克伯・彭
托莫(Jacopo
Pontormo, 1492–
1556),《哀悼基督
之死》(Lamen-
tation of
Christ's Death),
佛羅倫斯，聖・
費立希特教堂
(Church of Santa
Felicita, Flor-
ence)。

前言

寂靜的月夜下，在荷蘭平坦的大地上，皮特‧蒙德里安(Piet Mondrian)看見了垂直與水平之間的交錯；康丁斯基 (Kandinsky) 則看到了色彩的形狀：黃色是三角形，紅色是方塊；而左基‧秀拉 (Georges Seurat)談到各種線條蘊含著不同的心情；在十八世紀時，霍戛斯(Hogarth) 相信自己已發現線條概括了美。杜勒 (Dürer) 和達文西 (Leonardo da Vinci) 以及中世紀的維拉德 (Villard) 也在數字和幾何圖形中尋找和諧的形式。這些，畢達哥拉斯(Pythagoras)和柏拉圖(Plato)在他們之前就已做過了，更早之前，埃及的幾何學家則推測出幾何圖形。今天，藝術家們仍不斷地自問：形式美究竟在那裏？它是否在大自然中?還是在理想圖形的抽象之中？在安排自然的物體時，他們經常運用理想的圖形去表現，並不斷地使用和探討藝術構圖的技巧。

由於素描或繪畫的構圖包括了這麼多藝術的繪畫本質，以至於常被人們所忽略。參觀者到博物館總是去欣賞鮮艷的色彩、素描的完美和嚴謹的作品，很少有人會停下來思考構圖的微妙之處，這是可以理解的。因為繪畫的構圖完好時，它是隱而未現的，同樣道理：當布幕拉開時，複雜的舞臺機械裝置就從眼前消失。成功的藝術作品能轉換對自然的感知而顯得如此合理和完美，並使我們確信它在畫家面前是整體出現的。但顯然地，一幅畫在被畫之前是不存在的，而看著模型素描、上色也是不夠的，畫家必須選擇物像，考慮它的寬度、距離和尺寸，突顯其最具意義的一面，使無生命變為有生命。

伯納德‧貝恩遜(Bernard Berenson)曾說藝術必須「加強生命力」。繪畫是將事物從習慣性的觀察中移開來，它可將物體的側面形象予以減弱並畫出輪廓，也可以用誇大的手法將物體分開或整合、讚美或歪曲。所有這些都是為了使觀者能夠感受到真實與非真實的強度，而這可能是人們在日常生活中難以感受到的。

構圖的方法不是單一的，世界上有上千種方法，而每個畫家都有他（她）自己的方法；甚至同一個畫家可以因不同的作品而改變構圖的技法。人體極細微的傾斜、花梗的生長方向、樹的彎曲、水果生長形狀的變動等都是自然的結果，可是畫家還是要將它反映到畫面上。秉持這樣或那樣的視覺是畫家個人感覺性的問題，比如對彎曲作特殊強調，或對花梗作特別安排等等。藝術構圖的關鍵就像藝術所有其他重要的方面一樣，在於畫家的直覺和標準，而不是靠教科書。

假設一本名為建築或音樂的書，它必須涉及所有後者或前者領域的基礎知識……但只能用160頁。你正在閱讀的這本書也屬於這種情況，因為藝術構圖涵蓋了所有技法、媒材和描繪樣式，以及每一種主題和傳統。

本書不能夠也不打算包括這個廣泛的領域，讀者將發現這是所有有關構圖方面容易讓人接受的介紹。

主題再現的範圍內，結合幾位著名歷史學家和藝評家在構圖上的詮釋，做為進入此一領域的理想開端。恩利希‧沃夫林 (Enrich Wölfflin)

2

圖2. 大衛‧山姆奎(David Sanmiguel)獲巴塞隆納中央大學美術學位，與帕拉蒙出版公司固定合作（圖片由阿利迪斯‧里斯帕(Aleydis Rispa)提供）。

是一位在藝術構圖上最顯赫的學者。他的大作《藝術史的基本原理》(1915)，為構圖形式的現代觀點開創了先河。許多學者都受到沃夫林著作的影響，當然也包括本書的作者在內。對美術業餘愛好者來說，此書風格清楚簡明，用特殊的方法疏通這個論題的複雜性，對基礎概念做最精闢的闡述，從而引起讀者興趣並指導他（她）們去達到目的。這套系列叢書的其他專書同樣具有很大的價值，我希望讀者會認為它是一本能促進和引起興趣的書，並運用我一直鼓勵採用的帕拉蒙的方法去做。

大衛‧山姆奎
(David Sanmiguel)

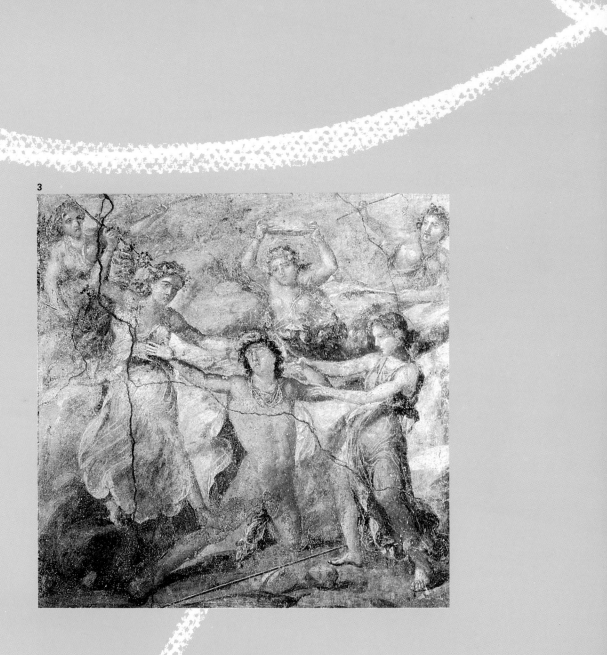

3

構圖遍及歷史

就像音樂裡的音符與休止符，繪畫的媒材是有限的，而結合的可能性卻是無限的。

構圖就是去結合那些媒材，構圖史就是經由不同時代的畫家所選擇的一種結合系統。有時候構圖是相似的，但它們從不會重複。每個構圖都是所處時代的表現，一種特殊的秩序感和一種對於世界的獨特觀感。

藝術構圖的黎明

藝術史學家將藝術創作分為兩個偉大時期。第一個時期與史前的原始社會相吻合，即舊石器時期（從30000至9500年前），第二個時期包括自那以後的每一個時期。

大量的區分工作是透過兩個時期的藝術現象進行的：其中最明顯的便是本書的主題即藝術的構圖。

舊石器時期的史前繪畫由岩畫和洞窟畫組成。所用媒材不像今天畫家所用的：（儘管比未開化時好得多）天然顏料取自於土和動物的血，畫筆是用動物的毛髮紮在木棒上做成的。原始畫家將圖像畫在洞窟的岩壁上，使用的方法多少類似壁畫、油畫、水彩：這方面已保留許多與今天相同的地方。

儘管如此，參觀者進入其中一個洞穴不會像辨認濕壁畫和壁畫那樣去看任何一幅畫。洞窟畫（一般由動物或狩獵的場面組成）被不加選擇地畫在各處，沒有特定的排列。它們往往是斜著的或顛倒的被畫在那裏，格局有大有小，直到整個岩壁被畫滿為止。原因是：原始的穴居者幾乎不可能看到畫好之後的完整表面，因為日光難以射入這些大洞窟，就算是借助火炬，也只能欣賞到小部分的畫。甚至連考古人員也不能區分畫面的首尾。為了完善的觀察這些畫，必須四周來回的看，並改變觀察角度，從一處看到另一處。

解釋這些畫的有力理由是：洞窟畫的審美特徵與宗教或不可思議的儀式有密切關係。水牛、馬和麋鹿等是穴居者主要的食物來源，當然也是史前藝術最主要的描繪主題。洞窟壁上描繪的動物是用來支配犧牲

品的「魔幻」形式；它們被認為會在這免於危險和成功的狩獵形式中帶來好運。更有趣的是，為了加強圖像的表現力，穴居者利用巉岩和岩石的地勢來表現牲畜的體積。很多繪畫更有賴於這些突出的形狀和巉岩，而不是審美的標準。

洞穴不是建築物，它的形狀和大小是自然形成。人們也不拘泥於洞窟畫的尺寸；這些畫不是構成的，因為那時沒有構圖這樣東西，有兩點重要的原因可以解釋：首先，藝術構圖始於對藝術作品的某種限制的運用。

真正的藝術構圖始於建築。當人們開始耕作時，為劃分財產，搭起了籬笆、房屋和寺廟，畫家被迫適應

在有限的空間，並在某個面積和比例條件下作畫。其次，藝術構圖是設計限定的藝術，以及依其比例尺寸支配的形式。

在新石器時期（8000年以前）之初，人們開始建造住所。新石器藝術局限於日常用品的圖紋與裝飾。在史前容器上還可以看到幾何紋樣呈現出線性律動的穩定感，平面分佈以及直線與曲線結合等等。這些事例包含了構圖意圖的存在，因而被認為是藝術構圖的誕生。

4

圖3.龐貝壁畫（西元前二世紀），《佩恩透斯的痛苦》(Torment of Penteus)，龐貝，凱撒維特(Casa Vetti, Pompeii)。

圖4.繪於拉斯科拉斯洞窟壁上的馬。在相同空間裏顛倒或傾斜的人像，顯示出缺乏單一視點的構圖概念。

圖5. 法國南部拉斯科拉斯 (Lascaux) 洞窟入口之一（畫約20000年前左右）。岩面的曲折阻礙了洞窟畫家發展構圖的整體系統。

圖6. 拉斯科拉斯洞窟其中一壁的景觀。不同繪圖的重疊，主要是配合宗教或巫術的禮儀而不是作為構圖。事實上，一直要到圖像的發展不再受到畫家們的自我限制，我們才可能明白地談及構圖。

5

6

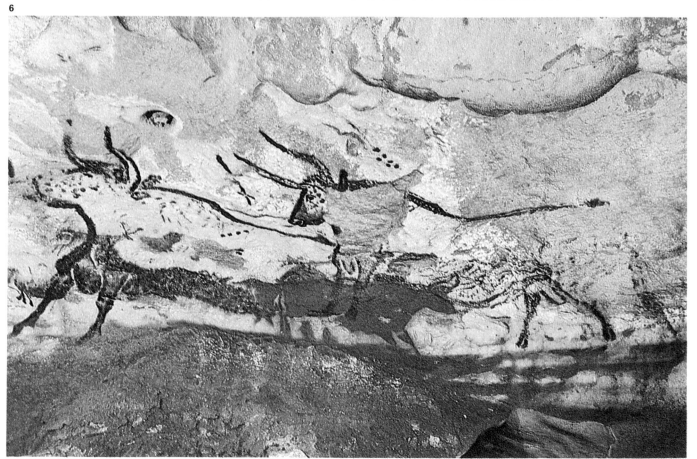

埃及：最早的構圖

7

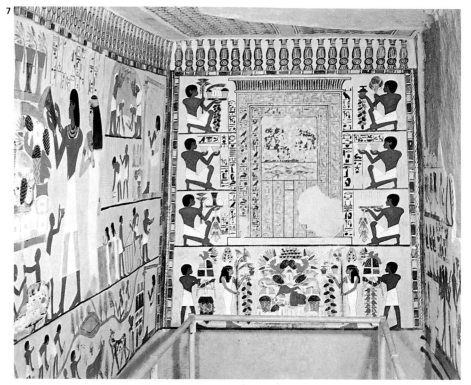

8

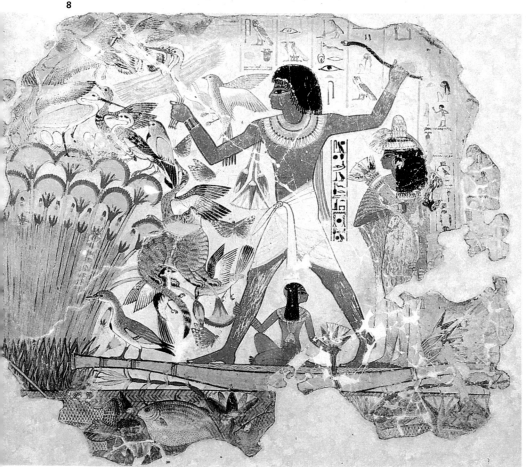

埃及文明的開始一般追溯到大約西元前3200年左右，正是這時，上游埃及（位於現在埃及的中心）和下游埃及（位於尼羅河三角洲）聯合為一個王國。從那時起，從法老王的時代中大致可區分出三大藝術輝煌的時期：中王朝時期（大約建於西元前2050年）、新王朝時期（建於西元前1580年）、最後時期（約從西元前715年至330年）。貫穿於這樣一個長的時期，審美觀、樣式和技巧均經歷了重大的變化。然而，古埃及藝術還是擁有和諧和區分古文明與接續時代藝術發展的特徵。埃及藝術的統一，是建立在根深蒂固的文化傳統之上。埃及人用非常特殊的術語看待藝術：它足以表現永恒，具有永久而非短暫的意義。埃及繪畫的圖像與其說是呈現真實的場景或事件，不如說是體現出更多他們的意念。他們表現了典型或具明顯特徵的情況，如季節的變化、牧耕或宗教儀式活動；這些情景年復一年，世世代代重複著。這些定型的描繪不具個性，基於這種原因，人物也不可能是任何特定的人，場

圖7. 中王朝時期的壁畫，底比斯，那克特墓。古代埃及人繪畫，有一個特殊的目的：表現永恒以及永生。因為這個原因，埃及藝術多發現於寺廟和陵寢，位於該地方的壁畫才最具意義。

圖8. 新王朝時期的壁畫，《沼澤中的狩獵場》(Hunt Scene in a Swamp)，倫敦大英博物館(British Museum, London)。埃及畫家在畫「次要」主題，譬如動物或植物的描繪時，享有構圖的最大自由；在這種情況下的構圖較少一成不變，而顯示出動態和裝飾趣味。

景也並非表現某特定「真實地」發生的事件。這種繪畫的觀念要求某些既定的構圖技巧，因此它被認為是建立在表意圖像之上的「圖式」藝術。

在人物畫方面，尤其能體會到這一點。人像各部位被限制在垂直平面之中，這些完全扁平的圖像由於缺乏深度而顯得是「貼」在牆面上的。埃及畫家滿足於對特徵的簡單表現，就是說那些可清楚辨認的人像是從不考慮我們所謂的「寫實性」。因此，頭和兩腿是用側面來畫，因為用側面比用正面更能讓人看得懂。相反地，畫眼睛是從正面視點著手，身體和兩臂也是如此。所有人物都採用這種方式，只是尺寸大小有所不同：較高大的人像代表較重要的社會地位。不管怎麼說，

埃及畫家證實了他們是動物或其他物種的優秀觀察者，且用既優雅又明確的手法表現出它們的特徵。他們主要的興趣是在體裁和類型之間確定區別的原則，而不是從個體上去辨認：無人授權去畫親戚或國王的肖像。歷史學家龔布里希 (E. Gombrich)曾說：「埃及人將最大的注意力用於區別努比亞人(Nubi-ans)和希特人(Hittites)的側面。他們能夠區分魚和花的特徵，但沒有理由去觀察沒有被要求去觀察的東西。」

在這種極為明確的原則主導下，他們只是將精力集中在表達意念或普遍意義的觀念上。埃及畫家將構圖繪製於牆頂與天花板之間的橫飾帶上或牆上，採用連續性的繪畫展開主題（類似今天的連環圖）。主題

內容從頂部至底部，像是一頁頁的課文，它占據了所有可利用的空間。沒有用深度或陰影，但非常重視牆的平坦和裝飾的優雅，埃及人的畫是最具魅力與平衡性的藝術構圖典範。

圖9. 中王朝的壁畫，《閃米特族部落請求允許進入埃及》(*The Semitic Tribe Asks for Permission to Enter Egypt*)，底比斯，貝尼—哈珊墓(Beni-Hasan Tomb, Thebes)。埃及人的構圖系統包含帶狀裝飾的形式，這種形式可以表達連貫的想法。

9

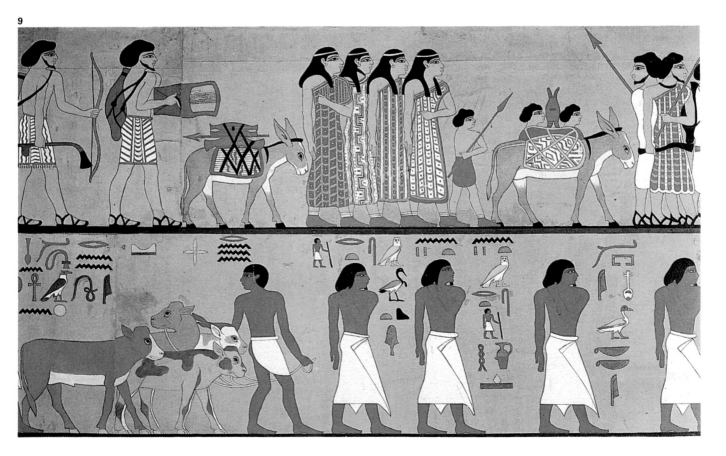

希臘人的變革

希臘藝術初期受到東方和埃及藝術（西元前600年）很大的影響，包括一系列造型的樣式，已發展為眾所周知的古典希臘藝術（約西元前400年左右）。這種新的建築、雕塑和繪畫形式為西方藝術鋪設了道路。

歷史學家艾瑪紐爾・羅維(Emmanuel Loewy)，是二十世紀初第一位記錄希臘藝術快速發展的人，從古風時期(西元前六世紀到五世紀初)到古典時期(480–330 B.C.)。他宣稱古風藝術始於正面姿勢的對稱人物（幾乎與古埃及的雕塑完全一致）。經過不斷的發展而到達自然主義：這是經過不斷地修正、觀察實體和善用「活生生」的模特兒，所逐漸累積而成的。

不幸的是傑出的希臘構圖無一倖存；我們所瞭解的希臘畫家的繪畫都是來自於希臘陶器上所發現的圖像，正如羅馬歷史學家波桑尼亞斯(Pausanias)、路塞恩(Lucian)以及老卜利尼 (Pliny the Elder) 所寫的那樣。然而據瞭解，希臘曾存有極為豐富的繪畫作品，主要繪於用木頭或石灰泥製成的壁畫和鑲板上。我們所熟悉的一些傑出畫家，如波利諾特斯 (Polygnotus)，他是繪畫的「發明者」和有著精湛技藝的肖像畫家；阿格塔克(Agatarco)是第一位用透視法去作畫的畫家；阿波羅多羅 (Apolodoro) 用陰影解決形體的畫法，被喻為「陰影畫家」，他也是最早用混合色去作畫的畫家，因為當時畫家調色只會用黑、白、紅和棕色（如波利諾特斯）。這些方法均被基克塞斯 (Zeuxis) 和帕拉西歐(Parrasio)所吸收和發展，他們由於傳奇的「寫實性」而名聞遐邇，

圖15. 墓室壁畫（約西元前340年），《扮作英雄騎在馬上的去世畫家》(The Dead Painter as a Hero on a Horse)，彼斯汀博物館(Pestum Museum)。

圖16. 白色襯底的裝飾瓶(Lekytos)局部（約西元前400年左右），《婦女梳髮》(Woman Combing her Hair)，倫敦大英博物館。

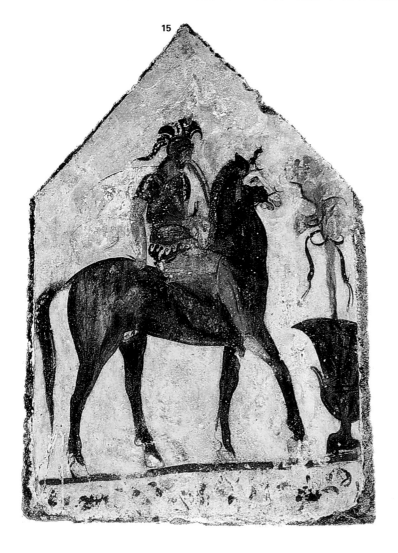

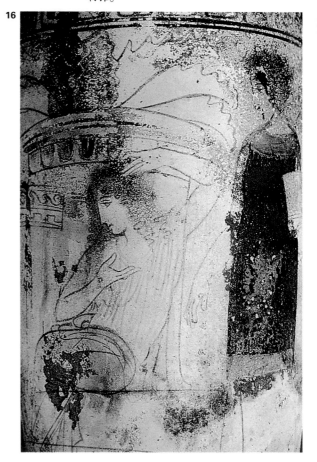

據說他們還是激烈的對手。相傳基克塞斯向帕拉西歐挑戰畫一幅最逼真的畫，當帕拉西歐查看對手作品時，親眼目睹一隻鳥飛到畫面上去啄畫中的葡萄。而基克塞斯為使自己安心，試著拿一塊窗簾去蓋住帕拉西歐的圖畫，然而他只得認輸，因為他想拿的那塊窗簾是一幅實實在在的圖畫。

所有這些畫家都對構圖藝術作出了哪些改革？從陶器上我們可以看到，他們享有構圖上的絕對自由：人物看起來自然生動，每個都與它自己的類型相符（年輕的、年老的、運動的、甚至是殘缺的）。 希臘藝術是建立在自然形體、對人體正確的描繪和對人物自然姿態，以及個性表現的基礎上的寫實主義藝術。此外，景色與空間的完整性相呼應，儘管透視沒有被表現在裝飾性的陶器上，但三度空間或深度的概念已被清晰地喚起。

深度是透過重疊圖形，運用革命性的前縮技法獲致的。前縮法是一門再現物體的藝術，好像物體在垂直的平面上正在靠近觀眾。這就產生一種物體的縮小或縮短，以至於觀察者將它視為視覺的深度（圖17）。

希臘畫家懂得用最自然的方法表現深度。前縮法的運用使他們能夠創造實際位置中的圖像，可以從前看、從後看、從旁看、或從四分之三位置上看等等。

這種構圖法獲得了動態、活力和表現力。

圖17. 阿提加赤繪式陶甕局部（約西元前1456年左右），《被英雄包圍的赫瑞克里斯》(Heracles Surrounded by Heroes)，巴黎羅浮宮。遠處左邊的人物手臂被認為是用新的前縮法畫的：為顯出深度，前臂被畫成稍呈橢圓形。

17

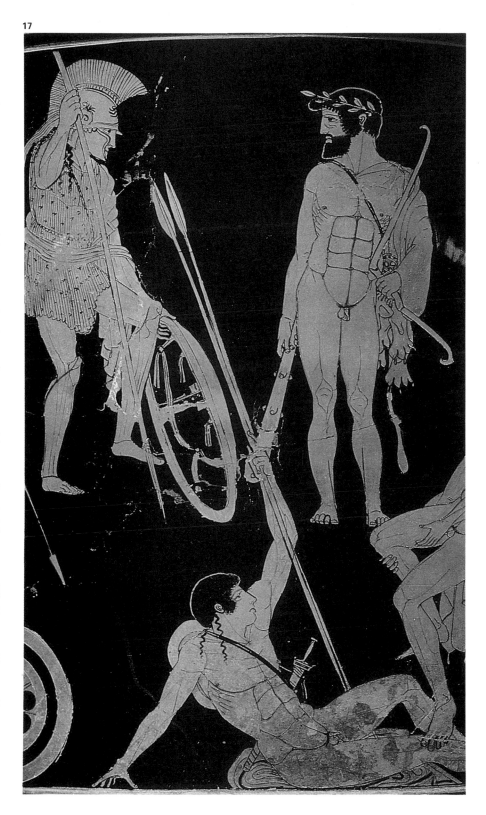

希臘人的法則

人物構圖的發展可以在古風時期的雕塑上看出。少男立像(Kouros)具有古風時期的特徵:年輕的裸體人像,採取傳統的表現方式,兩個緊握的拳頭放在臀部旁,一隻腳在另一隻腳前的勻稱姿勢。

另一方面,女性人像或少女立像(Kore)只是靠衣服勻稱的皺摺來表現。古典時期初,古風時期的人像結構被保留了下來:正面的姿勢,一隻腳在另一隻腳前的勻稱的人體。然而,人物開始顯得放鬆,身體的重量落在一隻腳上,臀部抬起且身體稍稍彎曲。目的即在於創造「有血有肉」的人像。

西元前440年,古典時期的尖峰期間,雕塑家波力克萊塔(Polycletus)以他的雕塑作品《荷矛者》(Doriforus),創立了第一個人體比例標準。他寫了一篇相關的論文叫作〈典範〉,或稱之為「規則」、「公式」。波力克萊塔建立人體為七個半頭的高度,並用它做為一個魁梧有力的模特兒標準。透過身體構造研究,他還建立了人體不同部位之間比例關係的理論:手指之間,手與前臂之間,前臂與胳臂之間等等。這些比例關係說在當今藝術學校和藝術學院中,當研究和描繪人體時,仍然被運用。

波力克萊塔是第一位使得人體具有自然動態的雕塑家。它們趨向採取一種非常和諧的姿勢:腿支撐著身體抬高臀部,同時同一邊的肩膀稍稍低一些。大約在西元前320年,雕塑家利西彼斯(Lisipius)建議,以他的雕塑《阿波西美諾斯》(Apoximenos)為準,創造出新的、修長的,由八個頭構成人體高度的標準。

利西彼斯是亞歷山大大帝最寵愛的藝術家,他的人體創作打破了正面的傳統,他塑造的人像雙肩以相反的方向轉向臀部。隨著希臘化時期的到來(西元前五世紀),人像要求全面的動態自由。我們可以在陶器繪畫中,發現這種新創建的自由。儘管一般規則是用八個頭的標準,但為了追求優雅和修長,藝術家也經常借助九個頭乃至更多,這樣才能呈現出對人體構造和動態的整體掌握。

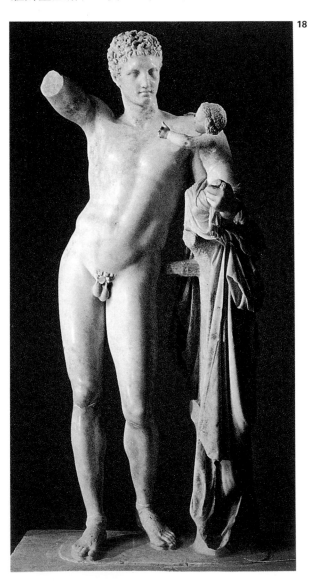

18

19

圖18. 普拉克西特列斯(Praxiteles)(西元前330年),《赫爾墨斯與孩子》(Hermes and the Child),奧林匹亞考古博物館(Archeological Museum, Olympia)。

圖19.《帕姆賓諾的阿波羅》(西元前五世紀後半葉)(Apollo of Piombino),巴黎羅浮宮。

圖20. 鵝卵石鑲嵌畫局部（西元前四世紀末），《獅子獵食》(Hunt of the Lion)，彼斯汀博物館。希臘人研究人體比例與正確的身體結構，在這幅鑲嵌畫中，身體結構是以裝飾性陶器繪畫風格中的線描方式來描繪的。

圖21. 大理石底，青銅騎兵的羅馬複製品，《荷矛者》(Doriforus)，波力克萊塔 (Polycletus)，那不勒斯考古博物館 (Archeological Museum, Naples)。在這幅作品中，雕塑家波力克萊塔結合運用了七個半頭的標準。

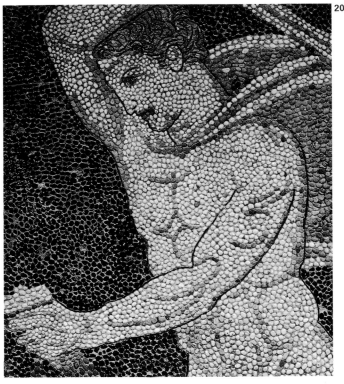

圖22. 圓柱體浮雕（西元前四世紀後半葉），《薩那托斯，阿爾薩斯，赫密斯與冥王之后》(Thanatas, Alcestes, Hermes and Persephone)，倫敦大英博物館。希臘藝術品反映出，在不同的時代對人體比例有不同的標準。所以，波力克萊塔在《荷矛者》這個作品中確立的是當時流行的標準。

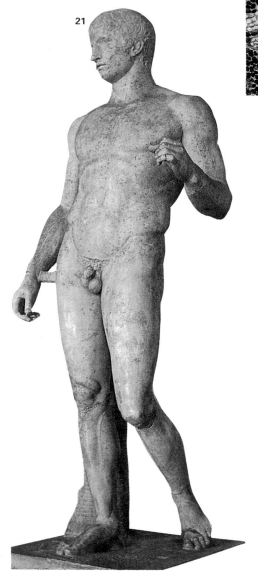

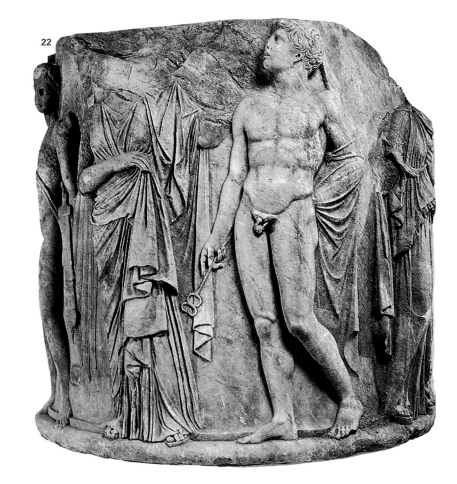

古典的羅馬

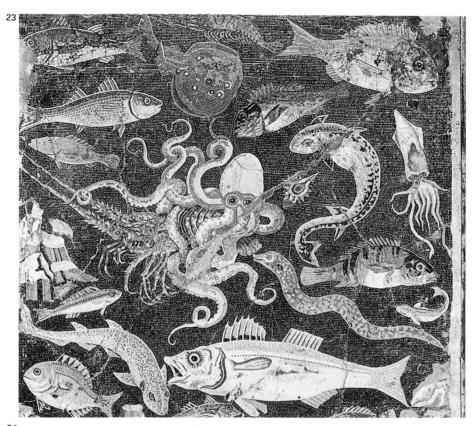

23

羅馬藝術為希臘藝術的返照。它始於西元前六世紀的義大利中心地帶伊突利亞(Etruria)(當時伊突利亞人開始複製希臘藝術品)， 伊突利亞雖在羅馬開始統治中部義大利時被兼併，但也與半島南邊的希臘城邦取得了聯繫。希臘藝術的資產於是被帶入羅馬，在那裏它們找到了

圖23. 在鑲嵌畫中以海洋生物來構圖，源於龐貝（西元前一世紀）。 那不勒斯考古博物館。

圖24. 波斯考瑞爾(Boscoreale)壁畫（西元前一世紀）。 紐約，大都會美術館(Metropolitan Museum of Art, New York)。

圖25. 女性肖像，源於埃及愛爾一法姆(El-Fayum)（西元前二世紀），佛羅倫斯考古博物館 (Archeological Museum, Florence)。

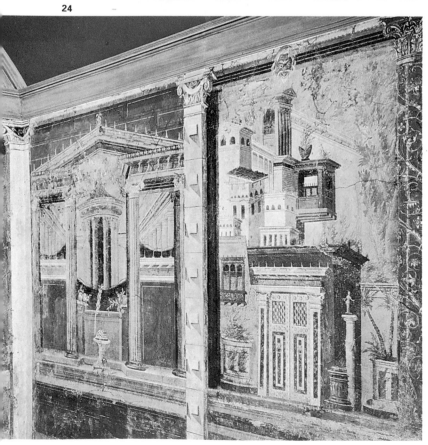

24

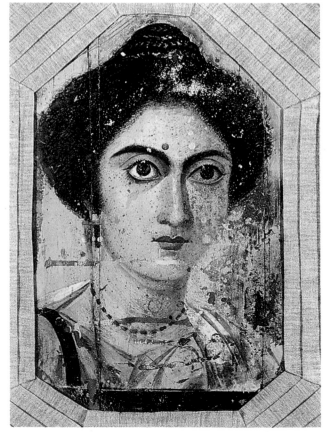

25

歸宿，成為許多熱情的收藏者渴望得到的財產。

問題是羅馬歷史學家忽視了在希臘藝術古典時期之後的那些有原創性的藝術家的作品。老卜利尼談到自從偉大的希臘創造性時期結束以來，「藝術立即停止下來」。也就是說，藝術家被迫忠實地生產大量希臘藝術複製品，幾乎沒有其他創作，因為希臘人的這些人體表現的發明、肌肉和動作的表現被認為是無法超越的。羅馬藝術家只是渴望用不同的方式，去組合那些完美的形式。除此之外，羅馬君主們從不為藝術設想而培育或促進藝術，僅僅將藝術做為思想宣傳的工具。在奧古斯都 (Augustus) 時期，單在羅馬就有八十餘尊君主的塑像。

但是，古羅馬也並非全部都是仿製品或宣傳品：類似肖像、靜物、壁畫裝飾等類型作品，都經歷了令人注目的發展演變，直到在藝術史中首次出現具有自身價值的繪畫種類。來自埃及北部那些地方陪葬的肖像和壁畫中的靜物，表現出某種變革的構圖特徵，這種特徵發展為

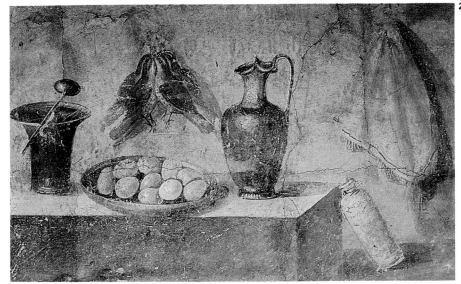

接近現代的某些藝術形式 (圖25，26，27)。

因維蘇威火山爆發，被埋存在龐貝 (Pompeii) 和海古拉寧 (Herculaneum) 中的裝飾性風景、庭院、建築之壁畫裝飾，都顯示出羅馬畫家的想像力。觀察他們對透視的掌握也是非常有趣的，他們運用透視是為了摹做全景的縱深。這種構圖的幻想達到如此之高，以至於著名的《建築論》作者維楚維斯 (Vitruvius) 抱怨說：「如今壁畫充滿了怪異。替代描繪精美的事物，⋯⋯

笞杖代替了柱子⋯⋯柔軟的樹幹和螺旋形的葉子從根部盤起，無表情的人坐在上邊⋯⋯這樣的事物不會存在，也決不可能存在。」這些話可能已完全適用於二十世紀超現實主義運動的怪誕繪畫之中了。

圖26. 巨型壁畫 (三世紀)《有蛋、鳥、玻璃罐的靜物》(*Still Life with Eggs, Birds and Glass Jar*)，那不勒斯考古博物館。

圖27. 安德烈·德安(André Derain)，《有籃子的靜物》(*Still Life with Basket*)，私人收藏。某些現代畫家的畫會受到過去的影響，像這幅德安畫的靜物畫就受羅馬構圖的啟發。

遠東的構圖

中國繪畫構圖最普遍的特徵，可以在山水畫中發現。這是一種不借助透視來表現深度的做作方法，這種方法，稱之為「移動視點」，透過連續疊加山水層次組成（一座山在另一座山前面，由此疊加）。樹、岩石、河流等其他部分縮小其尺寸，在構圖中便顯得較高，這樣會產生陡峭岩石面，或從鳥瞰視點看寬廣全景的感受。正如中國畫一樣，日本畫也受限於所用的媒材和繪畫材質：紙、絹布與色墨。約七世紀左右，新的典型日本繪畫形式興起：卷軸畫。它是瞭解大和繪傳統的開端。這些卷軸畫以狹長的長方形格局畫成。它們講述「故事」，有虛構的或歷史事件，且必須用某種順序去凝視，與讀書的方法相同。這情況就要求一個「長」的構圖，其中無中心主題，只有由事件發展過程連接而成的一系列場景。

十七世紀中葉，西方藝術激勵著人

圖34. 由戴進 (Tai T'sin) 繪製（十五世紀初），《春遊晚歸》(*Return from a Spring Walk*)，臺灣，故宮博物院(Palace Museum, Taiwan)。

圖35. 吳歷(Wou Li, 1632–1718)，*Sailing at the Foot of a Buddhist Temple*，臺灣，故宮博物院。這些風景用傳統中國畫仰視的原理來構圖。構圖的方法是將山水的深度看成逐漸升高的景象。

34

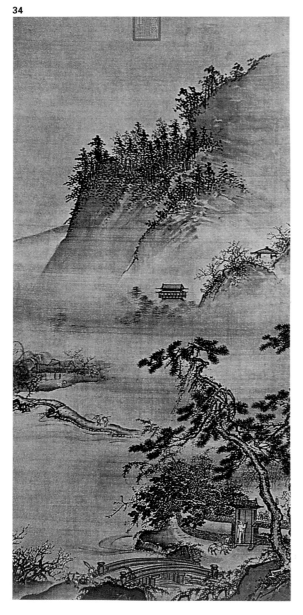

35

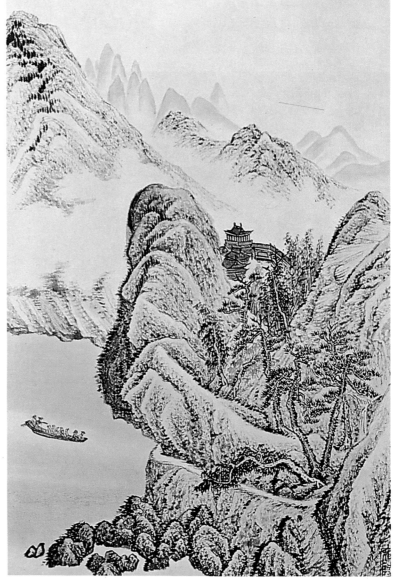

們去畫人物，並以它為中心主題。
畫中主題常是室內的仕女，畫家將
注意力集中在表現衣服的細部和頭
飾上。

然而無視於西方的影響，日本的繪
畫繼續用傳統的構圖方法：平面、
多彩而無陰影，以及絕對精練的波
紋及裝飾線條。這樣的風格特徵隨
著印象派的出現，在歐洲畫壇上造
成很大的迴響。

圖37.長谷川等伯(Hasegawa Tohaku,
1536–1610)，《松林圖》(*Pine Forest*)，東
京國立博物館(National Museum, Tokyo)。
這是一幅屏風畫，典型的日本藝術。

36

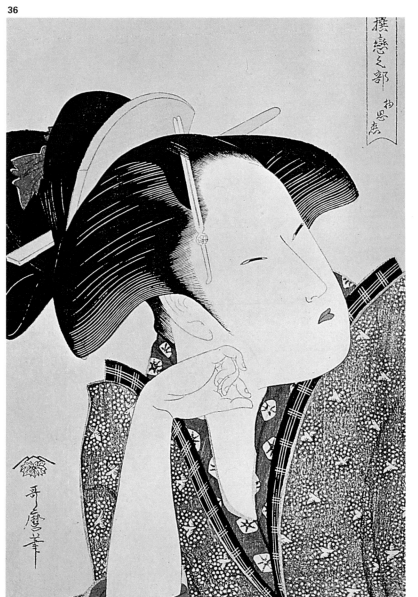

37

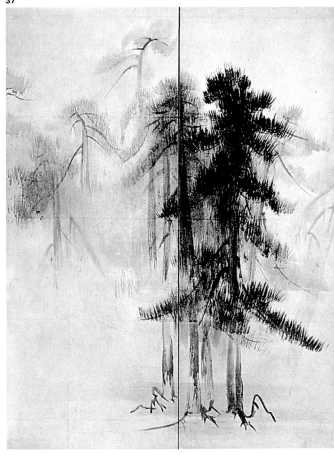

圖36.喜多川歌麿(Kitagawa Utamaro,
1753–1806)，《憂鬱的愛》(*Melancholic
Love*)，私人收藏。日本版畫在東方藝術中
是最精緻和最富裝飾味的畫種之一。韻律
感的線條和完美分明的色彩，共存於平整
的圖像之中，沒有陰影，但僅藉線描的轉
折引起體積感。

中世紀的形式

西元392年，國王狄奧多西(Theo-dosius)頒布基督教為羅馬帝國的官方宗教。在這個歷史時期裏，古典藝術的形式朝著所謂「舊石器時代基督教藝術」的模式發展，該藝術標誌著從古典時期到中世紀的演變。那時帝國分為兩個：西羅馬帝國，首都在羅馬，另一個是東羅馬帝國或稱拜占庭帝國，它的首都是君士坦丁堡(Constantinople)。

五世紀時，神學家保利諾‧德‧諾拉(Paulino de Nola)譴責在教堂繪有射獵或漁牧等類似主題的展示，稱它們是「幼稚和愚笨的」，他肯定描繪十字架的需要，以及新舊約中那些景物。藝術的目的在於教人們讀《聖經》和引導他們做禱告。這種新的、藝術上的苛求，導致了西元725年的聖像破壞主義，直到

787年才被廢止。在君士坦丁堡，聖像的恢復與新的經濟和政治繁榮同時發生，也與拜占庭藝術的出現相符合：一種異教的、巨型的藝術形式，普遍運用馬賽克技術，用於基督教聖堂裝飾。

中世紀的藝術普遍缺少深度，東拜占庭中的許多藝術，就像在野蠻人入侵後的東卡洛林王朝(Eastern Carolinian)和鄂圖曼帝國(Ottonian Empires)的藝術一樣：形體在牆上或羊皮紙上顯得被「壓扁了」，景物的安排目的是為了裝飾，而不是寫實的描繪。這個時代的藝術是象徵性的，並不講求逼真。邊飾和裝飾性的主題，被認為與人物或物體的表現一樣重要。事實上，花費在裝飾與象徵方面的心思和細節是一樣的。這種情況在英格蘭和愛爾蘭

的手稿中也能看到，還有羅馬的加泰隆壁畫，人物是由一組簡化的線條構成。

中世紀的構圖方法

拜占庭頭像的典型構圖結構與聖徒和耶穌基督相符，其特徵是有一個大型光環圍繞著頭部。這個光環和

圖38. 聖‧瑪麗亞教堂後殿的壁畫（十二世紀），巴塞隆納，加泰隆尼亞美術館(Museum of Art of Catalonia, Barcelona)。與古羅馬繪畫最相關的是發現於教堂牆上的裝飾，這種半圓形的後殿為古羅馬繪畫的典型壁畫構圖作出例證。

圖39. 羅馬時期聖‧克利克斯托(San Calixto)陵寢中古老基督壁畫（約西元250年），《好牧人（基督）》(The Good Shepherd)。

38

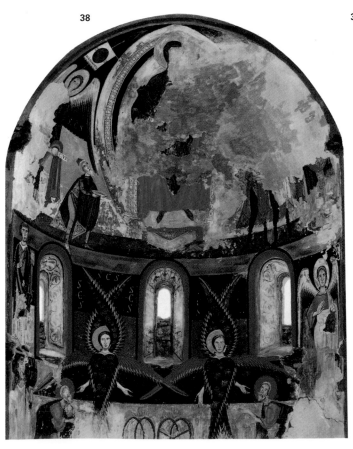

39

臉、頭髮輪廓構成三個同心圓，而
光環是其中最大的一個。

從深處到平面

從二度空間的形狀中獲得三度空間
的效果，在繪畫中始終是個問題。
中世紀畫家找到一個非常聰明的解
決方法：看一下這個龕室或這組四
個圓形拱門，中間為細密畫的構圖
（圖42）。中世紀畫家不論是選擇傳
統的表現方式，還是選擇「正確」
的透視視覺（圖42），都是一種平面
設計，它不只確立了完美構圖的對
稱，還精確地表現出建築的深度（圖
43）。

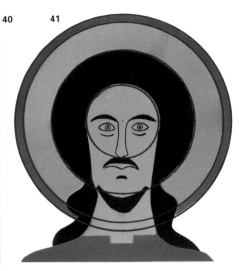

圖40、41. 拜占庭鑲嵌畫局部（十三世
紀），《基督登位》(Christ Enthroned)，伊
斯坦堡，聖·索菲亞教堂 (Basilica of
Santa Sophia, Istanbul)。以同心圓分析出
拜占庭所畫頭部的構圖圖解。

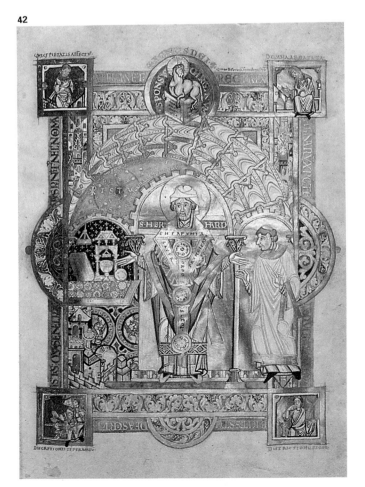

圖42至44. 奧東尼
手抄本 (Otonian
Codex)（約 1020
年），慕尼黑國
立圖書館
(Bayerishe
Staatsbibliothek,
Munich)；符合對
龕室兩種表現手
法的圖解。第一
張（圖43）為手
抄本藝術家所採
用，喜歡對稱美
及構圖的秩序，
從視域上存在於
空間的點來看仍
然精確。第二張
（圖44），儘管它
的透視正確，但
並未精確地表現
出建築的深度。

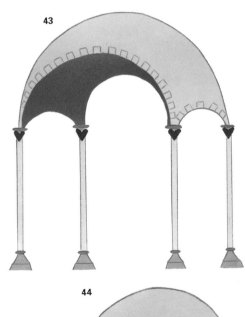

哥德時期

近十三世紀末時,歐洲城市曾經一度繁華興盛,新的貿易通道被開拓,新觀念非常活躍。這時,藝術成為修道院牧師的基本財產,而且富有的資產階級開始對它產生興趣。羅馬藝術由教堂支配著,但在十二世紀已有世俗畫家出現。這些職業畫家仍被看作是藝匠或畫匠,但他們的作品有很高的美學價值,且彼此為了追求完美而相互競爭。

哥德時期畫家則拋開中世紀盛期的構圖概念,而在所有作品的細節中「發現了」自然。他們的注意力又回到細節:人的姿勢、披肩的優雅、植物的不同形狀、陽光以及物體的性質等等。

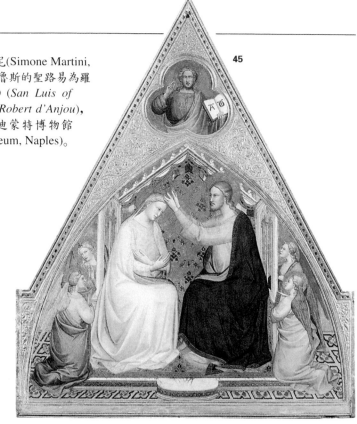

圖45. 西蒙・馬汀尼(Simone Martini, 1285–1344),《土魯斯的聖路易為羅伯特德安若加冕》(*San Luis of Toulouse Crowing Robert d'Anjou*),那不勒斯,開普迪蒙特博物館(Capodimonte Museum, Naples)。

圖46. 伯南多・戴得(Bernando Daddi)(十四世紀初),《聖母及與聖徒同在的聖嬰》(*The Virgin and the Child with Saints*),倫敦,柯特爾德協會(Courtauld Institute, London)。

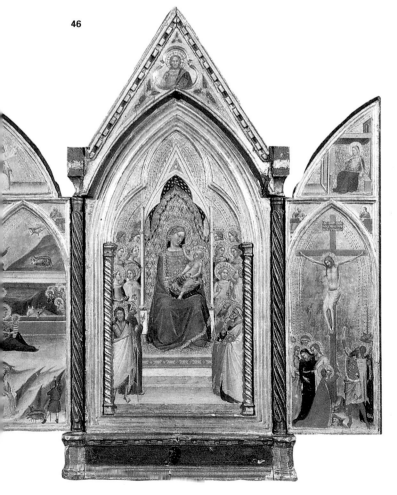

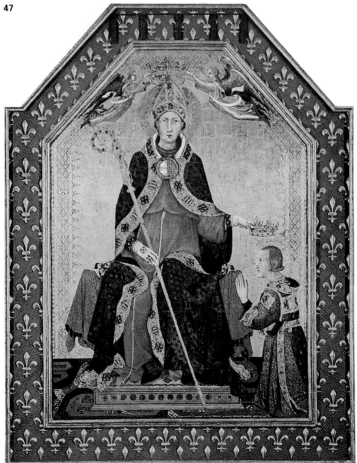

但是哥德時期畫家是那種相當特殊的寫實者，其興趣在於描繪最引人注目的、優雅的、豪華的東西，貼切地說是可資炫耀的事物。哥德式的構圖特點是大量的金飾、繁縟的裝飾，以及對禮服的構思到入迷的地步。

哥德畫家獲得重要技法的源泉，並且不厭其煩地以想像力運用它們，其目的在於獲得精美的、高貴的效果。細部的處理相當寫實，但它們之間的結合又是稀奇古怪的：人活躍在金色的背景裡，穿的長袍有皺摺或無皺摺都是為了塑造奇特的效果。手顯得長而細美，臉是完美的橢圓形，皮膚光澤，帶有貴族的意味。

哥德式的構圖有許多成功之處，成為全歐洲宮廷盛行的樣式，為此它以「國際性的哥德式」而聞名，成為中世紀最後的輝煌。

圖47. 洛侖佐・蒙納可 (Lorenzo Monaco, 1370–1429)，《聖母的加冕禮》(The Coronation of the Virgin)，倫敦，柯特爾德協會。哥德式的繪畫總是有著華麗的構圖，以繁縟的細部描繪和貴重的材料裝飾。構圖缺少立體感，但並不影響其細膩與自然。

圖48. 喬米・呼蓋特(Jaume Huguet, 1415–1492)，《聖・阿博多和珊恩的聖壇畫》(Altar-piece with Saints Abdó and Senén)，特瑞薩，聖・彼爾教堂 (Church of Saint Pere, Terrassa)。聖壇畫是哥德藝術中一種大型的構圖形式。一種將附屬的場景添加到中央鑲版而產生的形式，這種結構反映出哥德式建築的複雜性。

達文西、米開朗基羅、拉斐爾

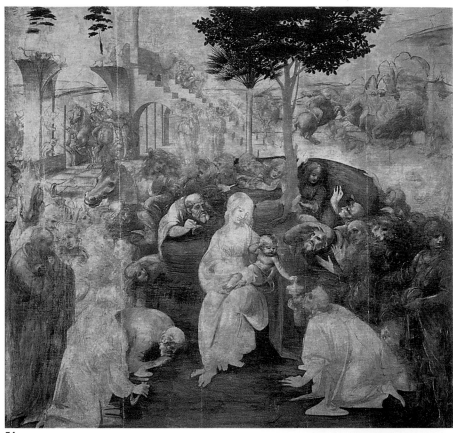

54

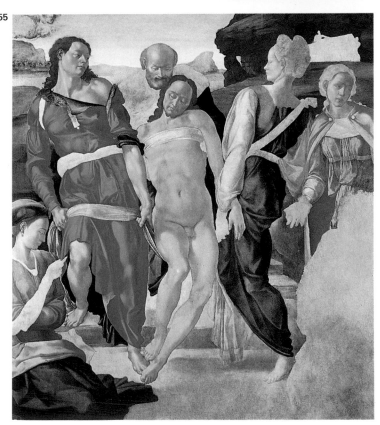

55

響徹全球的這三個名字標示著義大利文藝復興的理想到達了巔峰，在十五世紀結束之前，雷奧納多‧達文西已寫下了他著名的《繪畫專論》。這本著作不僅讓我們見識了達文西的藝術觀，而且奠定了在整個十六世紀指導畫家的基礎。

根據達文西的想法，作為一個畫家最值得去做的是創造一切藝術的方法，這使得他不得不把興趣放在每一件真實的事物上。比如他認為，單是瞭解人物的形狀是不夠的，畫家還應瞭解並再現所有自然的現象，諸如霧、雨、塵埃、河流、水的透明度、空中的星辰等等。

達文西對繪畫構圖的貢獻極大。這位畫家仔細琢磨光在所有情況下的效果，包括「過度的光會使形貌太強硬，而太暗則顯不出任何東西；介於二者之間才是最適當的。」這個平衡點是透過柔和的明暗漸層獲得：即透過渲染層次、模糊形體輪廓的方法而獲取，並將背景與其融合，給予作品氣氛上的統一。

達文西在他的論文中提及：「對於那些比空氣暗的東西，最遠的應當被描繪得最亮；而那些比空氣更亮的東西，最遠的那點至少應是白的。」這就是說，介於空氣中

圖54.雷奧納多‧達文西(Leonardo da Vinci, 1452–1519)，《智者的祈禱》(*The Adoration of the Wise Men*)，佛羅倫斯，烏菲茲美術館(Uffici Gallery, Florence)。達文西的作品結合一種全新的大氣性質，改變了西方藝術的發展路徑。

圖55.米開朗基羅(1475–1574)，《下葬》(*The Entombment*)，倫敦國家畫廊。米開朗基羅精通繪畫中擬似雕刻的一面；但他的繪畫缺乏達文西渲染層次的技法，代之以形體的精心雕琢。

去改變物體色彩的明暗度。達文西在十五世紀初所作的直線透視是他新的表現，稱之為空氣透視。

米開朗基羅也有某些關於藝術的觀念，這些觀念與達文西的觀點相矛盾：「對我而言，一幅畫的輪廓越鮮明越好，但輪廓模糊者看起來較像一幅畫。」儘管米開朗基羅的「反大氣」觀點聽來似乎也合乎邏輯，但他仍然贊同達文西對空間中的人物動態的熱衷，在處理人體構造的局部時，他們將過於精心製作的哥德式的那一套棄而不用，取而代之的是力求宏偉的效果，讓人體合乎新的構圖規則：「即服從理性判斷，服從藝術、對稱與比例，服從反映客觀與選擇，服從作品

中全部的自我把握：總之，去服從構圖的本質和力量。」

只有拉斐爾將這兩位大師的發現予以適當的結合；這種和諧的結合稱之為「古典主義」。這位畫家將他的繪畫植基於非常平穩的金字塔構圖上，其繪畫的各部分都顯得自然和諧。這特別顯現在拉斐爾的肖像畫中，被後代認為是完美的典範。

圖56. 拉斐爾 (Raphael, 1483–1520)，《聖母瑪麗亞的婚禮》(*The Marriage of the Virgin*)，佛羅倫斯，烏菲茲美術館。拉斐爾以清晰的構圖改寫了所有文藝復興的革新，而成為繪畫史上古典主義的楷模。

圖57. 拉斐爾，《拉・維拉特》(*La Velata*)。金字塔的構圖，成為古典藝術的特徵。

圖58. 拉斐爾，《名叫維拉特的女人肖像》(*Portrait of a Woman called the Velata*)，佛羅倫斯，皮特宮(Pitti Palace, Florence)。

57

56

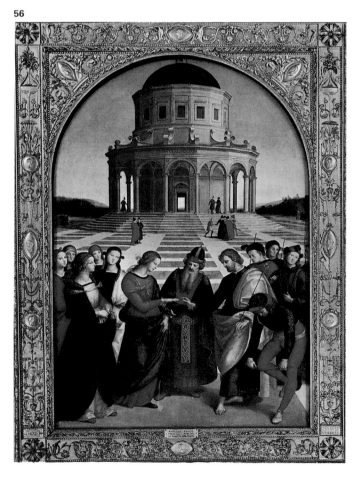

58

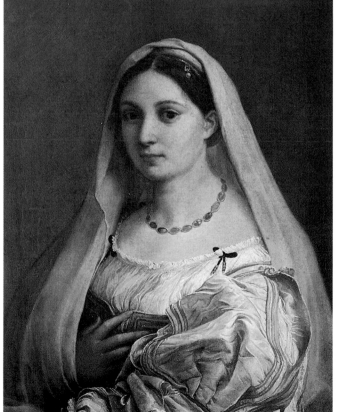

素描VS.色彩

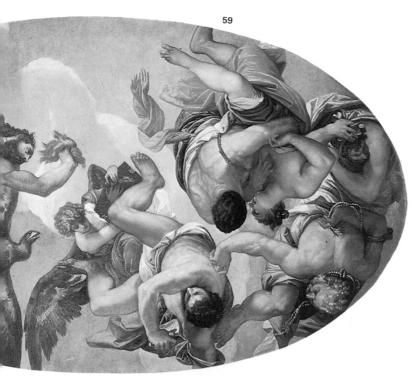

59

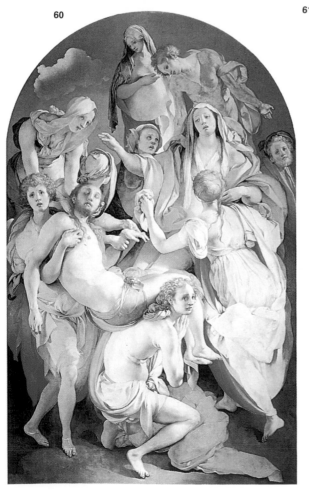

60

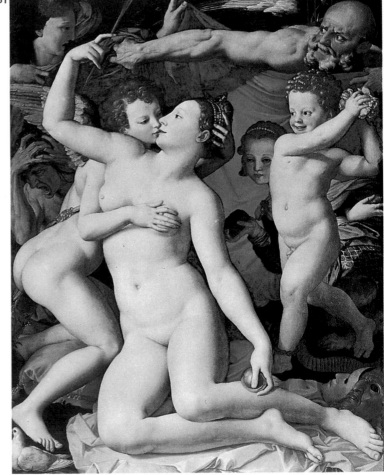

61

圖59. 維洛內些 (Paolo Veronés, 1528–1588),《擊敗惡魔的朱比特》(局部) (*Jupiter Strikes Down the Vices*), 巴黎羅浮宮。

圖60. 彭托莫,《哀悼基督之死》, 佛羅倫斯, 聖·費立希特教堂。

圖61. 布侖及諾 (Angiolo Bronzino, 1503–1572),《獻愛》 (*A Tribute to Love*), 倫敦國家畫廊。矯飾主義畫家的構圖出色巧妙的運用。

約在十六世紀中葉, 畫家、歷史學家喬吉歐·瓦薩利(Giorgio Vasari) 寫了一本書, 名為《義大利傑出的建築師、畫家、雕刻家的生平》 (*Le vite de piu eccellenti Architetti, Pittori et Scultori Italiani*)。在這本著名的書中, 瓦薩利驗證了從十四世紀至作者的年代止, 義大利畫家的作品, 他說:「最傑出的畫家, 無論過去還是現在, 都無法超越非凡的米開朗基羅。」與米開朗基羅一樣, 瓦薩利是佛羅倫斯派畫家, 佛羅倫斯派的畫家都對這位偉大的雕塑家的作品著迷, 尤其是他的素描, 更確切一點的說, 是對他的設計著迷。義大利語 "disegno" 將素

描與設計的概念合併為一個意思：它可以解釋為「有創造性的素描」。的確，繼承了米開朗基羅的佛羅倫斯派畫家的素描是具有創造性的，但由於太過，以至於經他們發展出來的樣式被稱之為矯飾主義，顯然多少帶有輕視的意思。

該矯飾主義不加區別地使用前縮法，以最不尋常的視點去畫所看到的形體，有下墜的，上升的，沒有重心地在空間旋轉。

矯飾主義者喜歡複雜的構圖，為了使人體顯得更修長、更優美，在不過份的情況下使人體變形。如彭托莫(Pontormo)，羅梭(Rosso)或巴米沙諾(Parmesano)，他們的繪畫構圖不描繪真實，而是發明了一個想像的空間，由素描的精湛技巧所主導，其「有色」素描多少近似哥德式繪畫：絢麗與裝飾性的色調，所採用的明暗對比也稍顯做作。

在佛羅倫斯與羅馬盛行線條素描時，威尼斯卻致力於對色彩的研究。最偉大的威尼斯色彩大師是提香(Titian)。他真正對構圖進行了改革，走出了輪廓的精確形式，企圖透過色彩對比而尋求繪畫的量感。我們知道在他的最後作品裏，提香開始在一個有色的背景裡描繪，一開始就用筆，而不是憑最初的素描。繪畫過程經過不斷地以強光到處照明的對比，並迅速加以修正，讓背景的色彩「穿透」色彩的後層，這樣能獲得壯觀的色彩上的和諧。

這是真正的創新。世襲的傳統畫法要求用著色去限定有完美外形的物像，而提香則寧願在所有的物像上加強主導色，根據光和陰影強度用第二種基調形成物體的形體。

威尼斯派與佛羅倫斯派的差別在於：前者採用組成素描和納入形體的方法，後者是由色彩構成，將整體融合在一起。

圖62. 古伊多·雷尼(Guido Reni, 1575-1642)，《赫柏曼尼和亞特蘭大》(Hipomenes and Atlanta)，馬德里，普拉多美術館(Prado Museum, Madrid)。
圖63. 提香(Titian, 1487-1576)，《達那厄接受金雨》(Danae Receiving the Golden Rain)，馬德里，普拉多美術館。

62

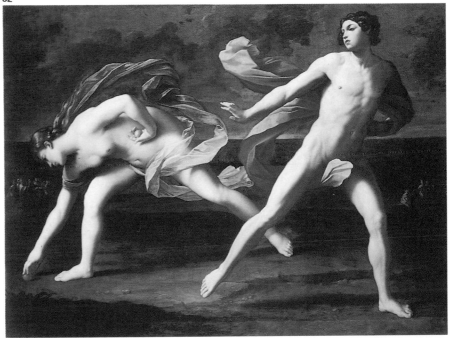

63

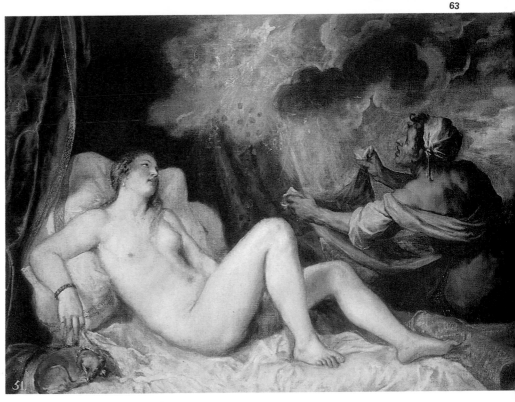

巴洛克構圖

"Baroque"詞意是雜色的、過分裝飾的、賣弄的……這多少說明了巴洛克藝術的繪畫構圖，它從十六世紀末延伸至十八世紀中葉，代表人物為卡拉瓦喬(Caravaggio)、魯本斯(Rubens)、林布蘭(Rembrandt)和委拉斯蓋茲(Velázquez)。

卡拉瓦喬在繪畫方面是位真正的獨創者。他以對於光的獨特運用形成一股風潮，而開創了他的時代：即一種粗糙地明暗對比效果，稱之為「暗色調主義(Tenebrism)」。卡拉瓦喬抵制拉斐爾的古典主義，且在整個繪畫過程中，將文藝復興的優雅和諧納入光和陰影的對比，並將其作為唯一的構圖因素。他的作品以大量的光和大量陰影的反差為基礎，取得令人驚訝的真實感受。

卡拉瓦喬另一個偉大改革是將畫面大部分留空，用墨色（或用非常深的基調）去填色。對任何中世紀或文藝復興時期的畫家來說是不可置信的，許多畫家也不能接受他的作品，偶爾他們甚至把這位畫家形容為「繪畫的清教徒」。但是卡拉瓦喬對巴洛克畫家產生了決定性的影響。魯本斯研究卡拉瓦喬並臨摹一些他的作品，學會了如何掌握明暗關係。然而與其說魯本斯是寫實主義畫家，不如說他是位在氣質上與提香相似的色彩大師與素描名家。他具備大畫家的所有特質，甚至成為巴洛克風格的主要代表。

魯本斯精通宏偉的構圖，他能把活動中的幾十個人組合起來，處理素描像色彩一樣強烈。在他龐大的畫室裏，助手們圍繞著他，而魯本斯則畫著動態的速寫構圖：相對的曲線，特別是用典型的巴洛克樣式的對角線構圖。

委拉斯蓋茲先是成為卡拉瓦喬畫派畫家，在義大利向提香學畫，後來在馬德里經魯本斯勸說，形成集三位畫家於一體的風格。其寫實派風格像卡拉瓦喬，色彩派風格像提香，優雅的構圖則像魯本斯，他的構圖如此完美，以至於看不出構圖的痕跡，人們只看到真實的再現。像提香和魯本斯一樣，委拉斯蓋茲在有色的背景上描繪，用筆尖像打拳擊似地在人像上出擊，時時校正色彩，以簡潔的方式和令人佩服的輕鬆自在，構想一般的主題。

林布蘭從未離開他的家鄉荷蘭，但對義大利藝術非常瞭解。他對明暗的處理像卡拉瓦喬，或者更強烈。但是林布蘭作品中的光並不來自任何特殊的地方，而是源於物體的本身。林布蘭的構圖喜歡用典型的巴洛克樣式的對角線，以此強調深度並顯示光的方向。然而，他的畫畢竟與其他巴洛克畫師不同，而成為世界藝術的極品之一：他出色地運用材料，不僅用筆、抹刀，甚至用手指去作畫。他自由的畫技並沒有立即被接受，而是後來被二十世紀的畫家發現，如今許多畫家使用糊狀顏料時，仍可以看到這種畫法。

64

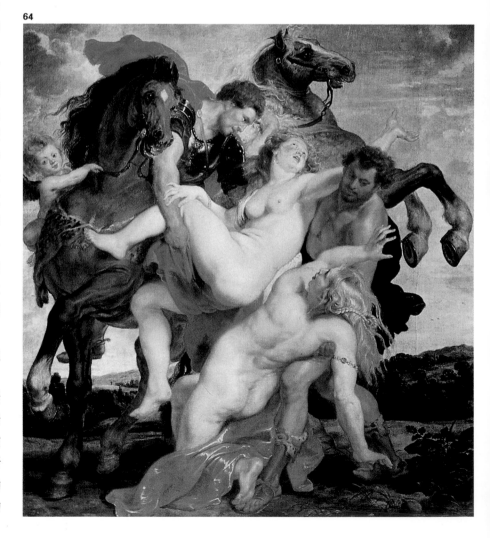

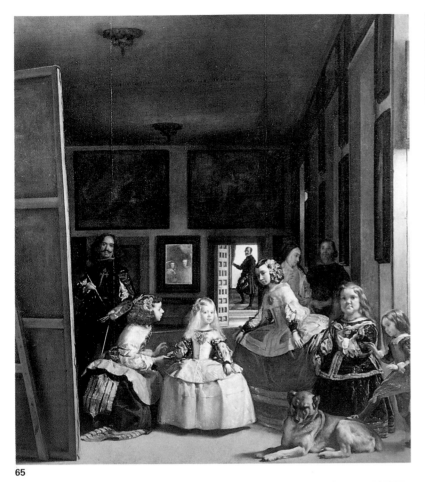

65

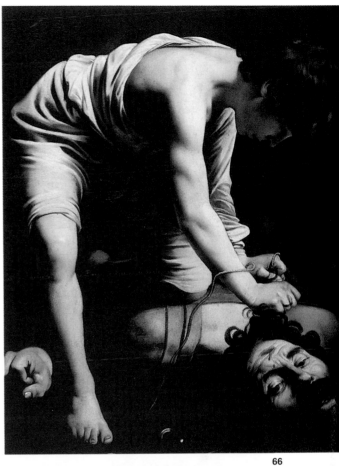

66

圖64. 魯本斯(Rubens, 1577–1640),《劫奪雷烏西普斯之女》(*The Rape of the Daughters of Leucippus*), 慕尼黑舊畫廊 (Alte Pinakothek, Munich)。魯本斯這幅畫顯示出最典型的巴洛克構圖的特徵:動態、紛擾、純熟的曲線、螺線及對角線的構圖。

圖65. 委拉斯蓋茲(Velázquez, 1599–1660),《宮女》(*The Maids of Honor*), 馬德里, 普拉多美術館。委拉斯蓋茲的構圖是明朗與微妙的, 除了有直接的寫實效果外, 他的構圖也是非常精巧的。

圖66. 卡拉瓦喬(Caravaggio, 1573–1610), 《大衛, 戰勝了哥利亞斯》(*David, Victory over Goliath*), 馬德里, 普拉多美術館。卡拉瓦喬創立了紫金色黑暗主義, 即光和陰影之間最大對比的明暗配置技法。

圖67. 林布蘭 (Rembrandt Van Rijn, 1606–1669),《夜巡》(*The Night Round*), 阿姆斯特丹國立美術館。林布蘭的明暗配置超越了真實效果而產生異乎尋常的氣氛。

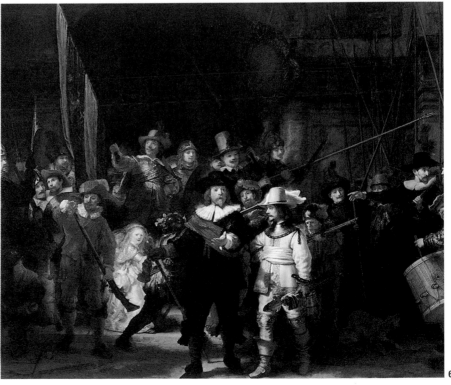

67

新古典派藝術

1760年起，在美國和歐洲產生了一股新的力量，即崇尚一種藝術思想，其特徵為對古典風俗的作品投入新的關注。加強這方面的關注是由於考古學界在龐貝與海古拉寧的發現，以及德國歷史學家溫克曼(Winckelmann)的思想所引起的，溫克曼維護了希臘藝術的傳統，並認為有必要去摹做它。

將這種新思想反映在作品中的第一位藝術家是安東·拉斐爾·孟斯，他的理想是以希臘和羅馬為榜樣，追求「完美」、「自然」。這位畫家的目的在於根據古典主義和諧的典範，糾正現實中的不完美之處，而獲得寫實主義審美的、令人愉悅的形式。

新古典主義畫家的另兩位典範是拉斐爾和法國古典派畫家尼克拉·普桑(Nicolas Poussin)，他們作品的構圖在平衡、適度、和諧等方面成為典範。

緬懷過去，激勵著畫家將古蹟作為特殊的繪畫要素，在新古典主義時期的風景畫中，還有以時代為背景的主題和長袍這樣的特殊繪畫題材。

偉大的畫家查克—路易·大衛(Jaques-Louis David)進一步鞏固了孟斯(Mengs)創新的美學思想，並傳播他對希臘和羅馬的繪畫洞察力。大衛的構圖試圖將形狀與建築空間相結合，並在空間運動：即簡單的幾何空間，建立在垂直而靜態的線條之上。

新古典主義從根本上反對巴洛克，它反對過分用明暗關係處理，追求正面和明晰的效果，在素描的有限範圍內保持色彩的「僵局」。背景則趨向統一而平整的色調。

新古典主義的兩大類型為歷史畫（許多畫是以歷史事件為背景）和肖像畫。畫後一種類型的安格爾是大衛的追隨者，也是一位傑出的畫家和拉斐爾藝術的熱情捍衛者。安格爾肖像畫中運用線條的成功勝過色彩，平衡超越了動態，成為新古典派繪畫最優秀的典範。

新古典派的畫家相信存在著某種「審美法則」，它是建立在主題的壯麗和高貴、手法的嚴謹和適度基礎之上。這就是歐洲繪畫在國家學院中制度化的原因，所有的初學畫家都必須追隨學院的嚴格規定。這些

68

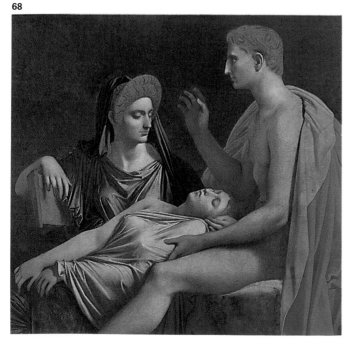

69

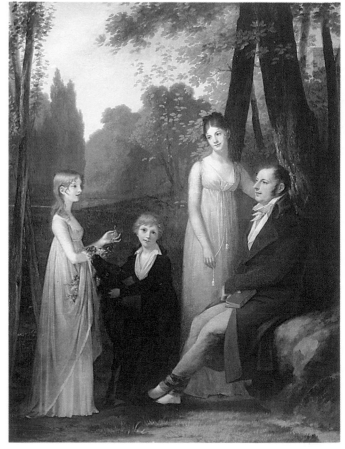

圖68. 安格爾(Jean Auguste Dominique Ingres, 1780–1876)，《維吉爾細說艾內德》(Vergil Recounting the Aeneid)，布魯塞爾美術館。在新古典主義繪畫中，常見採用文學和古代習俗的藝術題材。

圖69. 普魯東(Pierre Paul Prud'hon, 1758–1823)，《簡·切米爾潘尼克家族》(The Family of Jan Schimmelpennick)，阿姆斯特丹國立美術館。

學院在十八世紀和十九世紀居於主流地位，然而它們後來的式微並沒有使許多畫家感到悲痛，因為這些畫家正在尋求少些規則、更多個性的表現方法。這些畫家的能力已毋須順應學院的規範，且認為自己的創意或對現實的忠實描繪，超越了新古典主義所局限的範圍。

在尋求完美的過程中，文化的精煉擔負著控制構圖藝術的作用。

圖71. 查克—路易・大衛(1748–1825)，《查克・布勞肖像》(*Portrait of Jaques Blaw*)，倫敦國家畫廊。

圖72. 查克—路易・大衛，《安娜・瑪麗亞・路薩・泰森，索塞伯爵夫人肖像》(*Portrait of Ana Maria Luisa Thélsson, Countess of Sorcy*)，慕尼黑舊畫廊。大衛是最有影響力的新古典主義畫家。且不說他有歷史畫多產畫家的聲譽，這幅肖像畫還顯示出色彩溫和與描繪嚴謹的新古典派特徵。

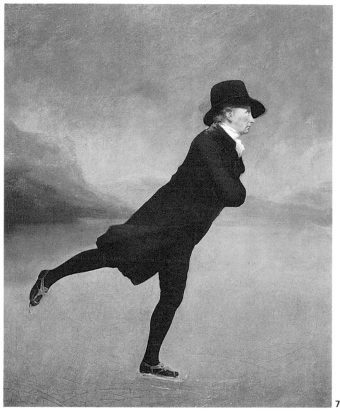

圖70. 雷本・史托克伯瑞杰・亨利爵士(Sir Henry Raeburn Stockbridge, 1756–1823)，《在杜丁頓湖上溜冰的羅伯華克牧師》(*The Reverend Robert Walker Skating on Lake Duddington*)，倫敦國家畫廊。在新古典主義技法運用方面，雷本是一位具有創造出像這一幅簡潔和極其堅決的構圖能力，而又受尊敬的蘇格蘭肖像畫家。

70

71

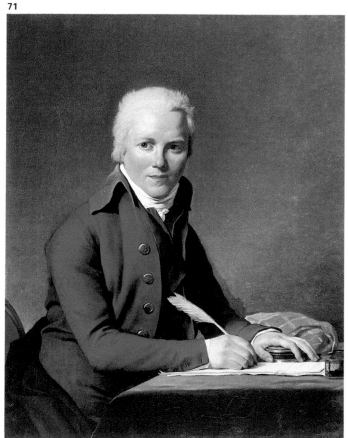

72

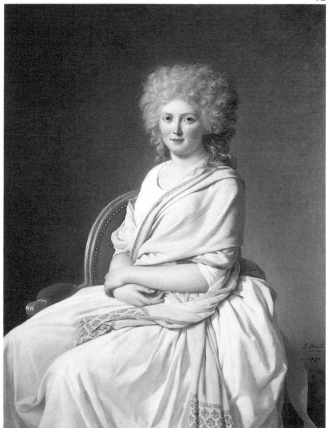

印象派的革新

毫無疑問的，印象主義是一次真正的革新，這次革新由兩個小的革命作先導：浪漫主義，由德拉克洛瓦(Delacroix)領軍，他是位以學院規範為畫家幻想的捍衛者；寫實主義，以庫爾貝(Courbet)為代表，他認為藝術完美的描繪對象是現實本身。

庫爾貝十三歲時，艾杜瓦‧馬內(Edouard Manet)被認為是印象主義畫派的老大哥。他的作品像前面兩位藝術家一樣受到欽佩。馬內與印象派畫家有一個共同之處：他們摒棄十九世紀的學院常規，尋找在新古典主義畫派審美模式之外的真實創造性。這些畫家面臨著他們這個時代共同的問題；而庫爾貝比德拉克洛瓦嚴峻，馬內則更甚於庫爾貝。從馬內開始，印象派的問題變得更嚴肅：它涉及生存的問題。

馬內是第一位試圖用新理念去理解自然的人，沒有預先畫草圖。在各方面都極為有力的學院派眼裡，他是失敗的，因為他所畫的人像和物像會因情況不同而變形與變色。

對印象派畫家來說，光不僅僅是透過明暗法描繪物像的託詞而已：光決定了色彩，而色彩又決定了形式。畫家不得不忘卻任何規則，去畫實實在在的、經過光所安排的自然。持這個態度的有偉大的印象派畫家畢沙羅(Pisarro)、莫內、雷諾瓦(Renoir)、塞尚。在他們眼中，創作是由於受到自然界中的風景、人物、靜物的誘惑，而必須根據地方和時間的改變，去畫某一個題材。這沒有一定的規律或普遍的規則；在大自然面前，只有憑畫家的敏銳度來安排適當的構圖。總之，印象派的構圖與題材本身一樣簡單。印象派

的風景畫通常由一條或兩條定向的線條所組成，它組成帶基調的色彩主體，如樹幹的水平線和垂直線；

73

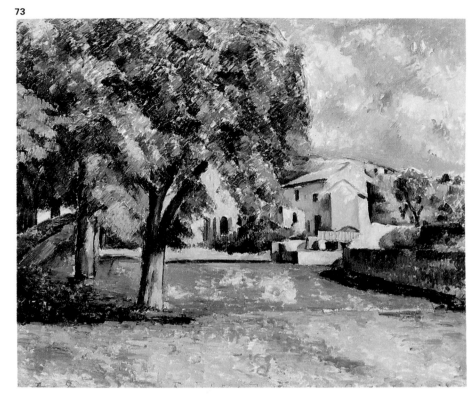

或是組成屋頂或建築物的對角線。事實上，在印象派繪畫裡，素描不如色彩來得重要。這在塞尚的繪畫

圖74. 塞尚，《聖維多利亞山》（局部），蘇黎世藝術陳列室。印象派構圖完全依賴於色彩。在嘗試恢復輪廓穩固的過程中，塞尚將藝術發展為用色彩與構形挑戰風景瞬變形體的描繪。

74

中可以欣賞到，他反覆畫他的畫是因為「我總是抓不住輪廓」。若人們把精力集中於色彩表現上，那麼他會失去穩定的素描。他畫畫是想證實他在為形體輪廓恢復到原狀而奮鬥，這個形體輪廓由於光和大氣的變化而總是不一樣。他的努力離這預定的標準有一大段距離，但還是畫出了令人驚異的、和諧的作品。印象派帶來了藝術的新紀元。在這段時期裏，普遍的規則被拋諸一旁。從那時起，畫家總是憑著他的知識、經驗和感受來作畫。

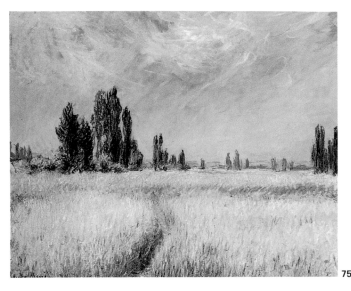

75

圖75. 莫內 (Claude Monet, 1840–1926),《麥田》(Wheat Field),克里夫蘭美術館(Cleveland Museum of Art)。印象派畫家是最早從大自然中選擇主題的畫家。莫內從風景的直接觀察，轉向對壯觀的光和色的變幻的研究。

圖73. 保羅·塞尚 (Paul Cézanne, 1839–1906),《加德波范的栗樹》(Chestnuts in the Jas de Bouffan),莫斯科，普希金博物館(Pushkin Museum, Moscow)。主題簡單與色彩充沛是印象派藝術的主要特徵。

圖76. 艾杜瓦·馬內(Edouard Manet, 1832–1883),《室內溜冰場》(The Skating Rink),劍橋，福格美術館 (Fogg Art Museum, Cambridge)。

圖77. 奧古斯特·雷諾瓦(1841–1919) (Auguste Renoir),《盪鞦韆》(The Swing),巴黎，奧塞美術館 (Orsay Museum, Paris)。

76

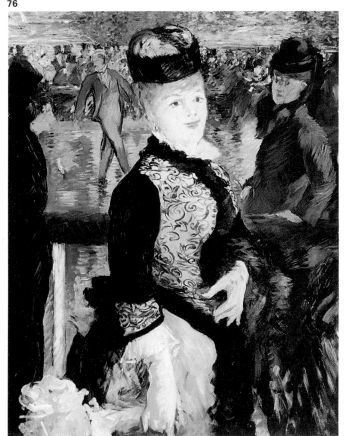

77

新格式

印象派畫家有許多敵人，也有許多同盟者。其中一位同盟者便是攝影。輕便相機的發明，恰好與印象派不謀而合。相機能拍下偶然的景觀和以前從未見過的角度。相機鏡頭不能改變的客觀性為構圖拓寬了道路，這是畫家自己不可能抓住的。

在尋求新的基調和新型的構圖中，印象派的第二個同盟是日本木版畫：一種套色的木版雕刻，這在十九世紀後半葉的巴黎可以廉價買到。以攝影和日本版畫為媒介提出了一個非常簡單的問題：為什麼必須考慮一幅圖中，形體與物像的完整性？現實中存在著更多自發性的和形形色色的東西，而日本畫家懂得如何去創造這種自發的感覺，例如留出大塊的空間，刪去形體上某些雜亂的東西。

印象派畫家是偉大的鑒賞家，甚至是這些版畫的收藏家。他們之中的許多人開始用平淡的墨水，並用輪廓形狀詮釋日本的主題，這使得構圖中的東方樣式融入歐洲的繪畫中。

像土魯茲—羅特列克 (Toulouse-Lautrec)、梵谷 (Van Gogh)、高更 (Gauguin)這樣的畫家，尤其是竇加 (Degas) 能善用這些新的構圖可能性，以獲得逼真的效果和自發的想像力，這些在他們的藝術作品中能找出許多例子：一扇門、一根柱子等等，偶爾在畫面的邊緣出其不意地切斷形體，產生一種非常真實的、有吸引力的、本能的視覺效果。

這種類型的構圖成為竇加風格的標記。這位畫家曾為他的朋友，畫家艾杜瓦·馬內夫婦畫過一幅肖像。畫中的馬內夫人正在彈鋼琴。過了一些日子,竇加又去看望他的朋友，在畫室裏發現這幅畫被剪去了一部分：只保留了馬內夫人的背部和頭

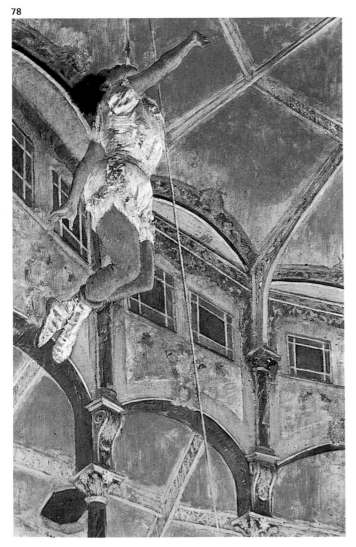

78

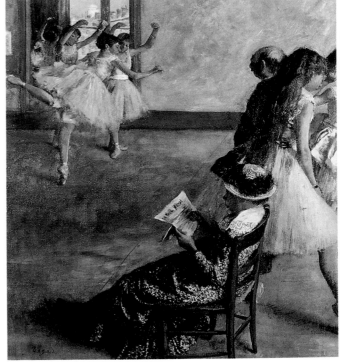

79

圖78. 葉德加爾·竇加(Edgar Degas, 1834–1917)，《弗南多馬戲團的拉拉》(*Lala in the Fernando Circus*)，倫敦國家畫廊。

圖79. 竇加，《芭蕾課》(*Ballet Class*)，費城美術館(Philadelphia Museum of Art)。竇加對於新穎構圖的可能性，進行了無休止的鑽研。由於受攝影與日本版畫的影響，這位畫家採用離心的構圖的方式，為他的繪畫注入了新生命。

部。馬內極力解釋這樣做是因為覺得這樣的構圖更有趣,但是竇加憤怒地將畫拿走並決定重畫一幅。而他再也沒有重畫,也許竇加終於默默地接受了如此戲劇化的構圖方法。

圖80. 瑪麗・卡莎特(Marry Cassat, 1844–1926),《母親的吻》(*Maternal Kiss*),華盛頓國家畫廊 (The National Gallery of Art, Washington)。在許多印象派畫家中,瑪麗・卡莎特對日本版畫特別感興趣。在這一幅作品裡,我們可以看出她忠實地運用了日本構圖的方法。

80

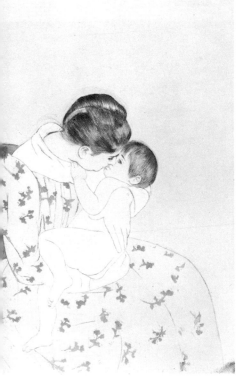

圖81. 葉德瓦・烏依勒德(Edouard Vuillard, 1886–1940),《公園》(*The Public Gardens*),巴黎,奧塞美術館。這幅畫在偏離中心、裝飾性構圖及運用屏風方面都受到日本藝術的影響。

81

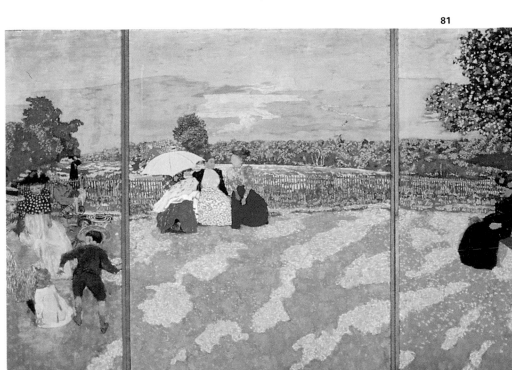

圖82. 愛德華・霍伯(Edward Hopper, 1882–1967),《理髮店》(*The Barber's*),紐約大學(University of New York)。選擇一種不尋常的視點,賦予日常生活的景物不同的興味。偏離中心的構圖,強調了所表現的光和建築物的明暗關係。

82

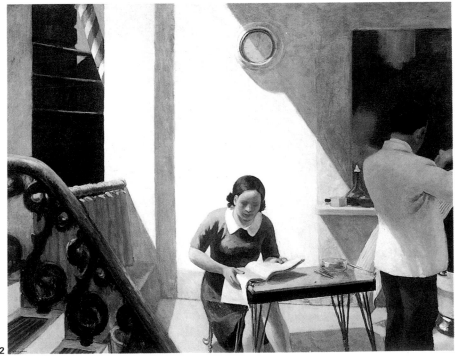

立體派構圖

88

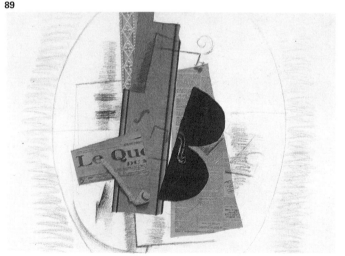

立體主義誕生於二十世紀初。許多藝術批評家認為，第一幅立體作品是畢卡索於1907年所畫的著名的《亞威農少女》(*Les Demoiselles D'Avignon*)。從那時起，畢卡索和他的朋友，法國畫家喬治·布拉克(Georges Braque)，逐漸形成一種繪畫風格，它完全打破了當時大多數畫家所畫的那種印象派模式。立體主義對於藝術所作的偉大貢獻是，它將繪畫主題僅僅看作是個起點，提升並豐富了形式上的創造。

立體主義繪畫大部分是由普通物體組成的靜物：吉他（或小提琴）、眼鏡、煙斗等。立體派畫家一再地畫這些題材，從不感到厭倦；

每每將物像進行深奧的變形，以新穎、獨特的方法安排它們，將它們轉變成色塊和線條或曲線的群組。立體主義的特點在於它對傳統繪畫媒材有新的理解。色彩、明暗配置和造型呈現在立體主義繪畫中；然而，它們不再是描繪空間、形狀、大氣層的手段，而成為繪畫真正的主角。

雖然這聽來可能相當奇怪，但在立體主義繪畫中，對構圖的研究遠比寫實主義者來得透徹。這是因為立體派構圖的線條依然是看得見的。我們來檢驗一下這些畫家所用的技法。首先，研究一下模型（例如靜物），評價一下基本形體。畫家試圖找出那些最能說明每個形體特徵的狀況，無需畫出物體的全部，如橢圓形代表杯子，將一組平行線交

89

圖88. 那山·奧特曼(Nathan Altman)，《聚集》(*Assemblage*)，聖·彼得堡，俄國博物館(Russian State Museum, Sant Petersburg)。

圖89. 喬治·布拉克(Georges Braque, 1882–1963)，《小提琴與煙斗》(*Violin and Pipe*)，巴黎，國立現代藝術館。在布拉克作品中重現靜物外觀是因為該樣式適合立體構圖。

圖90. 羅澤·德·拉·弗瑞內也(Roger de la Fresnaye, 1885–1925)，《沐浴者》(*Bathers*)，沙瑞·李收藏。在立體主義傳統方面，拉·弗瑞內也是最為堅定的畫家之一，他的作品兼顧了氣氛描繪及引用以往藝術中無數的主題。

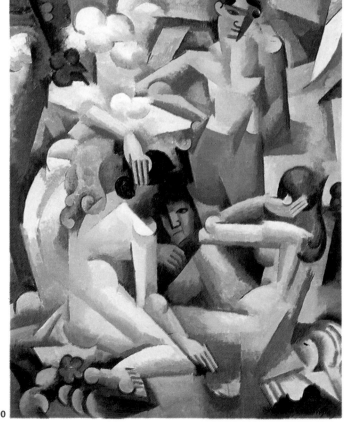

90

91

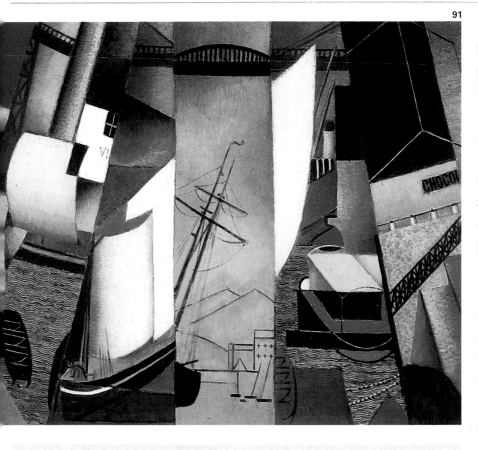

又在一組垂直線下表示吉他的頸把，軫（用於調整弦線鬆緊的木栓）的螺線表示小提琴，漸層色彩的平面足以表現背景的牆，木頭紋理足以給人留下桌面的印象，畫家甚至將報紙標題納入畫作的其他物像中，成為能辨認出來的繪畫要素。畫家將所有要素安排在一個和諧的構圖之中，在直線與曲線之間、在平面與明暗漸層的色彩之間、在印象派的筆觸與細緻的版畫局部之間作出比較。為了加強構圖，畫家除了採用上述手法，還用非常不尋常的訣竅：用兩個視點觀察物體的同步表現。例如畫玻璃杯，先從上面俯視顯示圓周的邊緣，再用側視展示它的側面曲線。畫家將這兩個不同視點的圖像重疊為單一圖像，小心別將其中一個擦去，這樣既保留了模稜兩可的特徵，還成為有吸引力的繪畫風格。立體主義的構圖是一種兼容自由與自制的運用：自由是指可以任意選擇形體，而自制是在畫布上展開這些要素時，所根據的平衡與協調的原則。

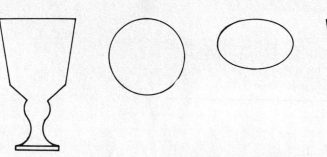

圖92. 依照畫家安德瑞·羅斯(André Lothe)所畫玻璃杯的立體構圖。畫家從不同的視點出發，在心中依其最可辨識的面分解玻璃杯。用這些經分解的面，畫家又在畫布上重構了這個物體，接著任意選擇構成線條（構形對角線），將平面予以對比、容積、直的、彎曲的部分，以及固定的和漸變的色彩，直到形成一個與原來的玻璃杯相似的物體，而且還具有自己的個性，並單獨作為純粹平面和生動的形式。

圖91. 尚·梅金澤(Jean Metzinger, 1883–1956)，《港口》(*The Port*)，沙瑞·李收藏。該立體主義作品將產生單一題材的不同視點區分成組。

抽象藝術

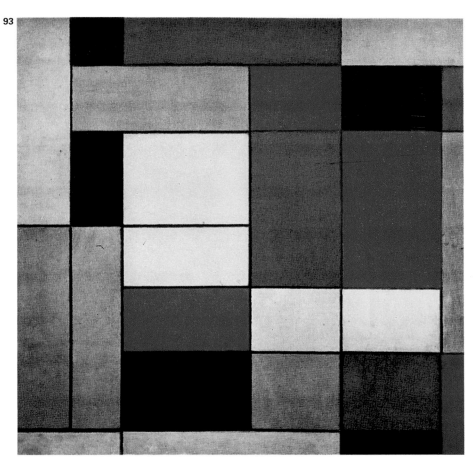

抽象藝術是在第一次世界大戰爆發的幾年中，前衛派實驗的結果。在這段時間裏，許多畫家尋求新的表現方法，將自己從傳統主題與技法中解放出來。在這個群體畫家中間，俄國人瓦西利·康丁斯基 (Wasily Kandinsky)，創作了第一幅抽象主義作品。康丁斯基的貢獻與他對藝術的堅持一致，強烈的精神支配著他，並指導著他對畫中所要表現的真實物體所賦予的情感內容。康丁斯基對於抽象藝術作這樣的解釋：「抽象是為了在無形的形式中賦予作品內容實質真義，而刪除實物表象的一種意願。」

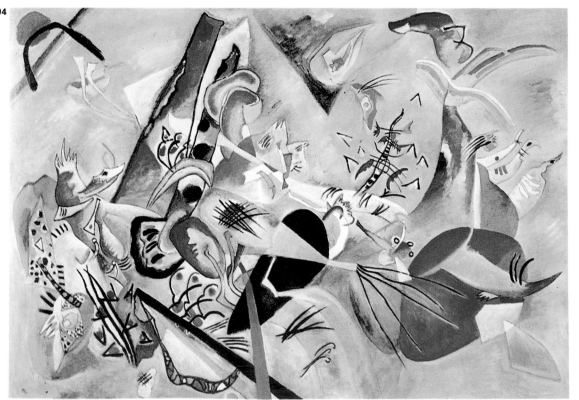

圖93. 蒙德里安 (1872–1944),《紅、黃、藍之構成》(Composition in Red, Yellow and Blue)，倫敦，泰德畫廊 (Tate Gallery, London)。他將繪畫帶進抽象的絕對極限，這位畫家憑藉的只是單純的色彩、垂直和水平線條。

圖94. 康丁斯基,《灰色之中》(In Gray)，巴黎，國立現代藝術館。康丁斯基被認為是抽象畫的「發明者」。

以純粹的形式和色彩為主體，是抽象藝術的本質。無數畫家和設計家從康丁斯基的實驗出發（圖95），探索形式與色彩不可思議的結合，一再用幾何形去繪畫。荷蘭人皮特·蒙德里安便是個例子，他於1917年寫道：「新的造型藝術應當以抽象的形式和色彩去表現，運用直線和原色。」根據蒙德里安的說法，繪畫不得不受基本要素所限制：垂直線、水平線及原色。

抽象繪畫的平面使我們想起了藝術構圖的根源，在有限的表面組成繪畫要素的單純排列。抽象藝術興起之時，人們也對新、舊石器時代的藝術和那些與西方相關的文化產生了新的興趣。兩者間的巧合，並非偶然。像充滿瓊·米羅(Joan Miró)作品中的動、植物形態，令人聯想起一些土著繪畫。

在這種對於事物原始性發生興趣的現象中，當代畫家再次面對要將自己從許多世紀以來傳統加諸於繪畫的「責任」中擺脫出來的要求。而抽象畫的構成正是建立在色質、線條的協調、塊面的平衡的基礎之上，可以不去考慮描繪的規則與色彩的傳統運用。

抽象繪畫是今天畫家可運用的許多藝術選擇之一。它是藝術構圖上自由的極限，而自由總是取決於色彩和形式之統一與和諧的永恒原則。

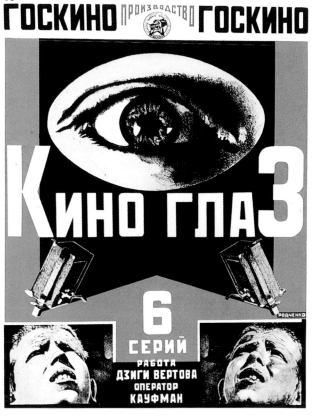

95

圖95. 亞歷山大·羅欽可 (Alexander Rodchenko, 1891–1956), *Kino Glaz*, 蘇黎世工商藝術館 (Kunstgewerbe Museum, Zurich)。

圖96. 瓊·米羅 (1893–1985), 《紅翅膀蜻蜓追逐朝彗星盤旋的蛇》(*Red-Winged Dragonfly Chasing a Snake Sliding in a Spiral Toward a Comet*), 馬德里，普拉多美術館。

96

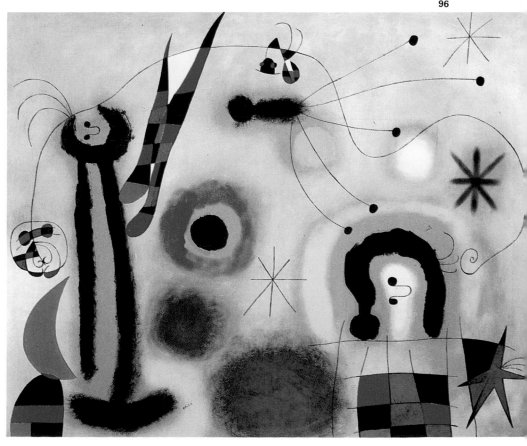

當今藝術構圖

現今的藝術已從風俗習慣和社會觀點中獨立出來，已為人所認知，畫家不用再去留意學院、教會、政府或社會大眾的評斷標準，而享有絕對的創作自由。

從法國革命到前衛派終止的前幾年，惡評始終伴隨著整個藝術革新。大眾將藝術看作是個人的表現，沒有必要去取悅觀者。

今天的畫家不再擔負一般的目的，也不存在風格的優越和評定的標準。每位畫家都有他自己的原則，去尋找解決的方式，不必理會他的態度是否會被正確地理解。

這是當今藝術的挑戰：發明新的構圖，拋棄在這之前的所有方法，或是在採用傳統形式的同時注入新的生命。所以，藝術構圖已經變成一種更不確定的冒險，而畫家更需要意識到他採用的構圖，只不過是在成千的差異之中做一正確的選擇。選擇範圍包括最精確的寫實主義和最富想像力的抽象主義；從傳統主題到最怪異的表現，並運用布局的創意和視點、透視、平塗、色彩作用或明暗配置。

97

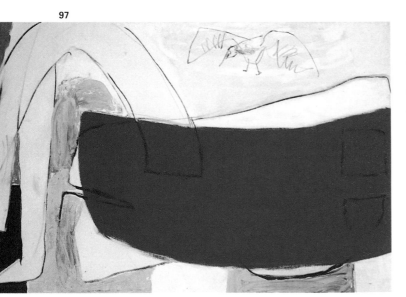

圖97. 羅澤‧希爾頓 (Roger Hilton, 1911)，《人和鳥》(Figure and Bird)，私人收藏。抽象畫被許多追求新的構圖可能性的當代畫家加以練習。

圖98. 盧新‧佛洛伊德(Lucien Freud, 1922)，《椅子上的紅髮男人》(Red-Haired Man on a Chair)，私人收藏。在當代繪畫領域裏，佛洛伊德為表現派的主要代表。

圖99. 大衛‧霍克尼(David Hokney, 1937)，《宏偉的吉薩金字塔與底比斯之首》(Great Pyramid of Giza with the Head of Thebes)，私人收藏。

圖100. 羅那德‧基塔伊 (Ronald Kitaj, 1932)，《猶太旅行者》(The Jewish Traveller)，私人收藏。

99

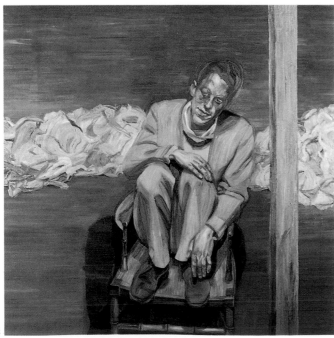

98

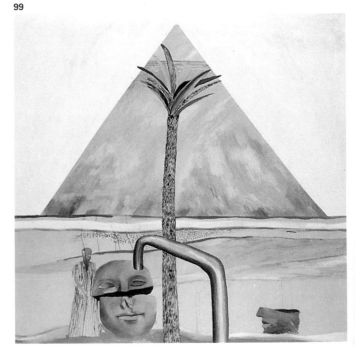

圖101. 法蘭西斯・培根(Francis Bacon, 1909–1992)，《男性背部習作》(*Study of a Male Back*)，私人收藏。

圖102. 盧新・佛洛伊德，《有植物的室內，傾聽迴音》(*Interior with a Plant, Reflection Listening*)，私人收藏。

圖103. 米謝爾・安澤洛(Michael Andrews, 1928)，《我和米蘭尼游泳》(*Melanie and I Swimming*)，倫敦，泰德畫廊。

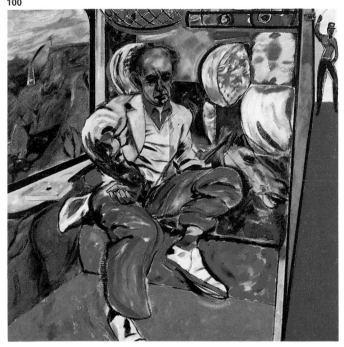
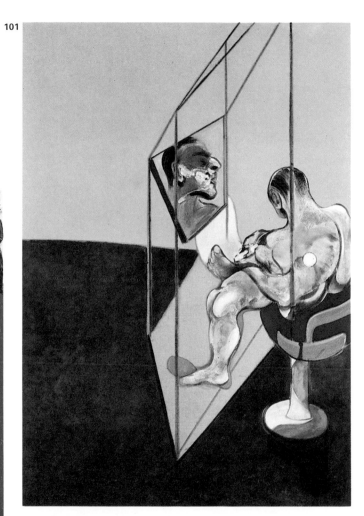
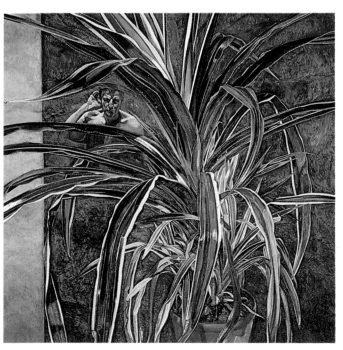
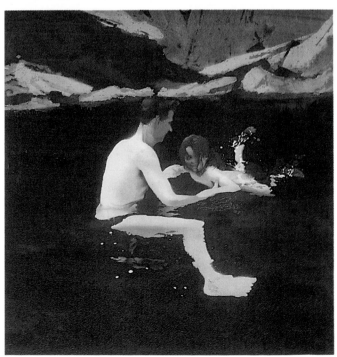

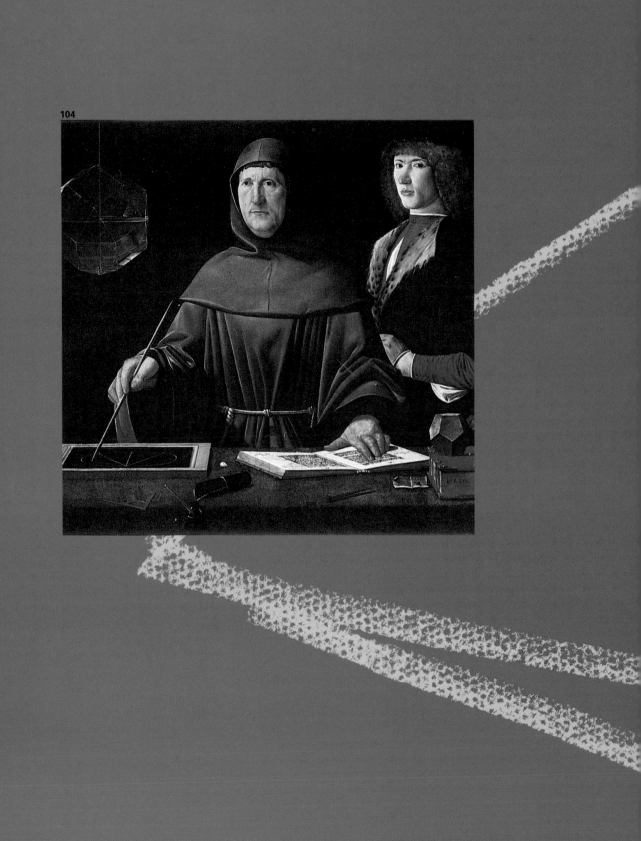

藝術構圖之基本原理

牟利斯·德尼曾經說過，繪畫實質上是在平面依序安排塗上色彩。
此刻我們將繪畫的符號與描繪丟在一邊，只專注於畫面的形狀、尺
寸、比例，及其神秘的和諧。開始作畫之前先構圖是有可能的，這
就是說，我們可以在一張白紙或畫布上預見未來的構圖。

統一與和諧之古老法則

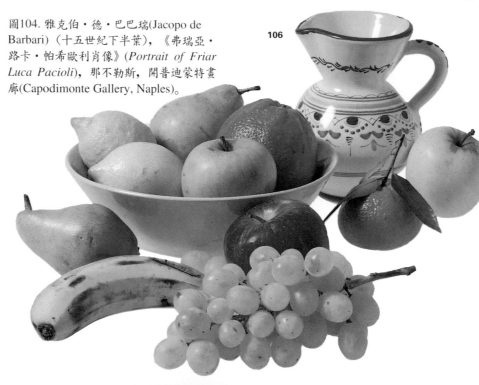

105

據說西方藝術構圖的概念來自於希臘。在古希臘所有的學科中（科學、藝術、哲學、政治等等），無不與比例、規則、統一、和諧的理念有關。

希臘音樂家首先發現透過「數學上」的和弦創造和諧是可能的：各種音符在同一時間彈奏，勢必有一種確切的相互關係。當時，學者將客觀與數學之間的美加以區分，稱數學美為對稱，或比例協調 (eurhythmy)，它替代了協調分布於圖畫的各個部位的幾何規則。

希臘哲學家畢達哥拉斯將大部分時間致力於尺寸、比例、和諧問題的研究。事實上，畢達哥拉斯的哲學是建立在美學上的，就是比例與完美形式的理論。哲學家最早的一項發明，是最普遍的關於和諧與比例協調原則的一般公式，經過推廣成為藝術構圖的理念：「和諧是複雜之中的統一，即將不一致帶入一致。」梵卻伯(Vitrubius)在他的論文中，對畢達哥拉斯直覺的理念作了解釋：「眼睛尋找愉悅之所見：如果我們不運用正確比例，調整基本單位和增加所缺少的東西以使眼睛滿足，那麼觀者將會發現所見景物無法令人心動且缺乏魅力。」

圖104. 雅克伯‧德‧巴巴瑞(Jacopo de Barbari)（十五世紀下半葉），《弗瑞亞‧路卡‧帕希歐利肖像》(*Portrait of Friar Luca Pacioli*)，那不勒斯，開普迪蒙特畫廊(Capodimonte Gallery, Naples)。

106

107A

107

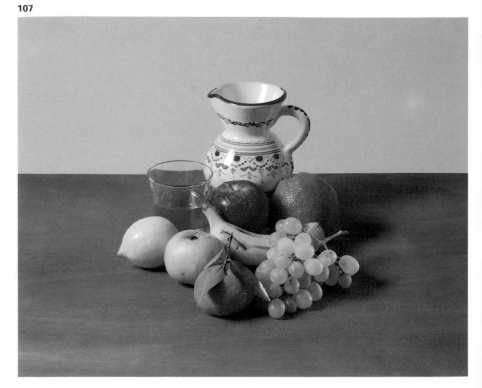

圖106. 繪畫中對組成部分的安排是構圖的基本問題，遵循統一與多樣性的古代原則可以解決這個問題。

圖107、107A. 該構圖由於畫面擁擠，顯得死板單調，這是過於統一的結果。

畫家作出同樣的反應，花時間尋求
繪畫的和諧，設法用新的構圖方法
以達到滿意的審美結果。

然而，英國藝術批評家約翰·魯斯
金(John Ruskin)否認這樣的構圖方
法的存在，他說：「沒有構圖的規
則；如果有，提香和維洛內些就
只是凡夫俗子。」

也許這是真的，但還是有一些規則
可以幫助我們取得合意的構圖。為
了尋找一種可依賴的原則，能夠使
畫家安排繪畫的所有要素，除了記
住柏拉圖(Plato)制定的老規則外，
就別無他法了：

「構圖是尋找和表現統一之中多
樣性的技法。」

這幾頁上的圖像和圖解是柏拉圖式
規則的實際運用。靜物畫之間不同
要素的結合，會造成不規則或太過
的安排。平衡布局的途徑在於置放
物像時，顧及觀察者不同的角度面，
為了產生統一，排列時形體與尺寸
必須相一致；為獲得多樣性，則需
透過相同的形體與尺寸之間的比

108A 109A

108

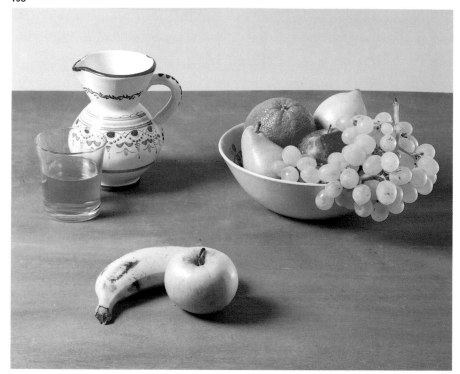

圖108、108A. 此處物體太分散，這樣就增
加了不必要的視覺焦點。過分的多樣破壞
了構圖所需要的統一。

圖109、109A. 在這幅有潛力的構圖中，構
成要素的多樣與整體的統一，產生了相互
的平衡。

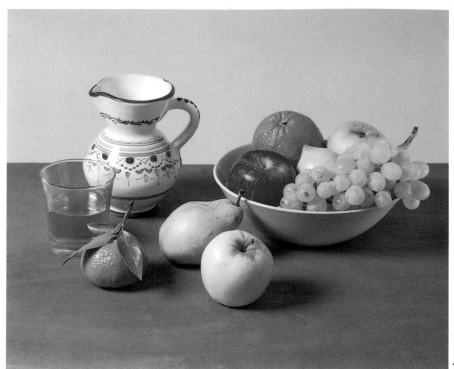

109

多樣中的統一

西班牙哲學家和藝術批評家尤杰尼‧德奧斯 (Eugeni d'Ors)(1882–1954)列出一個繪畫理論的公式,用它將歷史上所有繪畫分成「古典的」或「巴洛克式的」,卻忽視了這些畫被創作時的歷史時期。我們冒昧地將這位哲學家複雜的論說予以簡化,不妨將他的思想作這樣的總結:德奧斯是在統一占優勢或多樣性居優勢的作品之間作了區分。為了論證這種思想,選出兩幅傑作作為這兩種審美選擇的例證。以兩位當代的、又是對立的畫家為例:畢也洛‧德拉‧法蘭契斯卡(圖110),古典主義風格的倡導者;波希(Bosch)(圖112),一位巴洛克景觀的優異創造者。

從畢也洛的這幅畫中我們看到的是非常複雜的場景,場景中人物眾多且面貌各異,分布在呈凹形的空間裏。然而每個部分都安排得如此妥貼,以致整幅畫並不顯得混亂和分散。

110

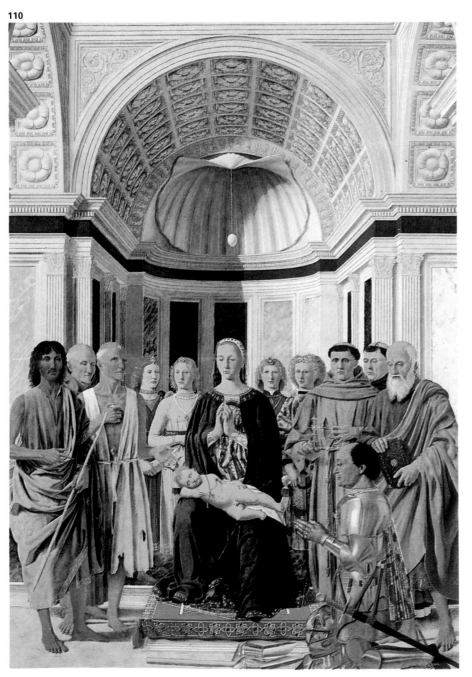

111

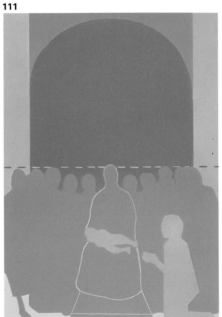

圖110. 畢也洛‧德拉‧法蘭契斯卡 (1410–1492),《聖母與捐贈者烏爾比諾公爵》(*Madonna with the Duke of Urbino as a Donor*),米蘭,柏瑞拉美術博物館 (Brera Art Museum, Milan)。該作品為十五世紀義大利最完美的成果,其特點為給人以構圖統一的深刻印象,透過整體中不同局部的完美統合而實現。

圖111. 該圖解顯示了畢也洛這幅畫的主要導線。主導垂直線與水平線條由對角線概括而變得生動活潑,對整幅畫起著主要的作用。

多樣性還體現在跪在右邊的人物（烏爾比諾公爵）， 他的頭位於他人之水平線下，他的身體呈側身狀，明顯地突出於其他正面角度的人物之前。然而，在這幅對角線的構圖中，聖嬰耶穌(The Baby Jesus)位於對角線上，打破了垂直構圖的單調。這也是吸引觀眾的地方，正如旁邊這幅圖解一樣（圖111）。面對這些內容和繪畫中的中心主題，這些變化立即吸引了我們的注意力。

現在讓我們考慮波希的這幅《歡樂的花園》（圖112）的中心畫面，這幅畫提供我們一個機會，去研究以變化為主要因素的構圖。

的確，構圖中的變化是最大的。一眼便能領會所有的東西是不可能的。場景繁雜和瑣碎，需要費很長的時間和耐心觀察，才能確認其人物、姿勢、陌生的物體、奇異的植物和動物等等。但是繪畫，無論如何都必須保持統一，它是個統一的整體。

緊接著的圖解（圖113），展示這幅畫的主要結構線條：較低的下半部是採用大三角形安排的。底部正好與這幅畫的底邊相一致；中景地面圍繞著橢圓形的池塘，一群動物和人圍繞著它又產生一個池塘般的橢圓形。從畫的這邊伸向另一邊，形

成兩條長長的水平線。四座城堡或虛構的塔沿著這些線，形成一個新的三角形，其頂點正好位於畫面中心。換言之，這幅畫的下半部是用對稱的方式，構成一個大三角形的景致，而上部每一樣東西都是根據橢圓形與三角形的頂部定位。這些基本的形式，被不同的生物與物體所掩飾，構成這幅畫堅實的建築形式。

圖112. 希羅尼穆斯 · 波希(H. Bosch, 1450–1516)，《歡樂的花園》(*The Garden of Delights*) （局部），馬德里，普拉多美術館。畫中眾多的人和種種東西用一致的對稱構圖達到統一性，不會顯得雜亂無章。

圖113. 這構圖的幾何設計是以一些完全充滿畫布上的幾何形體做為基礎。拜這些形體之賜，波希的畫保持了它的統一性。

112

113

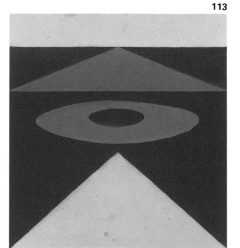

黃金分割

圖114. 雅克伯·德·巴巴瑞(十五世紀下半葉),《弗瑞亞·路卡·帕希歐利肖像》。作者為畢也洛·德拉·法蘭契斯卡的弟子,他是對於黃金分割最熱衷的學生之一。

圖115. 集中在中央的構圖看起來總覺得呆板與單調。

圖116. 將主要部分移置一邊後,造成一個不活潑的空間和不平衡的構圖分配。

圖117. 這是一幅平衡的構圖;意趣的中心在於該圖的黃金分割。

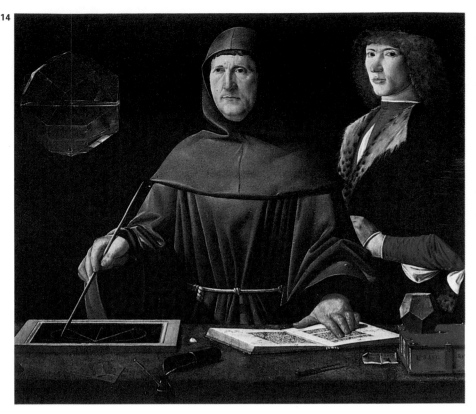

114

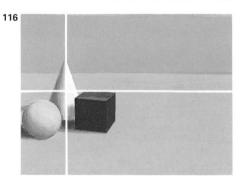

115

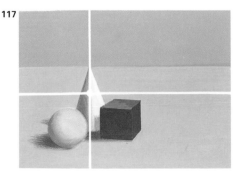

116

117

在前幾頁我們驗證了構圖中協調的問題。現在我們來看一下這些原理中,一個非常特殊的要素。

希臘人首先發現黃金分割或黃金規律。這是數學上關於和諧與形式理論的一部分,類似畢達哥拉斯用於音樂中和聲音階的公式。

梵卻伯給它下這樣的定義:「獲得審美的快感,不等於任何所賦予空間的分割,較小的部份需與較大部份的比例相呼應,如同較大部份之於整體一樣。」

文藝復興時期幾何學家與數學家盧卡·帕西歐利(Luca Pacioli)在論文〈神妙的比例〉(The Divine Proportion)中,用數學進行詮釋。帕西歐利證明黃金分割並沒有合理的數字解釋,因為它無法計算出精確的數字(包含無窮盡的小數),它的結果透過代數公式來表達,大約是

1.618。

帕西歐利認為這個「黃金數目」機能性地滿足統一與變化的結合,是所有平衡構圖的關鍵。

黃金分割是調和細分的要素,也許看起來複雜麻煩。但是不要灰心,可以用以下方法簡化和概括它:畫家可以計算出哪裏是主要線條的位置和作品趣味的中心點。這一點可以透過畫布的寬與長乘上0.618獲得,然後再從這點畫垂直線獲得:在這兩條線的間隔中,可以找到黃金點。

從所給面積(的一邊)著手,再斟酌情形將畫布或紙張裁成所需尺寸,來置立一個黃金格式也是可以的。如圖所做(圖119),在A點與B點之間畫一條線(已選好的尺寸),然後加上另三條邊完成一個正方形。現在透過對角線定出其中

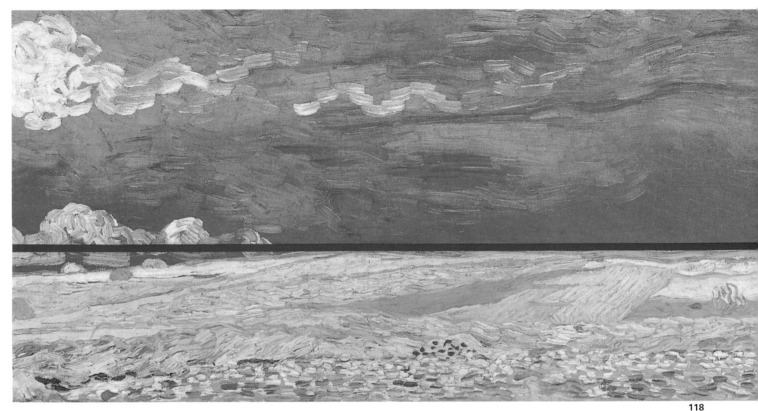

118

一邊(a)的中心，用圓規從(b)點（(a)的對角）到包括 (a) （圓周的頂點）在內的正方形的邊的延長部分，獲得C。B與C之間的這段距離是黃金格式最長的邊。

黃金分割還能使我們畫出螺旋對數，巴洛克畫家便是以此建立他們的構圖。

一般而言，沒有必要用數學的方法獲得黃金分割，多數專業畫家憑直覺、推測加以計算；追求構圖的視覺平衡，只要具備經驗和調和的觀念就足夠了。

圖118. 文生・梵谷(Vincent van Gogh, 1853–1890)，《暴風雨下的麥田》(Wheat Field under a Stormy Sky)，阿姆斯特丹，國立梵谷藝術館(Rijksmuseum van Gogh, Amsterdam)。這幅風景畫的地平線，具有黃金分割的顯示，也許是畫家憑直覺安置的。

圖119. 從較小面積中獲取黃金分割的幾何學方法。

圖120. 用黃金分割構畫的螺旋形。

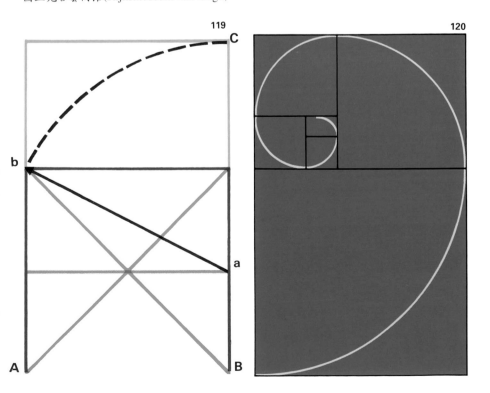

黃金比率的遺風

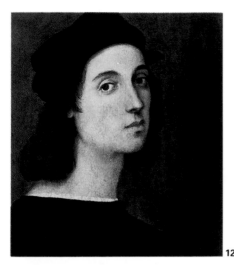

121

歷史上，畫家將黃金比率的規則運用於各種樣式的創作之中。尤其在十六世紀上半葉，義大利文藝復興古典時期。其中用黃金分割為作品構圖的拉斐爾，是一位以其完美構圖受人欽佩的畫家。

《西斯汀聖母》(Sistine Madonna)（圖122）徹底地表現出拉斐爾的成熟。德國學者普西爾(Putsher)對拉斐爾的作品作構圖方法的調查，證實拉斐爾有規則地運用黃金分割，將畫布的高度按黃金比率分割劃分。可以看出聖母的形體係以從腰部到頭部的較小比例，與從腰部到腳部具有同一關係的方式予以劃分，因為這攸關於形體的完整（圖123）。

普西爾持續將作品放在更複雜關係的研究上進行調查；他說明形體的完美和優雅不僅得自形體與色彩本身的優勢，而且也可從大小和比例的精確計算中獲得；人物的位置無

122

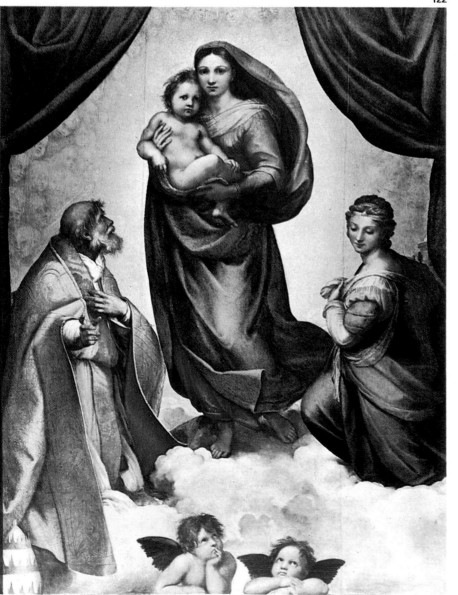

123

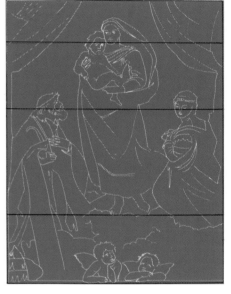

圖121. 拉斐爾，《自畫像》(Self-Portrait)，佛羅倫斯，烏菲茲美術館。拉斐爾的繪畫被稱作是古典主義和諧的典範。這是因為在某種程度上，他出色地掌握了黃金分割的規則。

圖122. 拉斐爾，《西斯汀聖母》(Sistine Madonna)，德雷斯頓美術館(Dresden Art Gallery)。這幅畫完全基於黃金分割。

圖123. 拉斐爾繪畫構圖上空間的基本部位是來自黃金比率數的運用。

疑運用了「黃金比例分割」。

歷史上無數的繪畫都是運用黃金比例分割構圖的。除了時代或樣式相似外，黃金分割在那些繪畫中顯得更清楚，其中構圖上的平衡是畫家所要優先考慮的主要問題。

左基‧秀拉是另一個例子，他力求將印象派畫家的色彩發現，運用於文藝復興風格的大布局構圖之中。秀拉是一個講究方法及治學嚴謹的畫家，以「點描法」技法「發明者」而馳名，透過畫純色小點來產生意象。秀拉還借助黃金比例分割控制構圖。在下面這幅作品中（圖124），構圖的計算顯而易見（圖125）：中央站著人物的平臺完全在

黃金比例分割的範圍內。同樣地，中景扶手欄杆與右邊其他人或音樂家的頭部，均沿著黃金比例的水平分割分布。

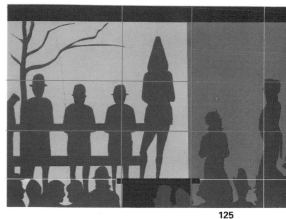

125

圖124. 左基‧秀拉(Georges Seurat, 1859–1891)，《遊行》(Parade)。紐約大都會美術館 (Metropolitan Museum of New York)。秀拉對構圖原理頗感興趣，尤其是黃金分割。

圖125. 秀拉這幅畫的整體構圖由黃金比率數的四個分割來控制。

124

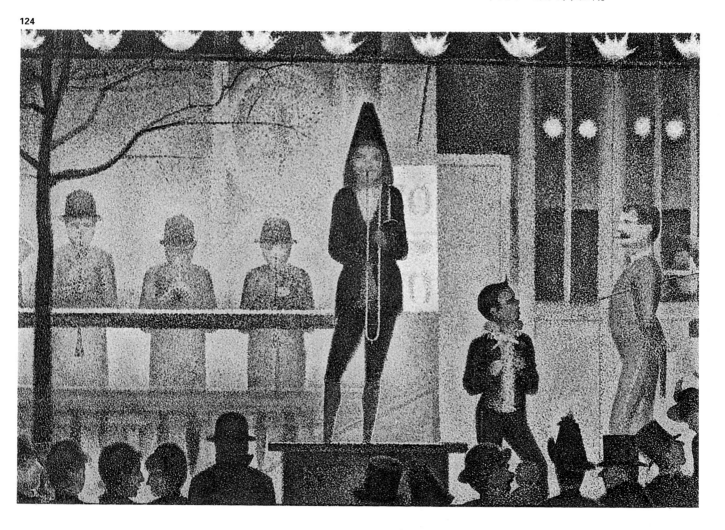

必要的透視

126

127

任何有關藝術構圖的書都應當包括透視基礎理論，因為這是構成繪畫「深度感」最普通的方法。

這些基本概念之首要是「地平線」(X)。地平線始終位於觀者的正前方。最明顯的地平線例子可在海岸邊看到。向海望去：天與海相接的這條線總是在眼睛的水平上。觀者無論是站在海岸邊還是較高的礁石上，地平線都會隨著改變（圖126、127）。

第二個概念是「視點」。位於地平線上，並可從觀者的眼睛延伸至左、右及中心位置。

第三個觀念是「消失點」(Y)。這個點也是位於地平線上，是平行線垂直於地平線的匯聚點。這提供了素描或繪畫深度或三度空間的錯覺。在構圖中一個或兩個消失點取決於透視是平行的（一個消失點）（圖128），還是傾斜的（兩個消失

點）（圖131）。旁邊的這兩張圖說明如何用平行透視和成角透視的方法畫一個立方體（圖129、130）。

至於平行透視，正如你會畫的正方形(A)；想像這個正方形是立方體的前面，然後在這正方形上方畫上地平線（線越高，俯視產生的錯覺越大）。現在將消失點放在地平線，從正方形的頂點到地平線上的消失點畫消失線(B)。然後在合適的距離，例如視覺上合理的點(C)畫於立方體的一邊。這條線現在為你指出該正方形所剩下的線的長度，這樣便完成了立方體的另外幾面(D)。如

圖126、127. 地平線始終位於視平線上。

圖128. 在平行透視中所有線條匯集在一個消失點上。

圖129. 用平行透視畫立方體的過程。

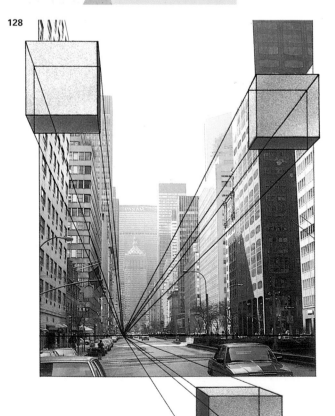

128

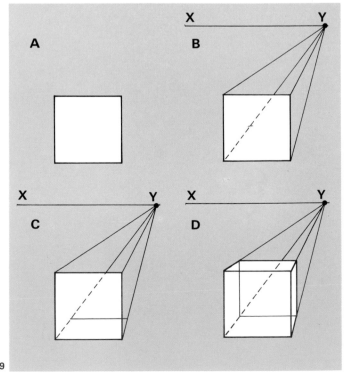

129

你所見,這個立方體在地平線之下,視點(即消失點)往右。

用成角透視的方法去畫一個立方體,透過畫一垂直線,這條線將成為立方體離我們眼睛最近的一條邊。接下去畫地平線,並設定消失點。然後從立方體角上的其中一個點畫一條線到消失點(A)。用同樣的過程畫第二個消失點。現在用透視的方法以線條確定立方體的其中一面(B)。

在設定第二個消失點之後,用透視法畫立方體的另一面(C)。現在唯一要做的是畫消失線,用成角透視法完成立方體的各個面(D)。記住,這是一種直覺的方法,事實上消失點的位置可以是任意的。注意,儘管如此,設定這些點要在合適的距離上,以避免透視上的歪曲。

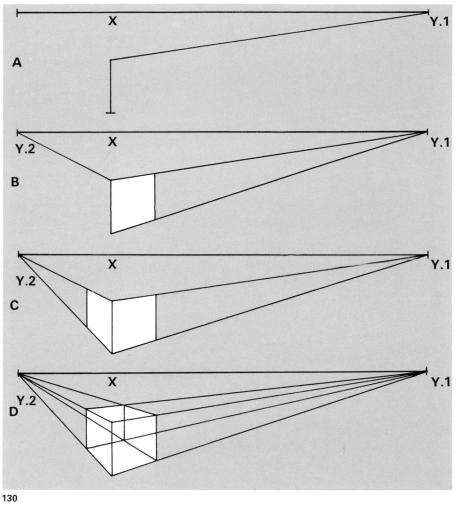

130

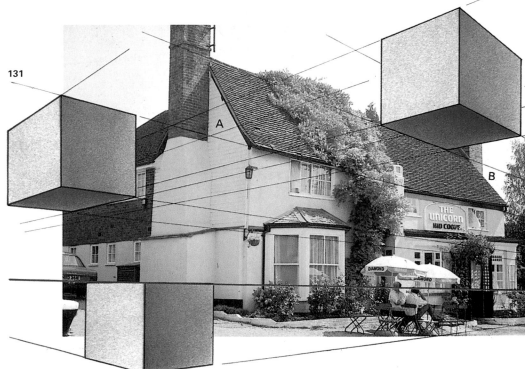

131

圖130. 用成角透視畫立方體的過程。

圖131. 成角透視有兩個消失點。消失線A與B匯集到各自的消失點。

透視法中的幾何形鑲嵌畫

當我們畫室內、房間、舞廳、或有限空間裏的人時，合乎透視法的鑲嵌情況幾乎是不可避免的。

現在我們來研究如何又快又簡易的用「對角消失點」的方法，在透視中去構造出一組鑲嵌圖案。

首先，我們從上往下看來描繪這塊鑲嵌畫，我們稱它為平面圖（圖132）。其次，我們要確認對角線的消失點(YD)：如果我們假設視點(Z)在相當於鑲嵌畫最近這條線的一半的三倍長度的距離上，正如b長度的三倍，那麼對角線的消失點與地平線上的主消失點的距離正好相等(3b)，主消失點(Y)是鑲嵌畫邊的匯聚點（圖133）。

第三，計算瓷磚裏邊鑲嵌畫各邊長，畫消失線至Y。接著，從鑲嵌畫的外角畫線條(C)至對角線的消失點，我們獲得點並在點上方畫線條A，對鑲嵌畫作出限定（圖134）。線條C不僅確定了這幅鑲嵌畫的界限，而且還確定了點E、F、G和H，所畫出的平行線使我們得以完成合乎透視的鑲嵌畫。

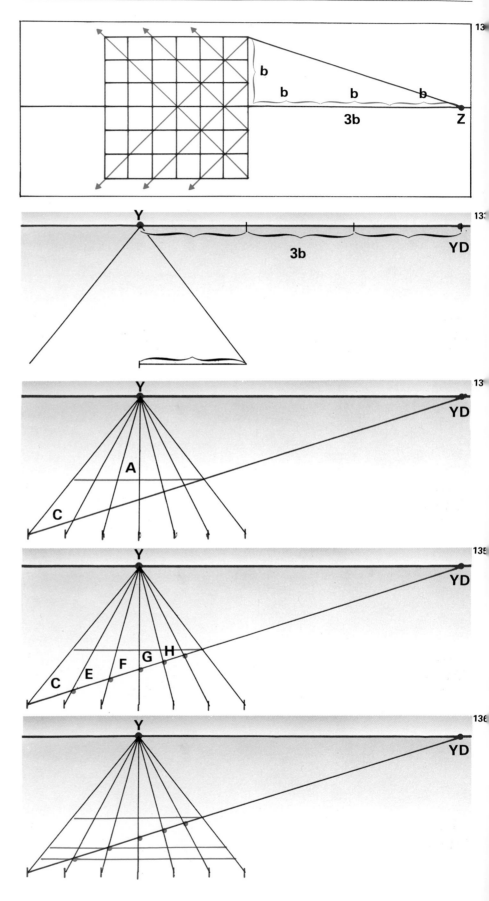

圖132至136. 用「對角線」的方法在平行透視中畫鑲嵌圖案的過程。要考慮的主要點是：視點(Z)，消失點(Y)以及對角線的消失點(YD)。

圖137. 這幅將畢也
洛・德拉・法蘭契斯
卡繪製的鑲嵌圖案重
現，以觀者的視點由
上俯看。這幅鑲嵌畫
是以平行透視法構圖
的。

圖138. 畢也洛這幅畫中水平線的位置與主要消失線。

圖139. 畢也洛，《受鞭笞的基督》(*Flagellation of Christ*)，烏爾比諾國立美術館(Nazionale Gallerie dell Marche, Urbino)。

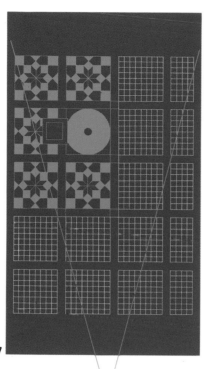

137

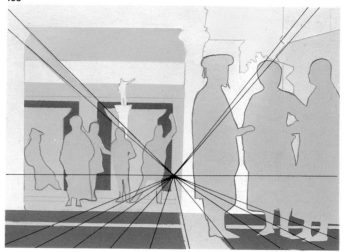

138

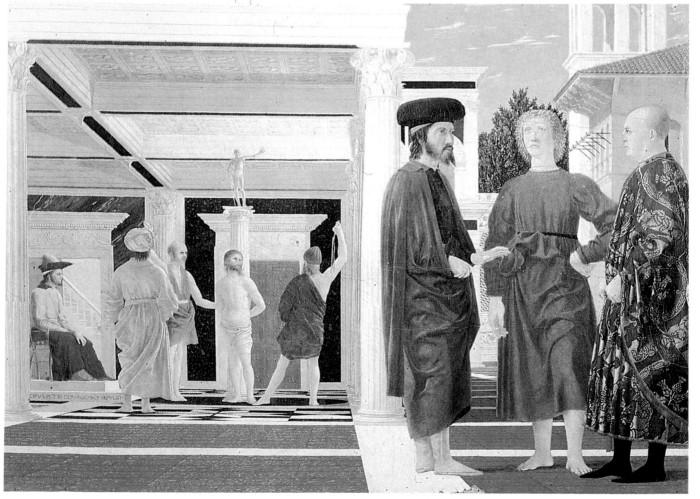

139

布局的重要性

在這本書的開頭幾頁中，我們曾談過藝術構圖的起源：「藝術構圖始於某種條件限制下的藝術創作。」限制決定了繪畫；如果它是一幅素描或繪畫，它就必須遵守特殊的布局。畫一幅風景小品和畫一幅龐大的壁畫是不一樣的。假如我們希望放大一幅畫，這不僅僅是增加面積的問題，繪畫作品中不同的部分必須適應新的畫面。用亨利·馬諦斯(Henri Matisse)的話說：「構圖是根據將要覆蓋的表面而改變。如果我在某尺寸的一張紙上畫一圖案，這一圖案不可避免地要與布局發生聯繫。希望將構圖轉移到大油畫布上的畫家，為了保持完整的表現力，必須重新考慮，改變畫的外表而不只是放大。」總之：一個構圖，或任何構圖，所依賴的是所選擇的畫面基底的大小；而它又依賴於布局。

布局不只是畫面基底面積的大小，還關係到尺寸、寬度、高度、以及形狀（長方形、正方形、圓形等）。從理論上無法論述出特殊的布局，但在畫布上落筆時，布局比其他任何東西都顯得重要。經歷幾個世紀的構圖傳統指出，某種主題用某種布局會比其他布局看起來好得多。風景畫傳統地用長方形格式；這很容易理解，因為一般觀看風景寬度更甚於高度；對海景畫來說，最常

圖140. 喬凡尼·巴提斯塔·提也波洛 (1696–1770)，馬德里皇宮內的壁畫裝飾。該裝飾性壁畫的格局為牆的形狀或天頂本身。畫家必須將作品適應這樣的面積。

圖141. 尚·巴提斯特·卡米爾·柯洛 (Jean Baptiste Camille Corot, 1796–1875)，《井旁的年輕婦女》(Young Woman Next to a Well)，奧特洛，庫勒—穆勒博物館(Köller-Müller Museum, Otterlo)。

140

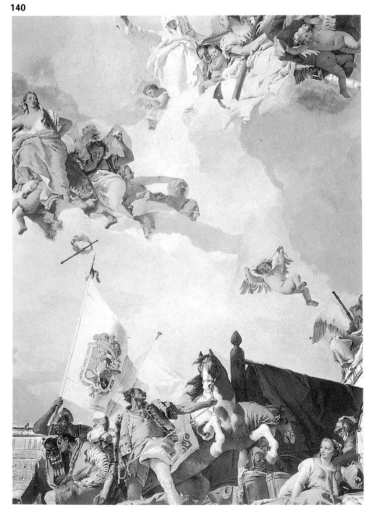

141

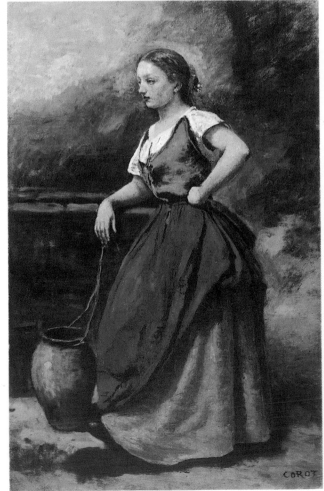

142

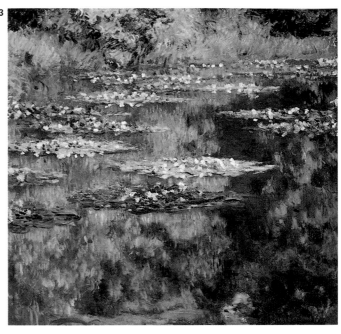

143

用的格式甚至是更寬的，這樣大海就顯得更加寬廣無垠。另一方面，對肖像畫來說，布局趨向將高畫得大於寬，一種較為垂直的布局。商店出售的三種類型的格式：風景、海景和人物，稍後可見。但並不是說畫家就被限制在事先已設定好的格式之中了。從十八世紀到十九世

紀，對肖像畫來說，最常見的布局為橢圓形。新古典主義的大衛和古典主義的安格爾，是在圓的布局中畫風景。另一種不尋常但充滿吸引人的可能性的布局，接近於正方形。對畫家來說，重要的是他或她能意識到既有布局的潛在性與局限性，因為在既定的布局中，不是所有的

可能性都能達到：例如在一張長方形的紙或畫布上畫半身像，就會發生主題的另一邊產生死角的問題。開始學習，最好用較尋常的格式來練習和獲得經驗。

圖142. 安格爾，《威拉包富斯高架渠的景色》(*Scene of the Aqueduct at Villa Borghese*)。蒙托班，安格爾博物館(Ingres Museum, Montauban)。這類形式不常用於風景畫。畫家運用各種各樣的形式，以不同的布局給主題提供了新的視野。

圖143. 莫內，《睡蓮》(*Water Lilies*)，丹佛美術館 (Denver Art Museum, Denver)。正方形的格局加強了作品的統一性，若畫在大畫布上效果就會更好。

圖144. 塞尚，《聖維多利亞山》，蘇黎世藝術陳列室。這幅風景格式是用於這類題材最普遍的式樣，因為它能提供寬闊的全景視野。

144

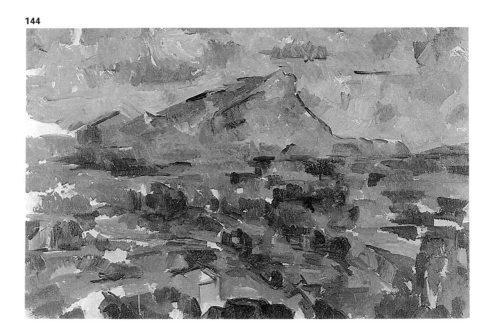

作為特殊主題的特殊格式

145

圖145. 馬克斯・貝克曼(Max Beckman, 1884–1950),《聖・安東尼奧的誘惑》(The Temptation of Saint Antonio), 慕尼黑, 拜耳瑞斯齊國立美術館 (Bayerische Staatsgemäldesammlungen, Munich)。哥德時期三聯畫格式是非常普遍的。二十世紀一些畫家利用它達成敘述性的可能。

圖146. 契馬・柯柏(Chema Cobo, 1952)。用新格式作試驗是當代畫家不斷進行的練習。

圖147. 大衛・霍克尼,《第二次婚禮》(The Second Wedding), 倫敦國家畫廊。用聯結不同格式的方法獲得獨創的構圖, 其結果沒有憑藉透視卻製造出立體派的空間。

我們已經瞭解在藝術史上的不同時期畫家, 如何選擇不同的格式: 哥德時期的宗教繪畫, 為了能將它放置在一般教堂和總教堂中, 多畫在板面上。巴洛克繪畫發展成大型壁畫, 採用的是不規則的格式。大型博物館中所能見到的格式的多樣性, 展示了不同畫家對於不同主題是如何研究和構圖的, 又是如何使其繪畫樣式與所選擇主題或顧客的要求相一致。

許多現代畫家已經尋求到新的和不尋常的構圖。有雙聯畫 (可折合的兩幅畫布或板)、 三聯畫 (三幅畫布)、 或多聯畫 (三幅以上), 一般用來表現多場場景或故事情節, 或變化豐富的主題描繪。它們可以是錯綜複雜的, 甚至以變化布局和不同畫布的尺寸, 產生視覺上引人注目的不對稱結合, 最重要的是所選擇的格式要適合主題。

146

147

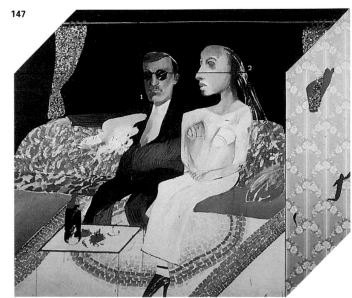

安格爾案例

在這一頁，我們可以看到安格爾最著名的作品之一《土耳其浴》(*The Turkish Bath*) 的發展。大約二十年前，羅浮宮的研究室揭露某些令人驚訝的事實，這幅作品的格式原來是矩形的。今天我們所知悉的這幅畫，在布局上經歷了三次連續的改變。第一個採用的格式為74×88公分的畫布（比我們現在所見的要小得多）， 中央是主要人物：琵琶演奏者與她身後的觀眾。在第一個格式中，人物向右延伸到幾乎看不見為止。

第二個格式可由1858年拍攝的一幅照片所證實，它比第一幅尺寸要大，安格爾在上面畫了更多的人物，圍繞在經擴大的作品的邊上。

但是這不是最後的矩形格式：這位大師在構圖周圍又添加了更多空間，形成了一個110×110公分正方形的布局。我們今天所看到的圓形布局，有一個相同尺寸的半徑。

因此，該畫是從原來的矩形，最後擴展到圓形布局。安格爾完成這幅畫時為八十歲。

也許這位年邁大師想為晚年添加情趣，因此圓形布局像鏡子一樣，反映出美好的意象，由於避開角度和直線，無疑提高了這幅優雅之作的官能性效果。

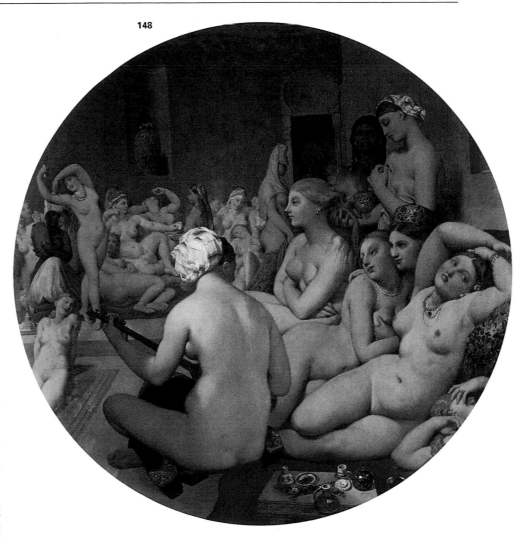

148

圖148. 安格爾，《土耳其浴》(*The Turkish Bath*)，巴黎羅浮宮。在達到最後完成狀態前，作品的布局經過多次改變。

149

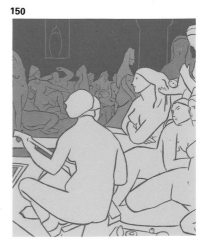

150

圖149、150. 《土耳其浴》最早兩個階段的圖示，安格爾在最初長方形格式上加了圖廊，擴大了構圖。至於第二次改動，安格爾又將格式改為圓形（圖148）。

各種畫布的框架格式

畫布框（繃畫布的框子）、 紙板和畫板是根據尺寸用號碼分類的。它們以繪畫題材而命名：海景、風景及人物。海景絕大多數為矩形；風景比海景長方形要少些，但比起人物則又多些，它們之中使用得最多的是正方形。

許多製造商根據國際標準生產畫布框，這樣當你去商店購買畫布時，你所要做的事便是尋找比例(人物、風景或海景) 和你需要的號數。

常見的是畫布的號碼決定了這幅畫的價格，號數為10的畫布相當於10點。因此，去瞭解每個畫家所給予每個點的計價是很重要的，計價是可以變通的。例如，如果一個畫家每點開價5美元，那麼他（她）賣一幅號數為10的畫,價格就是50美元。國際化標準尺寸於一個多世紀前由一位畫布製造商人引入，許多畫的尺寸都證明與我們所說的相符。

當然，不是所有畫家都用這些標準尺寸的畫布。許多畫家按照他們喜歡的尺寸購買或繃製畫布。

151			
	油畫畫布的國際尺寸		
N.º	人物	風景	海景
1	22 × 16	22 × 12	22 × 14
2	24 × 19	24 × 14	24 × 16
3	27 × 22	27 × 16	27 × 19
4	33 × 24	33 × 19	33 × 22
5	35 × 27	35 × 22	35 × 24
6	41 × 33	41 × 24	41 × 27
8	46 × 38	46 × 27	46 × 33
10	55 × 46	55 × 33	55 × 38
12	61 × 50	61 × 38	61 × 46
15	65 × 54	65 × 46	65 × 50
20	73 × 60	73 × 50	73 × 54
25	81 × 65	81 × 54	81 × 60
30	92 × 73	92 × 60	92 × 65
40	100 × 81	100 × 65	100 × 73
50	116 × 89	116 × 73	116 × 81
60	130 × 97	130 × 81	130 × 89
80	146 × 114	146 × 90	146 × 97
100	162 × 130	162 × 97	162 × 114
120	195 × 130	195 × 97	195 × 114

圖151. 標準畫布（畫板）的相關規格是根據主題「人物」、「風景」、「海景」而定的。每種尺寸的格式以標籤左邊的號碼表示。因此，在「人物」型中，20號的尺寸是73 × 60公分,「風景」型為73×50公分，而「海景」型則為73×54公分。

F. 人物

L. 風景

S. 海景

圖152至154. 人物型（圖152），風景型（圖153）和海景型（圖154）相對的比例——用開頭字母標示。

圖155. 木製畫框總是與相應號碼的格式搭配。此例為號碼12。

紙的各種格式

素描、粉彩、水彩或任何其他無需架框的畫面,是隨廠商提供而變化的。它的範圍從8×10公分至1.5×10公尺不等。最適合速寫與摘記草稿的是畫本(德國工業標準為A-4)。若需要較大的格式,可以買散裝紙,因為這種紙容易被粘在畫板上。

圖156、157. 因應不同的程序而有各式各樣的格式的畫紙,有整包(整本),也有散張的。

圖158. 尺寸表與畫紙、卡紙的格式(Guarro Casas公司提供)。

158

紙的常見尺寸

DIN A - 000	1683 ×	2378 mm.
DIN A - 00	1189 ×	1683 »
DIN A - 0	841 ×	1189 »
DIN A - 1	594 ×	841 »
DIN A - 2	420 ×	594 »
DIN A - 3	297 ×	420 »
DIN A - 4	210 ×	297 »
DIN A - 5	148 ×	210 »
DIN A - 6	105 ×	148 »
DIN A - 7	74 ×	105 »
DIN A - 8	52 ×	74 »
DIN A - 9	37 ×	52 »
DIN A - 10	26 ×	37 »
Folio	215 ×	315 »
Holandés	215 ×	275 »

商家紙和卡紙的尺寸

	500 ×	650 mm.
	500 ×	700 »
	650 ×	1000 »
	700 ×	1000 »
未裁整的紙	340 ×	470 mm.

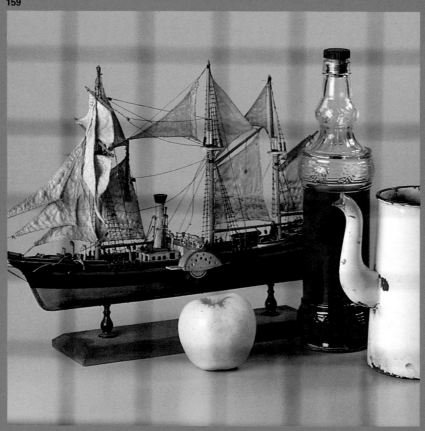
159

構圖的技法

構圖是影響到繪畫各別和每一要素的原理。

從我們看到一個主題並考慮它的圖畫潛力時起，我們就是在進行構圖了；然後即添加適當的東西，起草稿，畫速寫，調整大小比例，框定形體……經過許多構圖的步驟。

本章將透過實例來驗證這些要素。

大小比例的目測

大畫家竇加對藝術作過許多有趣的觀察。其中有一次他這樣說：「繪畫不是要畫出物體的形態，而是對形體的理解，提供欣賞形體的途徑。」也就是說繪畫要了解物體的形態，尋求各種構圖的可能性。描繪藝術是藝術構圖的本質。當畫家在鄉間漫步，觀察一些水果或各種物體，考慮這些主題的繪畫可能性時，他是用心在構圖和描繪。換句話說，畫家正在進行著先於構圖與描繪的程序：比較大小，計算尺寸和空間，領悟關於整體中各部位的比例。

這是一個作粗略目測的問題，當畫家開始畫所選擇的主題時，他可以徹底去處理這些問題。

我們以這頁簡單的構圖（圖160），來研究這個過程。

我們開始進行主題的構圖，挑選不同形狀的各種物體來組合，根據柏拉圖寓統一於多樣之中的規則予以安排。我們可用同樣的方式去處理風景或任何其他自然景象，因為其過程是相同的。

首先要處理較大的尺寸，即物像的高和寬。我們計算高度是從最低點（咖啡壺的底部）到最高點（瓶子

圖159. 我們將研究構成一幅包含各種物體的靜物畫技法。

圖160. 大小、比例及各部位的相關位置，在任何繪畫主題中都可加以研究。物體的形狀及它們在這幅靜物畫中的佈置成為很好的範例，足以用它來進行目測 (mental calculations) 練習。

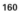

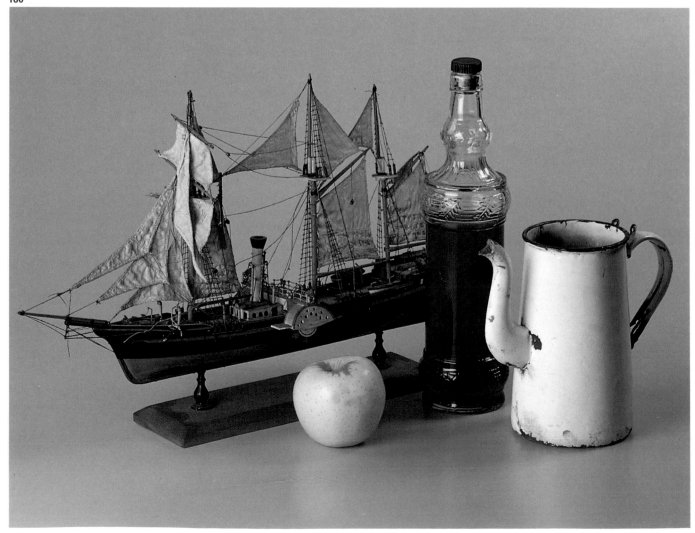

的軟木塞）；寬度則從船首橫置桅杆末端到咖啡壺的把手，其尺寸比高度的兩倍稍微小一些。算出寬度的一半，大約位於船槳周圍。注意汽船最大的船槳，正處在主體寬度的中間分界處。對於掌握較小的比例，如桅杆之間的距離，瓶子、咖啡壺、蘋果的寬度，這是很有價值的參考點。我們還應明白這些物體底部之間的空間，用垂直線作參考（咖啡壺的邊，架子的底座，瓶頸等）。這些粗略計算使我們能將模型的不同部分組合在一起，這對任何類型的構圖都是最基本的。

圖 161. 這幅圖解素描說明在作畫前進行大致目測的過程。它是一種對於不同部分的距離、高度、以及尺寸加以比較的練習，將它們作為整體來觀察和理解，預估它們在最後的素描稿或繪製中所需要的比例。

161

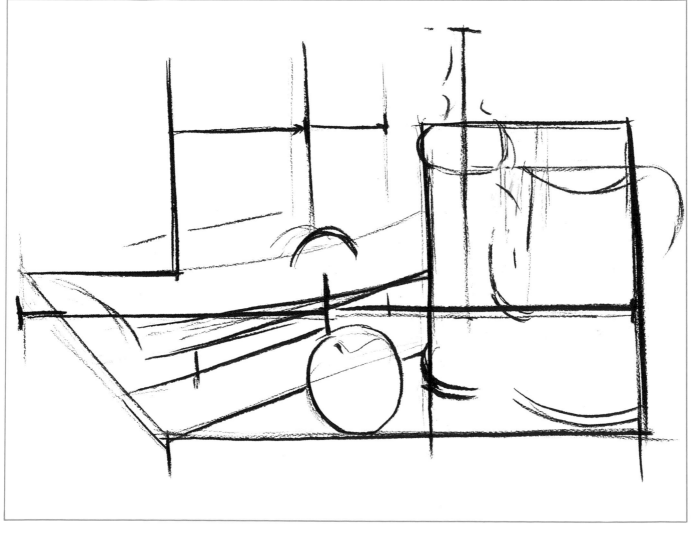

162

假設現在你已「掌握」如何粗算模型的大小和比例，以及懂得如何將不同的東西組合在一起。現在我們描繪已研究過的主題。一些畫家採用將主題集中並框入方塊中，是一項很有用的技法。框子由幾條切成直角形狀的黑色紙板組成。將兩條紙板拼在一起，可獲得各種尺寸的正方形或矩形「框框」， 透過它，我們可以研究主題以找到最佳組合。在此情況下，框框適合正方形或長方形的組合（圖162）。

現在我們要比較距離和更仔細地觀察大小與比例。我們可以運用其他有效的技巧：用你的大拇指和鉛筆測量距離。這是非常容易做的：離開主題站著，將手臂伸展在視平線上，大拇指放在鉛筆的對位點上，這樣的測量與你所看到的實物的測量是一致的（圖163）。

用這些技法去比較距離是簡單的；前面所做的目測現在用這些新的測量方法來校正與確定。

在相連的圖片（圖164至166）中，你可以用拇指與鉛筆，跟著學比較距離的過程。首先得到從瓶子的軟木塞到咖啡壺底部主題的總高度（圖164）；接著從船首桅杆到咖啡壺把手（圖165）。接下來的圖片，說明從蘋果到遠處主題的右邊，是總寬度的一半（圖166）。

163

圖162. 用兩條黑色紙板剪拼成直角做成有用的框，將這兩塊紙板調整到與畫布和紙的格式一樣的比例，用它來研究構圖是否適合。

圖163. 可以用鉛筆或畫筆尖測量主題，在物體前面伸出你的手臂拿起筆對著看。

165

164

166

圖164至166. 這三幅照片顯示了在用鉛筆比較主題距離的三個過程，分別代表測量高度、寬度與中間點。

78

大小比例的實際測算

當然，這些僅是指示線。我們只是根據整體來建立部分的比例，而不是想精確複製所有物像的大小。你能作的測量，就像你想依賴的必要細節一樣多，然而你將到達不再需要測量的這一步，因為剩下的大小可能很容易就推斷出來了。

從圖167可看到這個課題的最後結果。為了完成這幅素描，只須作四次或五次整體的比較。假如我們已作了更具體的目測的話，這幅畫畫起來就會更容易些。

最後，切記所有的測量都應隨著整體的適切性而做調整，亦即你已決定了如何將主題用紙板框妥適地移到畫紙上。

圖167.這幅炭筆素描為測量後的結果，我們測量了大小、比例，最後還做了重新調整。

167

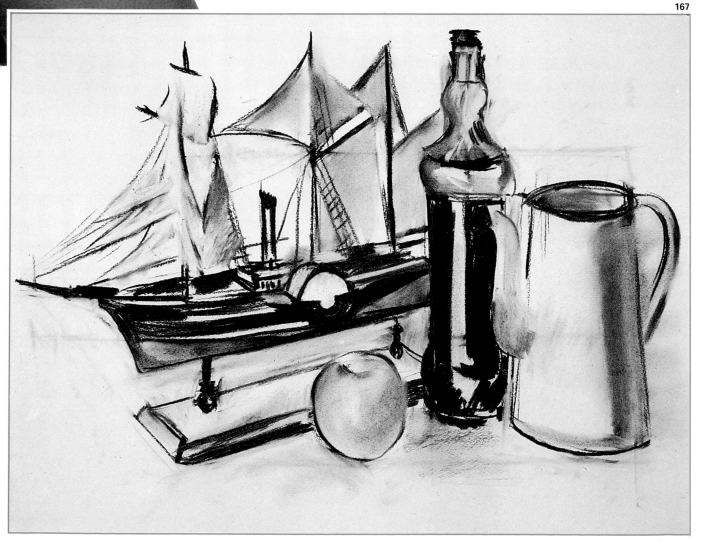

運用坐標方格

現在來看一下將實物準確移到畫紙或畫布上為基礎的構圖技巧。至今這種技巧只被那些有條理的畫家所採用，他們喜歡在創作過程中嚴格控制所有步驟，以獲得自然而真實的景象。

不論它是否是你所想要得到的，我們建議你在決定使用它之前，還是著手瞭解這個方法。它並非描繪與構圖的唯一方法，但卻是一種可能成功的方法。

你可以自己用3×4的比例(3份寬乘上4份高)，裁出兩個紙板畫框或窗框做方格。這是多數畫家使用的標準「人物」格式。

將觀景框的寬度畫出八個方格，長度畫出六個方格。事實上，可依據需求再細分方格，但最好保持簡單，以便能較容易地畫出這幅畫。

圖168.阿爾伯特·杜勒。這幅蝕刻版畫說明了運用方格的描繪技法。

169

170

圖169、170.為了從模型中獲得逼真的描繪，運用方格法是極好的選擇。

171
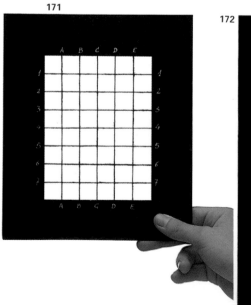

172
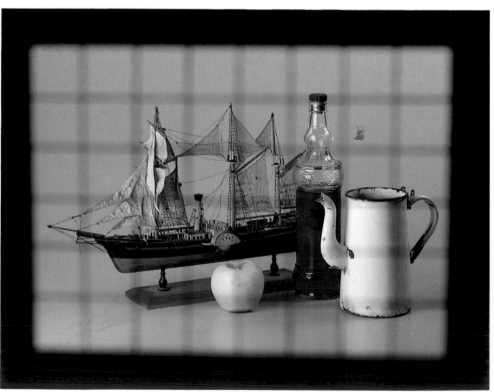

圖171、172.用方格法測量物像距離，並將它們轉移到事先畫好格子的紙上，是件容易的事。

完成這步之後，依格子剪出黑線或帶子的長度，用膠帶將它們貼在觀景框上。

一旦貼完觀景框的一邊，再貼另一邊。若需要可在每條線上標上數字或字母（圖171）。

必須用同樣的比例將方格區畫在畫紙上，以便有所依循地用來轉印實物。還可以拇指為準來轉移距離，作為簡單的參考（多數畫家都是這樣做的）。

如果想要有更加「精確」的方法就應當伸開手臂，手中拿著方格觀景框，更好的方法是將觀景框豎放在某個確定高度的架子上看過去。用一個夾子（如衣夾）作支撐，以保持正確的高度，這表示我們觀察時的視點（圖169、170）。

整個過程，方格必須在實物前保持同一位置。畫在紙上的方格最後要擦去，若不明顯也可留著（圖173、174）。

圖173、174. 當在事先準備好的格子上作畫時，首先應畫出主題的輪廓線（圖173），這樣才能將陰影畫入並構建出這些形狀的體積（圖175）。

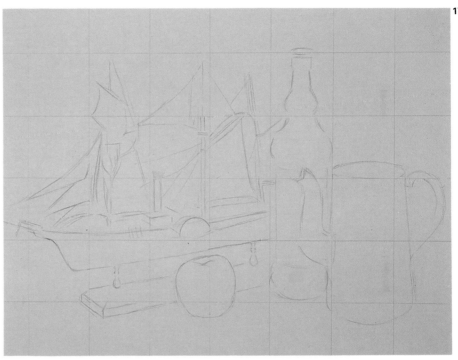

173

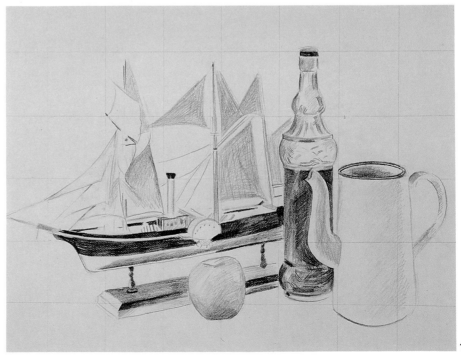

174

配置

主題或主體,不論是靜物還是風景,一個主題中包括許多內容。塞尚曾多次畫聖維多利亞山,每次都不一樣,同樣一處風景,但每幅都有變化,因為它們的配置是不同的。

懂得如何從許多可能性中,選擇良好的配置是必要的。繪畫的視覺吸引力就依賴於它,因為每個主體都有它自己的特徵,這一點是最關鍵和最令人感興趣的地方。

當選擇背景時,首先要考慮你與主題之間的距離:如果離描繪對象太遠,它就會顯得太小並失去影響力;反之,如果太近,則測量各部分的尺寸和比例會很困難,因為當接近物體時,視覺容易扭曲。

前後左右的移動,比較各種不同的可能性:無論怎樣做,都不要只畫你最先碰見的東西。當設計一個背景時,還必須記住安排不同面的假設距離:有時還可以將某個東西放在「戰略性」的位置上;例如在一幅風景畫中,對於建立構圖中餘白的距離,前景中的一棵樹是理想的參考點。

試著去考慮更不尋常和有獨創性的背景:如從上昇的視點來觀看前景等等。

實地取景的好方法是做一個紙板觀景框,這在前面談過。你將發現對於每個有可能入畫的景色,配組的選擇幾乎是無窮的:長方形、正方

175

形等等。這些景致總有一個最能捕捉景色中的繪畫潛力,移動觀景框橫越寬闊的景觀,將會提供我們許多不同的配組,正如這幾頁中所見的圖片一樣。

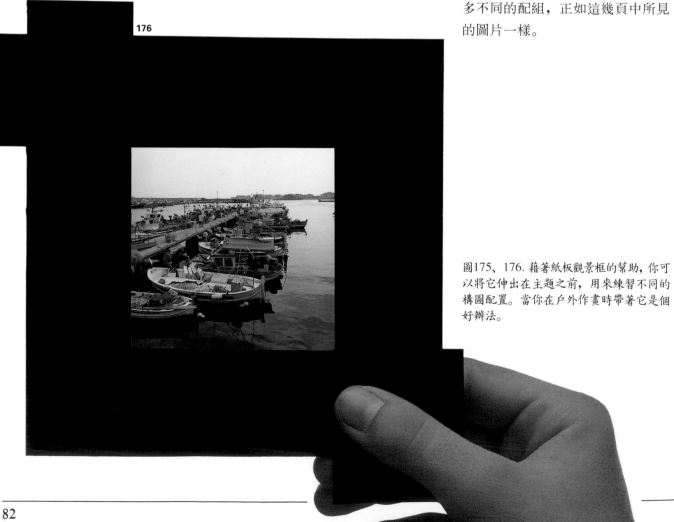

176

圖175、176. 藉著紙板觀景框的幫助,你可以將它伸出在主題之前,用來練習不同的構圖配置。當你在戶外作畫時帶著它是個好辦法。

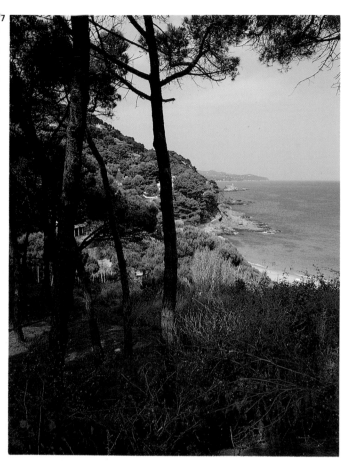

7

圖177、178. 每個主題都需要特別的配置。當面對一個由垂直線所主導的風景時（圖177），配置也應當都呈垂直狀。當全景呈橫幅水平狀況時，就應尋求長方形的配置。

178

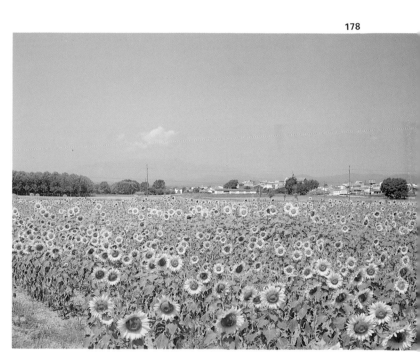

9

圖179、180. 風景畫中構圖的可能性有無數種。海岸、森林、鄉村等等，運用樹、岩石或植物的形狀可構成種種的組合。

180

攝影的用途

如我們在本章所瞭解的關於構圖的歷史，照相機的發明是在十九世紀中葉，從而產生了一場科技和視覺上的革命，這是現代畫家所不容忽視的。這一新媒體的精確性再現了真實，並揭露世人們未曾看見過的無數新視野：高山結冰狀況、高空攝影、巨大場景等等。

照相機剝奪了現實中人們所產生的主觀性或主觀意圖，而用公正的冷眼重現現實，這正是當時畫家所始料未及的。印象派畫家中最早利用照片的畫家有：雷諾瓦畫了許多不同人物動作的場面，卡玉伯特 (Caillebotte) 將日常景象靜止在畫布上，竇加畫舞者和浴室。自那以後，攝影和造型藝術不斷產生有趣的效果。一批趕潮流的畫家利用相機達到其藝術目的，有些人拍些簡

單的照片作參考用，而另一些人則將它作為創作過程的基本部分。如羅勃‧羅遜柏格 (Robert Rausch-enberg) 和安迪‧沃霍爾 (Andy Warhol)，用絹印版畫和圖片藝術作為他們的作品。

毫無疑問地，相機是畫家最好的繪畫附件之一。由於主題照片的幫助，對於以自然為基礎的寫生稿的構圖研究進行了補充。你不需要「專業的」相機；而只需要有35或50釐米的反射式相機，就可以在相紙上或幻燈片上向你提供好的效果。

但要記住，除非你能獲得明顯的拍照效果，否則相機應結合取自自然的主題描繪之速寫和草稿一起使用。它對那些在自然中難以描繪的主題也很有用，如繁忙的街道和市集，或由於主題短暫的過程而不能

夠被其他任何的媒體所捕捉，如某一天中特殊的瞬間。要記住由照片而來的圖畫看上去平板或缺少突出形象（只是像圖片本身），有生命力和自然性的東西，只有從自然中去獲得。這種概念是在詮釋照片的同時，也詮釋了現實。

圖181. 當畫家想要畫的主題難以從自然中畫出，或者當他（她）想要在畫室裡完成一幅開始於實景面前的畫作時，利用相機做為配件是合理的。由於相同的景色會有許多張照片，你可從中選擇好的予以描繪。

圖182、183. 某些主題，例如都市風景就比其他主題更難畫些。只要畫家不是試著去複製它，而是希望有創造性的表現的話，憑著某一主題的照片就可以在畫室作畫。

圖184. 對畫家來說，照片是有用的輔助媒材。一部簡單的相機可以給你良好效果，使你得以把從自然實景開始描繪的作品繼續畫下去。

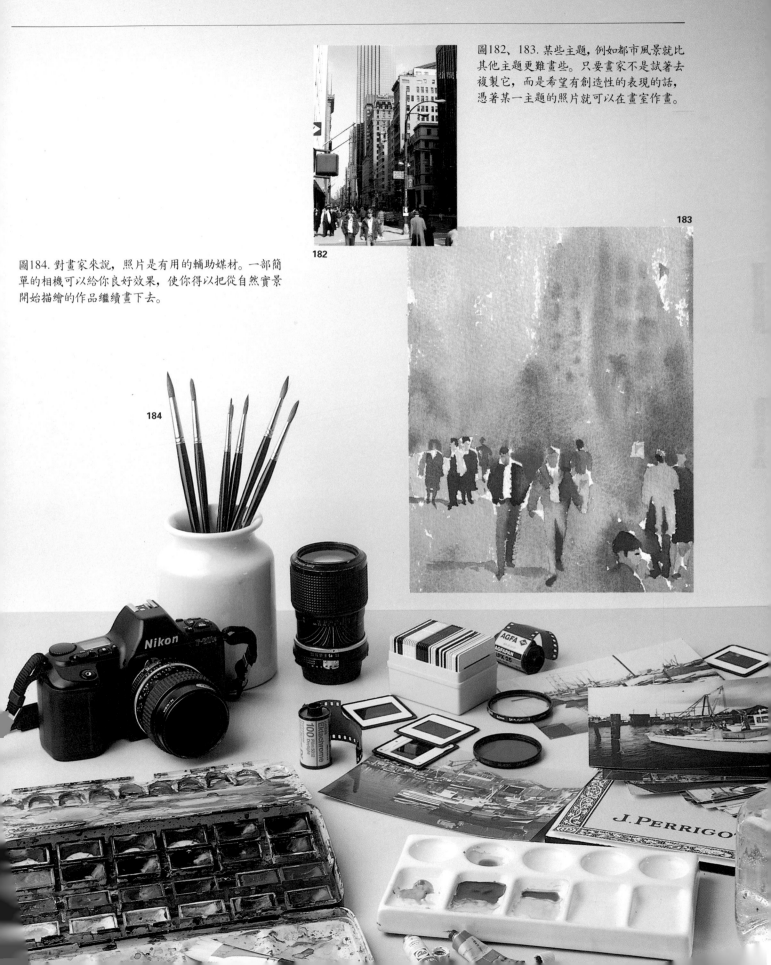

幾何學的輔助

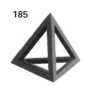

185

圖185.五個觀念上的結構：錐形體、立方體、八面體、十二面體和二十面體。文藝復興時期畫家將人體比例建立在這些幾何形式上。

在藝術構圖中談到調和或秩序，我們可能總是指某些幾何原理。在繪畫構圖中，幾何學對畫家是一項重要的輔助。

我們必須再回到柏拉圖那裏，看一下他的立方體各面相等的幾何形體的理論。這位偉大的哲學家相信所有自然物體都以某種原理為基礎，用這樣的方法，所有可視物體都可以用理想的幾何結構來確定。

186

圖186、187. 盧賓・鮑金(Lubin Baugin, 1612–1663)，《薄脆餅乾》(The Wafer Biscuits)，巴黎羅浮宮。繪畫史中有許多用這些幾何形式構圖的畫例。在此一畫例中，我們可以看見圓柱體、球體、橢圓體、錐形體。

柏拉圖的五種多面體與我們周圍的事實相呼應，它們即為當今著名的柏拉圖式立方體。

它們由錐形體、立方體、八面體(等於兩個錐體底面結合在一起)、十二面體及二十面體（包括二十個三角形邊）（圖185）所組成。文藝復興時期的藝術家研究了這些形狀的比例，找出如何將它們適用於人體的準則，就像它們用於建築構圖一樣。在這方面，米開朗基羅說：「考慮一個建築物的所有部分及它們

187

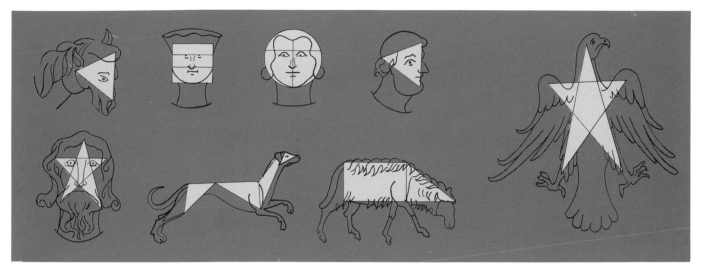

188

的整體和諧，就好像正在處理人
體的各部位。」哥德時期的畫家與
建築師在設計最簡單的元素時，早
就大量使用了幾何形式。十八世紀
時，建築師維拉德‧德‧赫內考特
(Villard de Honnecourt)編集了一本
大型的幾何圖案略畫與素描集，使
他能簡易地去畫人體和動物（圖
187）。塞尚使這些古老的幾何概念
有了新意。他在給朋友愛彌爾‧伯
納(Emile Bernard)的信中寫道：「自
然的所有形式歸結為圓柱體、球體
或立方體。」其中一個例子是立體主
義運動，可以看見這些觀念，如何
對二十世紀的藝術產生影響；在藝
術構圖中，我們在哪裏能發現幾何
的深遠影響呢？

依我們所見，依照藝術的時期看，
構圖變化著重於形式是必要的，而
幾何的重要性在繪畫中保留了下
來。我們可以總結如下：從實際中
獲得構形與構色後，還要將它們安
排成有趣和平衡的構圖，畫家可用
簡單的形體，如立方體、錐形體、
球體及圓柱體，來構造出各個人體。

圖188. 取自維拉德‧德‧赫內考特
(Villard de Honnecourt)（十三世紀前半
葉）的小草稿本中的素描，它們都以平面
的幾何圖形為基礎。

圖189. 塞尚曾說自然界中的每樣東西都可
用立方體、錐形體、圓錐體（或圓柱體）
以及球體來表現。

189

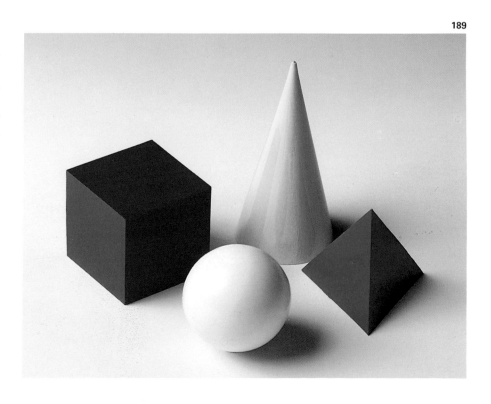

框出基本形體

假如你能畫出在前幾頁提及的所有人體和物體,那麼你也能從現實中畫出任何東西。

如果你分析周遭任何物體的結構,或你外出、上街、到鄉村,看見房子、車、花瓶等等,你會發現其結構最初是形成於某種基本形狀。因此,如果懂得如何去畫立方體、球體、圓柱體,就能使你畫出所有東西。

不必著急,沒有必要用圓規和尺來把握精確度;只需畫出這些幾何形體的粗略速寫。先練習一下,尋找三件或四件東西;如紙板盒、小球

或罐子,用不同的位置和尺寸畫它們,並將它們分別畫和集中畫,再用平行或成角透視去畫它們。你可以想像任何物體都是來自這些形狀:可以畫一張椅子、一張桌子,或房間等一些更為複雜的東西。

這一步驟做起來蠻有趣的,它能使我們去研究物體的結構。

圖190至195. 所有可想像的形體,如植物、人物或動物,或所有種類的物體,均可框於一個比例準確的幾何形體。對練習描繪來說這是很有用的課題。

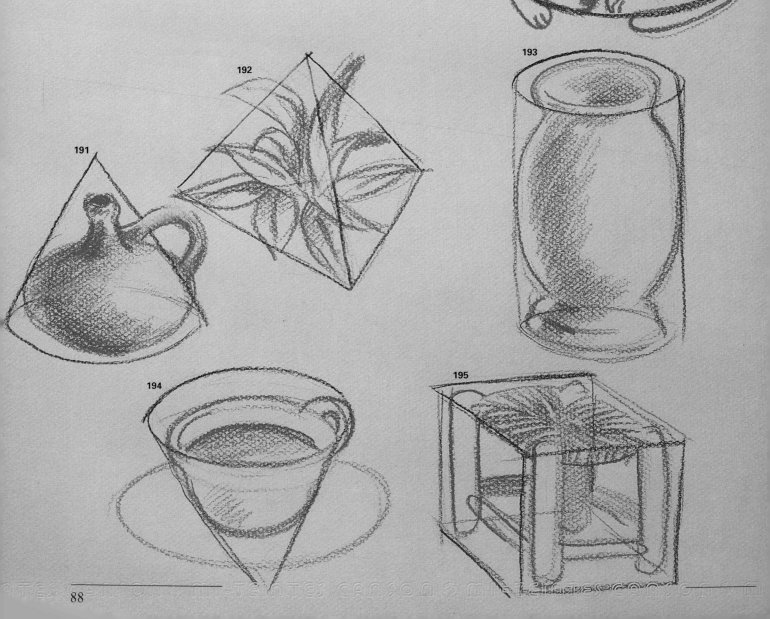

七巧板

初一看，七巧板只是由七塊木片組成的簡單中國玩具：五個三角形（兩塊大的，一塊中等的，兩塊小的），一個正方形及一個長菱形（圖196）。

實際上，它是一種古老的，也許是學習如何構形最古老的方法。這種令人好奇的玩具，可幫助學習者研究幾何形。透過結合七巧板，有可能產生許多形狀，如物體、人、植物和動物。這樣就為初學者提供一

個關於體積結構的基本概念，有了這樣的概念，然後就能繼續深入畫下去（圖197、198）。

七巧板可在商店買到，屬板塊類遊戲，還附有一本小冊子，提示能夠拼哪些形狀。

儘管從七巧板中所獲取的形狀總是扁平的，但是當它們的各部按透視比例縮短時，許多形狀就能顯出深度或三度空間。

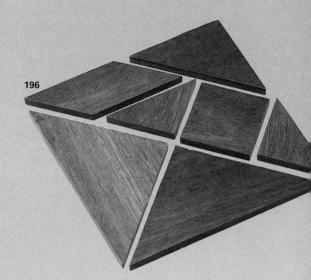

圖196. 這些是組成七巧板的塊面。七巧板是一種中國益智玩具，能讓你去拼出非常有用的幾何形體。這些形體可幫你學習如何去描繪。

圖197、198. 馬麟 (Ma Lin)（十八世紀中葉），《靜聽松風》(Listening to the Wind in the Pine Trees)，臺灣，故宮博物院。（右）用七巧板拼成的人物形體圖解。

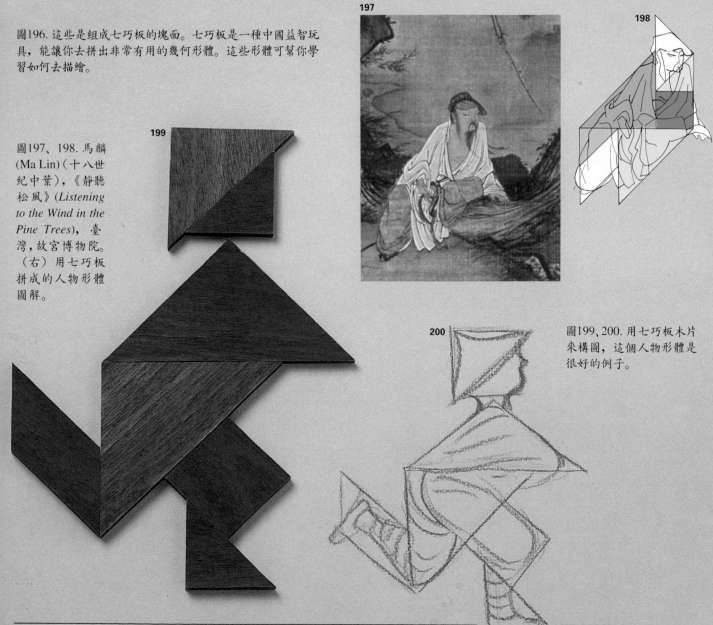

圖199, 200. 用七巧板木片來構圖，這個人物形體是很好的例子。

架框與框定範圍：構圖

到了描繪的時候了。有些人從幾根線條開始；有些人則畫個盒子形狀或矩形，甚至草草勾出實物的外輪廓線。但所有人都得問自己，實物的高度與寬度是否相適應（反之亦然）：他們畫出或設想出一個盒子形狀、一個正方形或長方形、一個立方體或角柱體，將平面幾何形與三度空間形體結合在一起，這都取決於所選擇的主題。如果這是一個簡單的自律主題，那麼一個簡單的幾何方盒就足夠了。但更多的情況不是畫靜物、風景或人物畫，而是畫許多複雜的形體，必須透過「架框」與框定範圍，才能將其捕捉到畫布上，換句話說，要透過安排構形或上色才行。

最根本的是畫家從所選擇的主題引發出思路，也就是說，針對實物來決定最恰當的一組形狀，從最大及最明顯處著手，然後逐漸移到局部。但當然不是說每一個細節：畫家必須牢記，僅僅部分物像的局部是有意義的。它們是那些完成和增進構圖總體形式的部分，那些適合構圖的幾何部分。這點很重要，否則容易掉入「複製」的陷阱，敏感度的遲鈍會導致瑣碎的形體構圖，這是由於不必要的細節所造成的。

為了研究和圖解這些概念，我們已複製了畫家瓊瑟‧羅卡‧薩斯翠(Josep Roca Sastre)的一些畫。這些畫是他在學生時代，研習框定範圍和構造形體時畫的。

透過分析這些畫，我們可以瞭解幾何在構圖中的重要性和用途。每一幅畫都是從一特殊的幾何形體，即平面與三度空間的結合發展而來的，開始形成的是大致的構圖線條，如對角線、正方形和橢圓形。

正確地框出手臂即是正確地將兩個圓柱體放在一起；橢圓形的聯結提供了頭、雙肩、臀部等等。畫家的

圖201. 瓊瑟‧羅卡‧薩斯翠(Josep Roca Sastre, 1928)，《油燈靜物畫》(Still Life with Oil Lamp)，私人收藏。

圖202. 瓊瑟‧羅卡‧薩斯翠，《人體習作》(Study of a Figure)，私人收藏。在前一幅靜物和這幅人體，畫家均從基本形體著手。

201

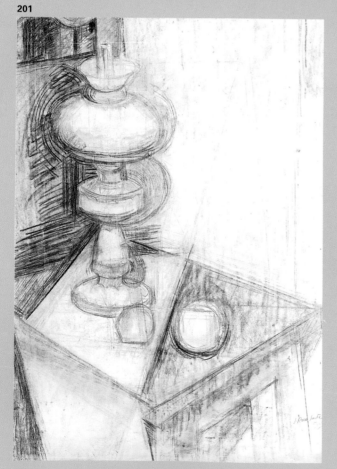

202

注意力分別用於模特兒與幾何形體之間，畫幾何形體的過程必須隨模特兒的特徵而作出調整，模特兒也必須符合幾何形體、秩序、框定範圍、構圖的要求。

我們建議你花些時間研究羅卡‧薩斯翠有趣的素描，並去理解所有我們在本章已經驗證的問題。

圖203. 瓊瑟‧羅卡‧薩斯翠，《人體習作》(Study of a Figure)，私人收藏。為了研究人體的動作，畫家簡化了基本形狀並將它們轉化成圓周、圓柱體、圓錐體等。

圖204. 瓊瑟‧羅卡‧薩斯翠，《人體習作》(Study of a Figure)，私人收藏。我們在這裏清楚的看到畫家如何用線條和抽象的形體將人體不同部位聯繫起來。

圖205. 瓊瑟‧羅卡‧薩斯翠，《女人的頭》(Woman's Head)，私人收藏。這幅出色的墨水素描，展現了將簡單的幾何圖形轉化成富體積感的實質詮釋。

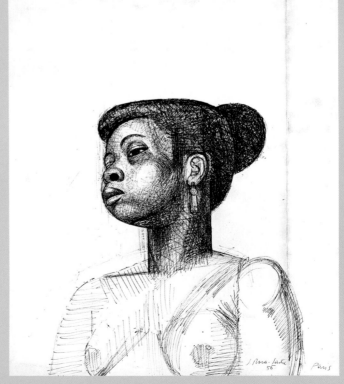

繪畫中的幾何形體

許多畫家運用幾何不僅是作為技巧達到繪畫的目的，而且也作為其本身的目的。這些畫家發現幾何的規律性，也是激發審美情愫的來源。換句話說，立姿人體的方形構圖並不能保證藝術美，除非具有我們所認定的形式感，一種處理和結合這

些規則之中的愉悅感。

這幾頁中所複製的繪畫，是那些具有這種情感所作的作品。他們已找到一種透過這些幾何形體去畫一種視覺感受的方法，這種感受是用更主觀的態度來表現的，比起忠實地複製模特兒更注重傳遞情感因素。

圖 206. 馬里歐斯‧瑞得斯 (Marios Radice)，《構圖》(Composition)，私人收藏。純幾何形可以是審美趣味的來源，一個被許多抽象藝術家分享的觀念。

206
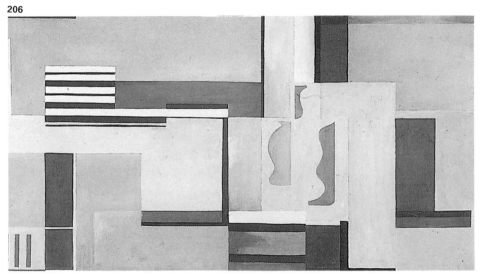

207
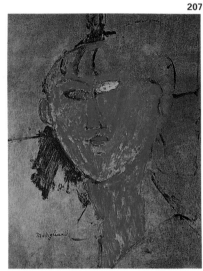

208
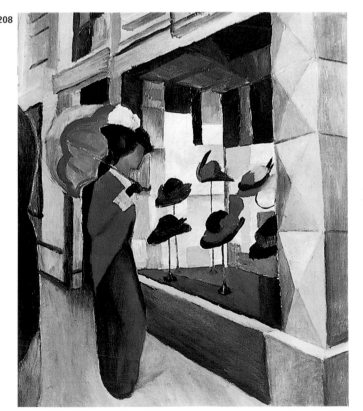

209
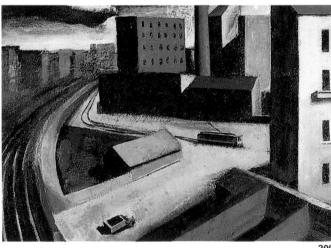

圖207. 阿瑪德歐‧莫迪里亞尼(Amadeo Modigliani, 1884–1920)，《紅色的頭》(Red Head)，巴黎，國立現代藝術館。

圖208. 奧格斯特‧馬克(August Macke, 1887–1914)，《帽店》(Hat Shop)，埃森，福克旺博物館(Folkwang Museum, Essen)。

圖209. 馬里歐‧席隆尼 (Mario Sironi)，《都市風景》(Urban Landscape)，私人收藏。

210

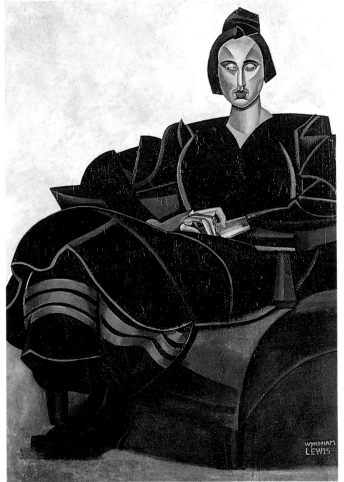

圖210. 溫德漢・劉易士(Windham Lewis, 1884–1957)，《普拉西特拉》(*Praxitella*)，里茲，里茲城藝術畫廊 (Leeds City Art Galleries, Leeds)。

圖211. 卡洛・卡拉(Carlo Carrà, 1881–1966)，《形而上的靜物》(*Metaphysical Still Life*)，私人收藏。

圖212. 喬吉歐・莫南迪(Giorgio Morandi, 1890–1964)，《靜物》(*Still Life*)，私人收藏。

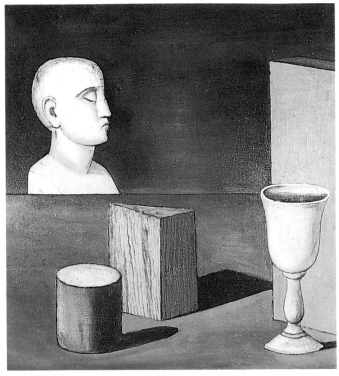

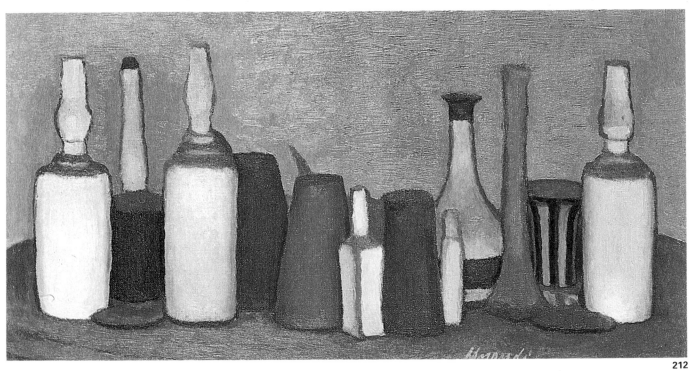

212

速寫，最初的構圖雛形

從許多可能性中選擇構圖，採用最合適的安置，以及將主題的大小調整到與畫布或畫紙的格式相適應，這可能是一個長時間而又艱鉅的過程。

對付這個過程的一個方法是直接「突擊」畫布或紙，用鉛筆或炭筆，藉著消除和增添來修正錯誤，直到獲得最後的構圖。若干專業畫家都是這樣做的，他們不斷地修正、再修正，和材料及畫面基底搏鬥，這是一種具有創造性的刺激。

另一些畫家則清楚地設想出構圖，進行多次研究和畫速寫稿，試著找出不同的解決方法，為達到最後效果作準備。

這兩種方法皆有效。選擇第一種或是第二種依情況而定，首先，要根據你所用的媒材：水彩要求既鮮明又自然的顏色，而不允許太多的修正；而油彩和粉彩的顏色不易變化，容易修正。其次，畫家依據靈感作畫，反而有意想不到的效果，不過有些畫家，會在作畫之前先畫速寫稿和試驗性的構圖。

草稿可以從大自然中取材，也可以在風景、人物、靜物或任何所選擇的主題物像前畫取。保存對主題作自然特徵的記錄，並在紙上予以再現，找出比貌似現實更具構圖性的趣味。為看到新組合的出現，讓鉛筆自由的舞動，更是饒富趣味。

畫稿可用任何工具來畫：普通的鉛筆、炭筆、墨水、水彩、薄塗液、粉彩、蠟或油彩，隨意的畫在紙或卡紙上。

213

214

215

圖213. 郭簡‧德拉克洛瓦(Eugène Delacroix)(1798–1863)，《摩洛哥寫生集》(*Album Sketches of Morrocco*)，巴黎羅浮宮。浪漫主義畫家德拉克洛瓦在旅行中用水彩速寫與作摘記，回畫室再加以仔細推敲。

圖214. 哥雅 (Francisco de Goya, 1746–1828)，《攪扶》(*Help*)，馬德里，普拉多美術館。

圖215. 羅瑞那 (Claudio de Lorena, 1600–1682)，《通道和英格蘭樹林》(*Path Through and English Wood*)，倫敦大英博物館。有些速寫稿被看成是完成的作品。這是哥雅與羅瑞那的兩幅水彩畫例，自由、流暢而又保有自然取景的嚴謹。

在開始創作時，構圖打稿也許會超出範圍。為找到最合適的一種方式，在作出決定前，建議你練習各種的可能性。有的畫家甚至在完成繪畫後再畫草圖，從已定局的畫中研究新的可能性。創作並無規則可循，每個畫家都有自己的想法是不可避免的。

216

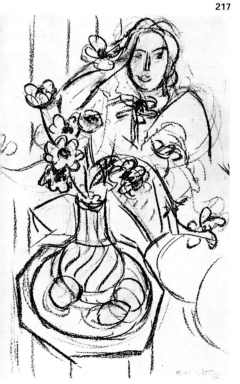

218

217

圖216.恩斯特‧魯威格‧柯克納,《易北河上的駁船》(*Barges on the Elbe*)，埃森，福克旺博物館。色彩派畫家速寫，在其中，畫家找出風景畫需求色彩對比的融合效果。

圖217.亨利‧馬諦斯(Henri Matisse, 1869–1954),《女人和花》(*Woman and Flowers*)，私人收藏。這幅速寫的重心在於線條的研究。

圖218.溫德漢‧劉易士,《從後面看的人體》(*Figure from Behind*)，私人收藏。該稿也可用於研究人體結構。

方格法

219

構思一幅畫到完成這幅畫，畫家運用了許多種技法。由於時代、風格和技巧的不同，畫家運用了許多種方法；但幾乎所有畫家都是從畫稿開始他們的創作。

在本章前面已談及初始第一幅畫稿的重要性。現在我們所要看的是一種技巧，它幾乎與繪畫本身一樣古老。當顧及最初草稿的所有比例時，它允許我們將草稿移到畫布上。

我們談論的正是傳統的方格法：在草稿上畫上方格，然後在畫面基底上畫上依比例放大的方格。

當畫家畫好一幅草圖，並對它的各方面都相當滿意時，這種方法很有用。藝術史上有許多例子證明，從草稿到完美的作品，這不是主要的方法，對此也沒有詳盡記載。我們常常發現畫家將這些隨意的草稿用方格法移入畫布後，遠不如畫稿那樣顯得既隨意又有生氣，於是說明了這樣的結果：一幅大畫在長時間或被拖長的過程中，要去捕捉隨意、生氣的感覺總是困難的。

運用方格法將某些內容移入畫布的另一種情況，是當畫家有些圖樣需要作很小地方的修改時。兩種情況運用方格法是相同的。

基於使繪畫更容易被精確複製的目的，有些畫家加畫對角線來進一步細分畫紙。

圖219. 丁多列托(Tintoretto, 1518–1594)，《素描習作》(*Preparatory Drawing*)，倫敦國家畫廊。

圖220. 查理‧勒‧布侖(Charles Le Brun, 1619–1690)，《赫克力士的頌讚》(*Apotheosis of Hercules*)，巴黎羅浮宮。

假如畫家為了不弄壞草稿，而不想
在上面畫方格的話，可以用照片或
將其轉印到描圖紙上。

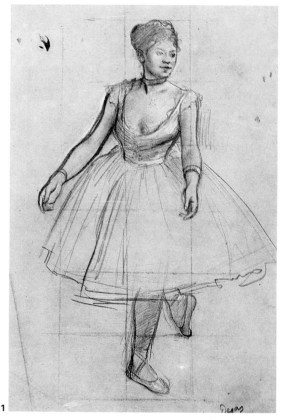

221

圖221. 寶加,《舞者》
(Dancer), 巴黎, 奧塞美術館。
與我們所說的相反, 寶加極其
詳細的研究他的構圖。他繪畫
中自然流露的感情, 並未在他
最初的構圖習作中顯露出來。

圖222、223. 瓊・米羅。米羅
對第一張畫稿非常認真, 在合
併為大構圖後, 再用方格法精
確地將它全部移到畫布上。

222

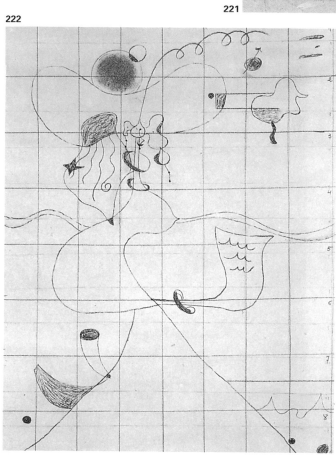

223

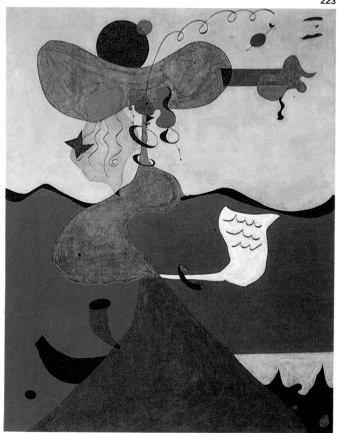

綜合化的方法

圖 224. 巴耶斯塔爾是位具有令人敬佩的綜合能力的水彩大畫家,他能以快速的筆記或即興的色彩速寫完美地捕捉形體。

在確定構圖之前,我們再次堅持畫摘記草稿與速寫的重要性。當談到草稿時,我們的意思是畫一些線條,來捕捉自然物像的基本特徵,使能於未來的構圖作深入的研究。速寫稿在構圖上首先作了嘗試,目的是在確定作畫之前,可能解決空間、描繪、色彩的雛形。

在造形繪畫中,摘記草稿與速寫之間的關係非常接近:畫家作摘記草稿或速寫稿,決定了畫家是否從自然中再去畫新的草稿,其目的是為最後的

結果更精確地掌握住特徵。

以這個過程為例,比森斯·巴耶斯塔爾 (Vicenç Ballestar) 是位具有異常觀察力的畫家,他熱衷於畫動物,並且自願與我們一起去動物園畫系列素描,他用一些構圖的速寫稿加以補充,用鉛筆、墨水和顏料去描繪。當畫家走出畫室去野外面對自然速寫時,這些是他們使用的最普通的媒材。

我們從畫火鶴開始。牠們的特徵同時需要線條的研究和色彩的記錄。火鶴擁有纖細優雅的形體,傾向於

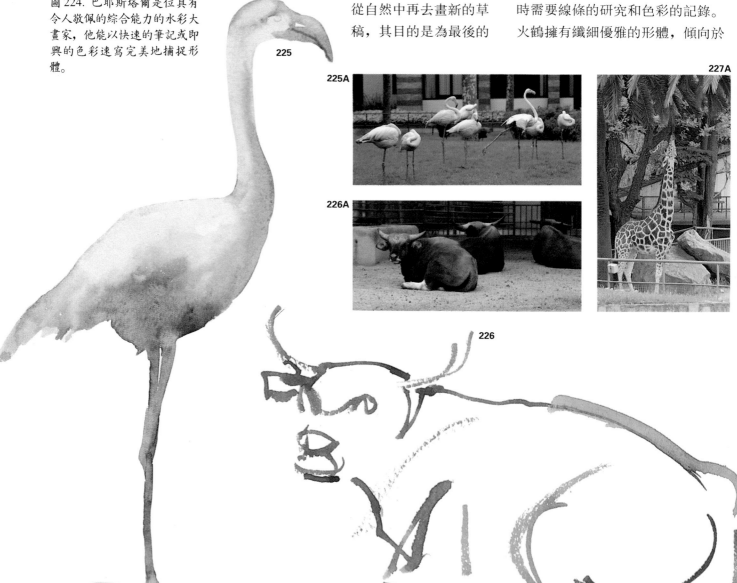

用單純的輪廓線來捕捉牠們的形
體；而且這個形體還可採綜合處理，
如巴耶斯塔爾所畫的那樣（圖
225）， 用淡粉紅色色調的「痕跡」
表現體積。在淡雅的水彩中，可以
見到球體和圓柱體，這是用再淡不
過的筆觸畫的。

這位畫家綜合能力的另一種證明，
體現在畫非洲公牛上，他是用幾筆
深褐色筆觸完成的。注意其描繪的
速度（這是速寫稿的要素）， 使線
條具生命力，使牠透露出形體的自
然性，而不是去抑制動物的全部形
體（圖226）。這就告訴我們如何去
畫：觀察和描繪整體，忘掉細部。
長頸鹿不能保持安靜，所以巴耶斯
塔爾是在很困難的情況下作畫，這
樣一來他只好以拍攝動物照片，取
代描繪的方式（圖227）。

227

圖225、225A. 火鶴的形體最好用柔和的色
彩，畫家只用一筆就表現了它。

圖226、226A. 巴耶斯塔爾用一二筆線條就
能將巨大的牛表現出來。

圖227、227A. 畫家僅用鉛筆就將他那幅
「流暢的」長頸鹿畫注入了生命和動感。

從摘記草稿到構圖研究

繪畫與速寫，色彩和線條，已用過許多種方法詳細說明。人們認為線條愈是經過安排，色彩愈能傳達出情感；有些人認為藝術存在於形體描繪之中，而另一些人認為藝術依賴於色彩。在我們看來，塞尚才徹底明白了這個道理，他說：「色彩調整得越多，素描就越精確。」換句話說：素描與色彩並不是分開獨立的，意即一方制約了另一方。素描與色彩有著不同的「語言」，畫家必須懂得怎樣去結合兩者，使它們互不干擾或重複同樣的概念。巴耶斯塔爾清楚地理解這些概念，因為我們已經看到這位畫家用這種方法畫的摘記草稿。我們可以看到，他是怎樣畫這些犀牛的（圖229）。牠以其巨大身體的大圓柱體體積，表現宏偉的形體。

巴耶斯塔爾用的是軟質鉛筆和水彩。線條無法表現的地方，就透過單色著色去詮釋體積。由於結合運用這兩種媒材，他懂得不需要去畫那些可以淡淡筆劃圖解的地方；相反地，畫家沒必要給早已確定的速寫稿彩繪。這種作畫方法是由兩種媒材聯在一起互補的，甚至在一些地方留白，以達成動物形狀的整體

228

性作用。為了精通這一綜合技法，做草稿研究形體和體積是必要的。從巴耶斯塔爾所畫的這幅大象的草稿，我們繼續進行速寫稿和構圖的研究。

巴耶斯塔爾選擇了一棵棕櫚樹作為構圖要素來產生空間感。將一物體置於靠前的平面上來獲得深度，而未在開始時就用縱深，這在畫家中

圖228. 犀牛比較難畫，因為牠不像其他動物（如長頸鹿，畢竟像有長頸的馬），但這對巴耶斯塔爾來說並不構成困擾。

229

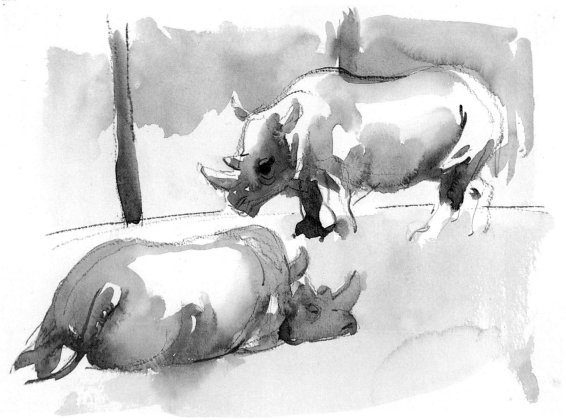

圖229. 巴耶斯塔爾改變了犀牛的位置，其目的是為了獲得更生動的構圖。他成功地把握住動物的軀體構造。

是不常有的。巴耶斯塔爾在這種情況下也作一些透視，但由於速寫稿的局限性，消失點被省略了（圖231）。速寫稿的成功在於大象是主題，沒有必要去拉近和突顯牠的尺寸。畫家現在僅用暗褐色，弄濕畫紙來獲取一個不明確的痕跡，它提供了一個背景或暗面，所留下的白色地帶，正好與動物的後部相一致。計算一下紙上白色的地帶，那些痕跡（色斑）對這幅速寫稿來說，是主要的組成部分，因為它們所界定的正是形體和空間。

圖231是很好的構圖範例，依此構圖，就可用於更加複雜的圖畫，使其更完整。

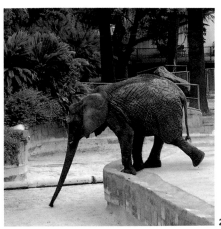

230

圖230至232. 大象不斷地來回走動，但巴耶斯塔爾設法在這構圖裡捕捉其動態，在這裡可見兩階段：最初階段（圖231），我們看見了構圖的對角線；而在最後階段（圖232），則用強而有力的明暗對照法去描繪。

231

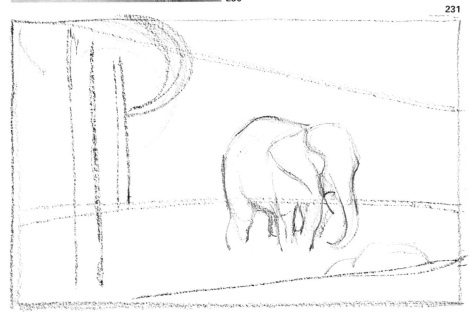

232

圖233. 為畫這頭象，巴耶斯塔爾用了深褐色墨水和小號圓型貂毫筆。

233

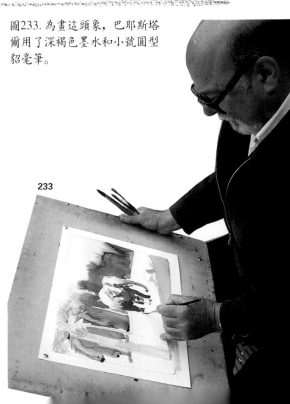

速寫、摘記草稿與構圖

這幾頁上的摘記草稿與速寫稿，是巴耶斯塔爾用和畫前面那些速寫稿同樣的媒材畫的。它們是那些始於線性速寫及持續透過陰影或色彩，來界定形體的同樣過程的結果。每一幅都呈現出畫家以幾何綜合法所捕捉到的主題構圖的可能性。此外，它們更是畫家自由運用色彩，並獲得如此精確形體的水彩技巧範例。

圖234至236. 很幸運地，北極熊總保持同一個姿勢。注意照片中的配置（圖234）與巴耶斯塔爾的構圖（圖235）怎樣相符合。畫家用水彩畫了半個橢圓形來框出動物的形體。經調整該構圖後，巴耶斯塔爾創作了這幅出色的水彩畫（圖236）。

圖237、238. 駱駝的畫稿說明用色粉筆畫草稿的可能性。這種媒材與畫水彩一樣快速，但當然沒有那樣優雅。以較大的格式和較多的細部來發展構圖，其結果是耐人尋味的。

234

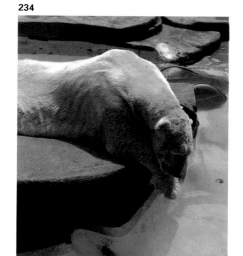

235

236

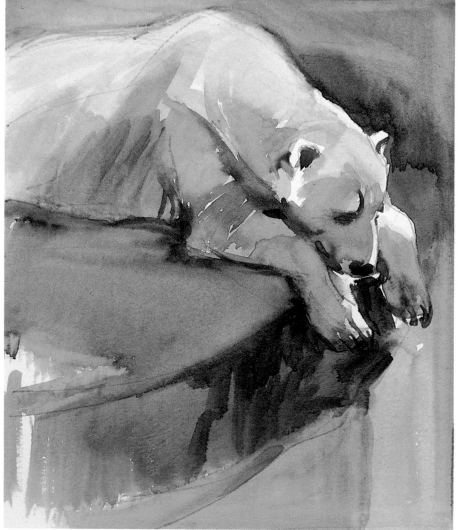

238

237

239

240

241

圖239至241. 由於這位傑出的水彩畫家的專業技法，表現了水中大猩猩坐在地上的倒影。如我們所見，它是將構圖界定成一個分成兩半的三角形。一半與倒影相一致，呈現出被分解為無數個優雅筆觸的形和色。

242

圖畫的構圖 — 主題

構圖就是利用幾何圖形把物體簡化成最簡單的形狀。在這一章中，
依繪畫主題的不同，運用幾何圖形呈現出不同的構圖方式。

風景畫：具深度的構圖

人們從風景畫中最能察覺出深度，以日常生活為題材的繪畫，使畫家將自己構圖知識付諸行動，即創造出一種三度空間的「幻象」。有一種平面的風景畫，即用一種以哥德式繪畫為特徵的手法，來表現二度空間的背景，這是一種被一些現代畫家運用，而達成最佳效果的風景畫型式。然而，只要我們遵循從文藝復興時期開始的西洋風景畫的傳統規範，我們就必須注重風景畫中「深度」的特性，這種深度型式是畫家透過運用非常不同的構圖技巧來實現的，透視只是其中的一種。透過在風景畫上加上「屏幕」，和在畫中不同地帶畫上純色，以形成對比來獲取景深等方法，畫家已發現和運用最不同的公式，來模擬二度空間畫面。

在以下這幾頁中所挑選出來的幾幅名畫，支持了以上的論點。

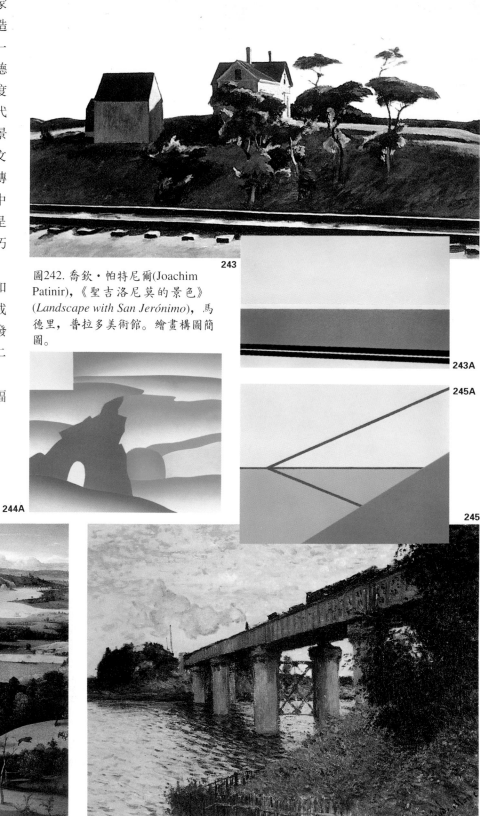

243

圖242. 喬欽・帕特尼爾(Joachim Patinir)，《聖吉洛尼莫的景色》(*Landscape with San Jerónimo*)，馬德里，普拉多美術館。繪畫構圖簡圖。

243A

245A

244A

245

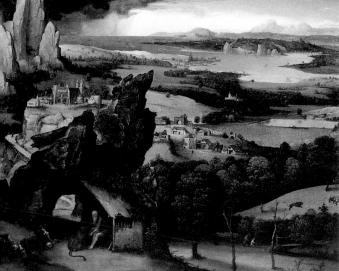

244

246A

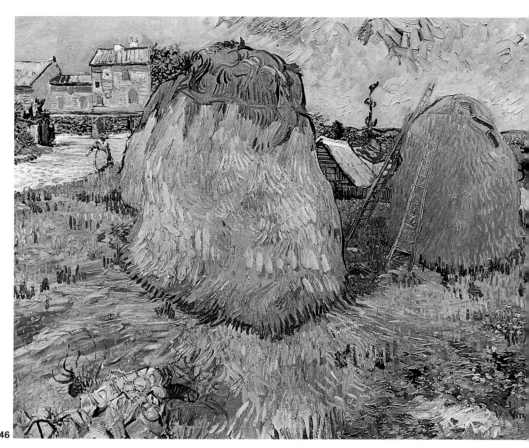

246

圖243、243A. 愛德華‧霍伯，《軌道旁落日》(Sunset by the Track)，紐約，惠特尼博物館(Whitney Museum, New York)。水平線和平行線的強調削弱了透視效果，但明暗交錯的面卻又使人感到畫的深度。

圖244、244A. 帕特尼爾（十六世紀上半葉），《聖吉洛尼莫的景色》，馬德里，普拉多美術館。在這幅風景畫大作中，由於加上了「屏幕」效果，提昇了全景的深度。

圖245、245A. 莫內，《阿根泰爾鐵橋》(The Bridge at Argenteuil)，巴黎羅浮宮。這幅作品的所有深度效果，是建立在橋樑線條消失的透視基礎上。

圖246、246A. 梵谷，《普羅旺斯的乾草堆》(Haystacks in Provence)，奧特洛，庫勒─穆勒博物館。色彩的對比結果，使畫面產生了空間感。

圖247、247A. 裴姆‧莫卡德(Jaume Mercadé，1889–1967)，《堡壘》(El Baluarte)，私人收藏。

247

247A

都市風景畫和海景畫

從一定程度上來說，都市風景畫與海景畫都是以日常生活為題材的繪畫，乍看之下似乎近似風景畫的特性，然而由它們各自的特性，仍能呈現出不同的風格。

如果風景畫的構圖是有組織的、明白的表達自然界的不規則，那麼都市風景畫幾乎完全呈現一種自然的幾何圖形，如樓房、街道、窗戶等等。都市裡到處是建築物，因此畫的構圖也應是建築式的，把它想像成一個大畫面般的建築物。

在海景畫方面，地平線總是作為基本的構圖要素來表現，雖然確有畫家採用一些冒險的方法來避免它，但整個全景仍受到地平線的制約，除了少數幾幅有趣的例外作品之外，複製在這幾頁裡的作品範例，說明了這些以日常生活為題材的繪畫構圖的特性。

248

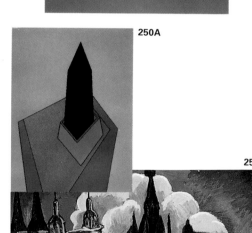

248A

圖248、248A. 莫內，《聖拉札爾車站》(Saint Lazare Station)，倫敦國家畫廊。場景的生動和多彩狀態是由車站屋頂有力的三角形所賦予。

圖249、249A. 阿爾伯特・馬爾奎 (Albert Marquet, 1875–1957)，《巴黎的屋頂》(The Roofs of Paris)，私人收藏。

249A

250A

249

250

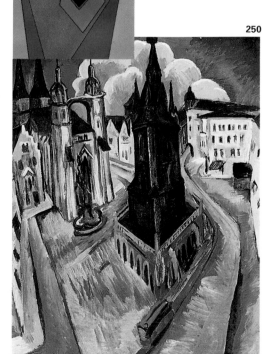

圖250、250A. 柯克納,《哈雷的紅塔》(*The Red Tower at Halle*),埃森,福克旺博物館。

圖251、251A. 畢沙羅 (Camile Pissarro, 1830–1903),《魯昂布瓦埃爾迪厄橋》(*The Boïeldieu Bridge at Rouen*),多倫多,安大略藝術陳列館。

圖252、252A. 透納 (Joseph Mallord William Turner, 1775–1851),《光和色》(*Light and Color*),倫敦,泰德畫廊。這是一幅海景的獨特構圖,此作品使透納走在時代的前面,預示著二十世紀的繪畫潮流。

圖253、253A. 特魯斯特威克 (Johannes Van Troostwijk, 1782–1810),阿姆斯特丹城市一角 (*El Raamportje*),阿姆斯特丹國立美術館。

圖254、254A. 霍伯,《一段長的行程》(*Long Leg*),馬里諾,弗吉尼亞·斯蒂爾·斯庫特基金會。

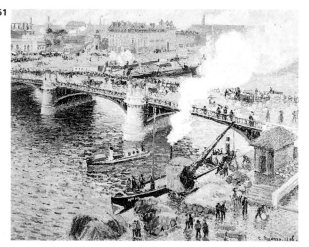

251

251A

252A

252

254A

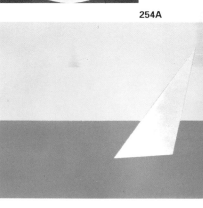

253A

253

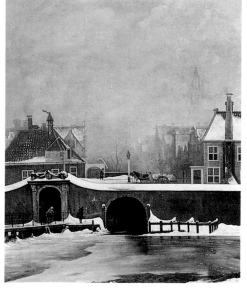

254

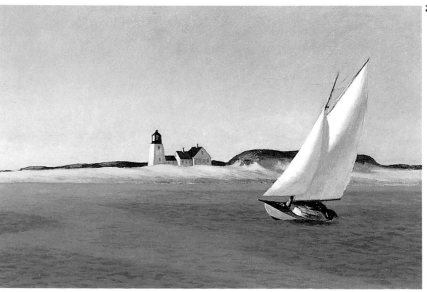

人物畫、肖像畫和自畫像

人物畫是最複雜的題材，但在理論上卻非如此。事實上，人物畫對畫家而言與其他題材完全一樣，都是由與其他任何題材相同的方式所構成。

然而，顯然地，人物畫除了複雜的形體外，當面對著你想要畫的朋友或一棵樹時，畫家的態度是不同的。因此，人物畫是一種以日常生活為題材的繪畫，受到畫家和大眾同樣的注意。

透過藝術史中大量的風俗畫，顯示出畫家及其追隨者對於人物畫的態度。

在這裡的幾幅複製作品，是按照它們不同構圖的可能性，和幾何形體處理的肖像與自畫像所選出的精品，無論肖像或是自畫像，都傳達了若干其他繪畫題材難以表達的心理、社會或道德內涵。

圖255、255A.雷諾瓦，《維克托·喬奎特之像》(Portrait of Victor Choquet)，巴黎，奧塞美術館。是一幅標準的半身肖像畫。

圖256、256A.馬內，《戴帽自畫像》(Self-Portrait with a Hat)，東京，橋石美術館(Bridgestone Museum of Art, Tokyo)。全身的肖像畫並不多見，此畫構圖與筆法都很簡潔。

圖257、257A.竇加，《坐著的女人》(Woman Seated)，巴黎，奧塞美術館。

圖258、258A.貝克曼，《著晚禮服的自畫像》(Self-Portrait in a Dinner Jacket)，劍橋（美國），哈佛大學。大色塊加強了構圖的效果。

圖259、259A.莫迪里亞尼，《魯尼亞·切喬斯卡》(Lunia Czechowska)，巴黎，國立現代藝術館。作品的構圖建立在二個不同大小的橢圓形基礎上。

255A

256A

255
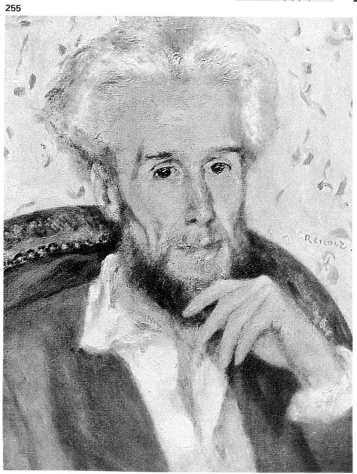

256
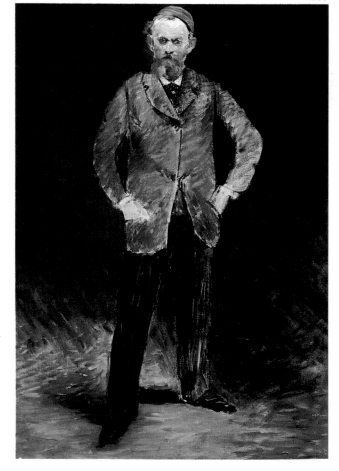

257A

258A 259A

257
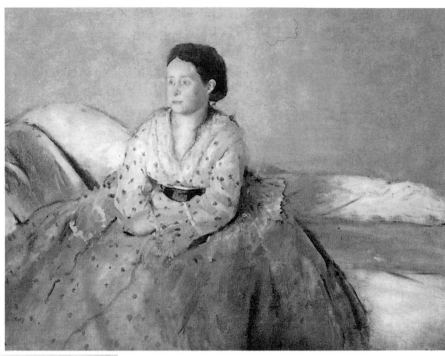

258
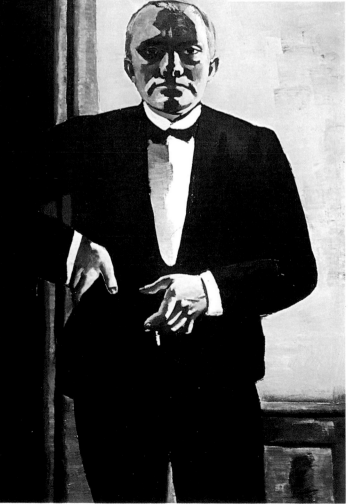

259
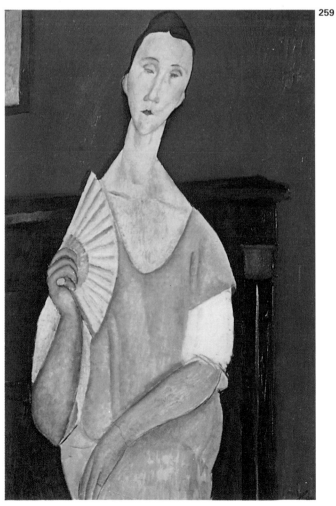

靜物畫

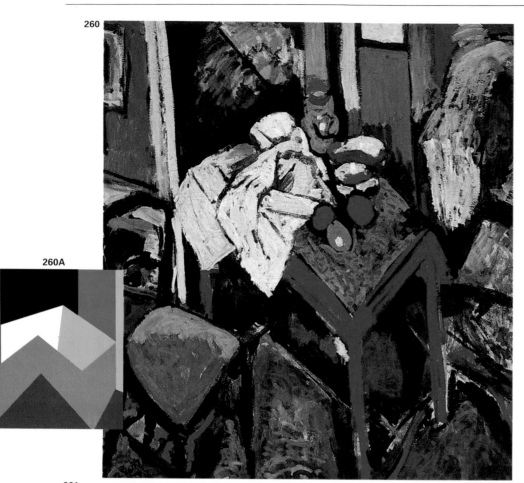

260

260A

261A

靜物畫可以被認為是構成中的構圖，因為畫家開始先安排靜物，之後再構成一幅畫。畫家無需外出尋找作畫對象，自己在畫室中的日常用品就可創造出一幅作品。靜物畫的另一優點就是只要畫家腦海中出現了有趣的想法，就可以隨時改變靜物的搭配與位置。塞尚在繪畫過程中，透過不時閃現在腦海中的構圖靈感，而不斷地重組靜物，如在靜物下塞入書籍和硬幣，來改變它們的高低位置。原則上來說，任何物品都可以是靜物畫潛在的主題，

261

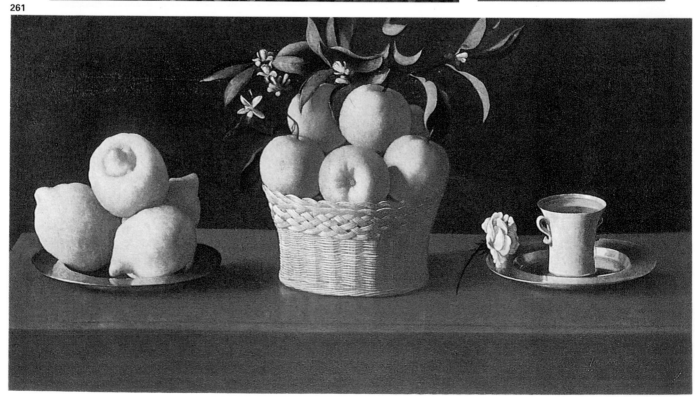

但傳統與一些非常誘人的組合，使畫家更願意選擇諸如水果、布料、玻璃器皿、金屬器皿和陶瓷作為靜物畫的對象。靜物畫有數種構圖形式，如水平帶狀的、三角形的、階梯形的等等。

圖260、260A. 德安，《紅桌上的靜物》(Still Life on A Red Table)，慕尼黑，E. G. Bührle 基金會。昇高的視點以及斷續線條的構成，給予靜物主題很大的活力。

圖261、261A. 蘇巴朗 (Francisco de Zurbarán, 1598-1664)，《檸檬、柳橙和玫瑰》(Lemons, Oranges and Roses)，諾頓・西蒙 (Norton Simon) 基金會。這是一幅典型的水平組群構圖靜物畫例。

圖262、262A. 卡爾夫 (Willem Kalf, 1619-1693)，《帶有薄紗的靜物》(Still Life with Grenadine)，馬里布，保羅・格蒂博物館 (Paul Getty Museum, Malibu)。垂直格式用以突顯物體的雅致與纖細。

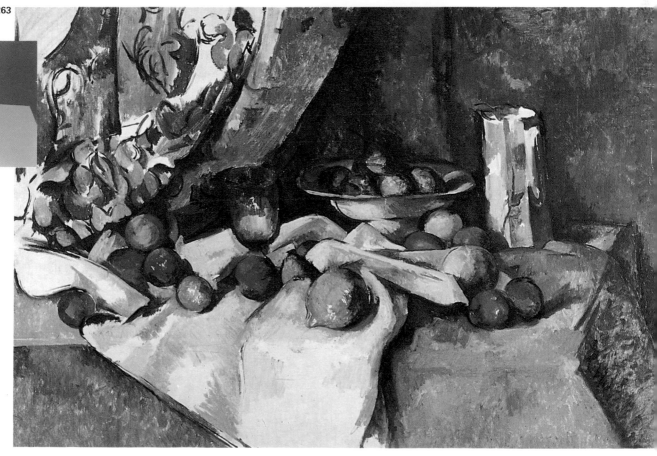

圖263、263A. 塞尚，《靜物》(Still Life)，紐約，現代美術館。物體散亂或不規則分布是現代靜物畫的一個特點，不過塞尚在挑選和放置物品時還是很謹慎的。

三角形、梯形和金字塔形構圖

我們不斷重申，構圖就是利用幾何圖形把物體簡化成最簡單的形狀。不管繪畫的題材如何複雜或非幾何形，畫家必須懂得怎樣找到包圍它的主要外輪廓線。在前面幾頁我們已經看到過這種方法的運用，接下來透過將物體組合，來尋找新的構圖可能和形成物體形狀的對比（大與小、圓與方、規則外形與不規則外形）。

這裏的三角形構圖（圖270），以瓶子形成的垂直線為主。圖中洋蔥並不是隨意放置在那兒，而是因為在連接瓶子頂端與葉柄之間明顯的對角線上，需要一個「介入步驟」做為構圖的基盤。這是一種三角形構圖的例子（圖271）。下面一幅作品的結構，由大小、形狀不同的瓶子組成（圖272）。向上的對角線構圖，

強調了與之對應的另一條平行對角線，這條對角線是瓶子的底部和前景中的玻璃杯的一條連線。如前面提及過的構圖一樣，我們必須將瓶子框在位於對角線範圍內的長方形與正方形之中（圖273）。

題材的垂直性，使我想用一種誇大的構圖概念。在我看來，把瓶子畫得更長一點能賦與它們個性（圖274）。這是一種既有效又值得推薦的方法，任何東西都不能阻礙我們用更主觀的方式來表現主題。

這幅靜物畫看起來複雜（圖275），這些靜物可以它的尖端所形成的金字塔形來構圖，而與從瓶頸伸出的樹枝相呼應。

圖270、271. 這種繪畫主題需要一個三角形的構圖，這裡三角形是被冒出樹枝的大瓶子的垂直線所支配。傾斜的洋蔥莖突顯了下斜的對角線。

圖272至274. 我已藉著全部由瓶子組成的單一主題構建出兩幅不同的構圖，在第一幅（圖273）中，瓶子被框住並安置於對角線內；在第二幅中，我以獲得更多的裝飾與細長效果為目的來突顯對角線。

270

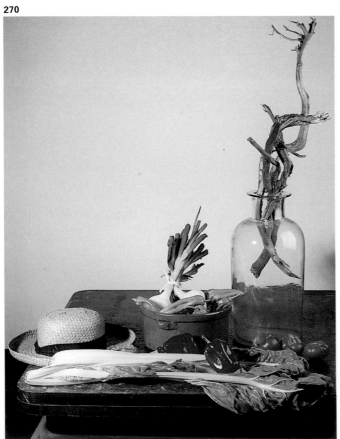

271

272

273

274

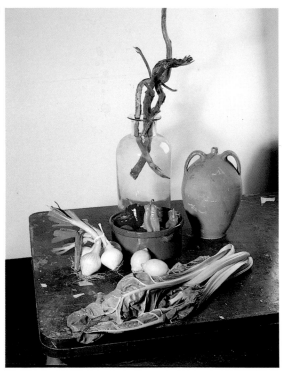

275

圖275、276. 主題被安排成金字塔形狀，暗示著此一構圖的三角形是從上往下看的。因此，由桌面上物體所形成的構圖線條，必須在這幅畫裡併同三角形加以斟酌。

276

複雜的構圖

你也許會讚賞下面這張照片（圖277）構圖的複雜，因為描寫對象的多樣變化（盛滿著蔬菜的碗、水果、玻璃杯、大水罐、裝有韭蔥的燒鍋），及其放置於不同的平面，以及一個新的因素：明暗，使這一構圖具有如此的挑戰性。

畫面的明暗分布，影響主題的色彩和形狀，特別是當這種明暗對比強烈，並形成完全的明暗對照時（這裏即如此），這種影響尤為突出。你可以看到陰影將物體的許多部分遮擋起來，而明亮的區域色彩變得很飽和。當代的畫家仍能從源於巴洛克時期的畫家常使用的特殊明暗對比法中，學到許多有關構圖的可能性。明暗對比大師林布蘭處理他的畫面，也是追求這種明亮的效果。

他首先用明亮的顏色，在對應於畫中物體亮部的地方塗上底色，然後在上面塗上透明色料，這樣下面的顏色就可以穿透它上面的色層而顯露出來。現在畫家已不再用這種方法來作畫，所以我們在研究靜物畫的構圖時，先不用明暗對比法，我們會在後面介紹這種方法。

在草圖（圖278）中，構圖被綜合為兩個大小不同的三角形，這兩個三角形的高點由韭蔥的莖桿（大的一個三角形）和大水罐的邊（小的一個三角形）構成。

將物品的結構框成兩個三角形作為參考，瓶子和水罐幾乎成為一個完全的正方形，它和燒鍋所形成的正方形，大致是相同的，但前面這個正方形稍大。分析過三角形和正方形後，剩下的是衡量其他物體並架框。

277

圖277. 在這幅構圖裡應考慮二個重要的因素：第一，眾多物品的複雜安排；第二，側面的照明產生強烈的明暗對比。

278

圖278. 結構示意圖以二個不同大小、放置在離觀者視點不同距離的三角形為基礎。一方面連同這些三角形，有一些正方形對應著水罐和瓶子；另一方面，對應於那個大燒鍋。水果同樣可以被框在小的正方形中。

構圖是費時的工作，應在比例正確之後才動手作畫。接著的這幅畫(圖279)，說明了在構圖之後塗色和繪出明暗對比的過程。如果草圖正確，接下來要做的只是根據實物調整顏色，但需要注意亮光與反射光。我知道說是一回事，做又是另一回事。嘗試一下，需要的話，要反覆練習。這幅畫的構圖是複雜的，但還不至於太複雜。

圖279. 描繪這主題時，我們應考慮盡可能正確框住整體中的個別形體，如同由明暗對照法所產生的效果一般。同時也要考慮光亮是由這種照明型式所產生的。

279

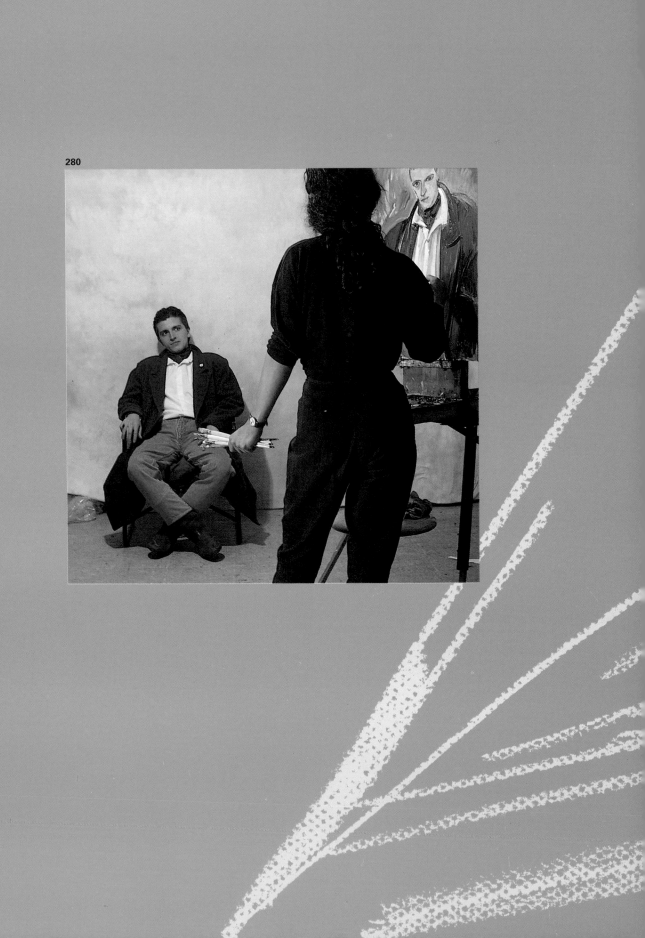

280

構圖練習

我們已經知道藝術構圖是一種過程，構圖開始於上色之前，而完成
於作品最後筆劃之際。本章將透過六位不同藝術家的作品，來敘述
和圖解六種構圖過程。在提供解決構圖問題的創新方法時，他們各
有不同的風格。

埃斯特爾・歐利維的一幅油畫肖像

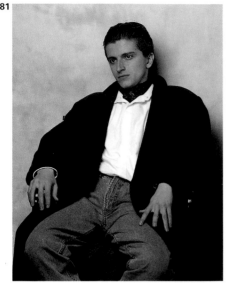

281

本書中，我們努力向大家介紹各種完全不同的繪畫風格。首先，讓我們介紹年輕有為的畫家埃斯特爾・歐利維，在相機之前，她熱情地為我們提供了一幅油畫肖像。

埃斯特爾流暢而充滿活力的畫風，使人聯想起偉大的野獸派畫家和二十世紀初表現主義畫家的作品。這些畫家不拘泥於物體形狀的準確性，而將注意力放在色彩的強度上。他們強調簡單和有力的構圖，而不像學院派畫家那樣用複雜的構圖來表現作品。

282

圖280. 埃斯特爾正為本書畫肖像畫。
圖281至283. 埃斯特爾為這張肖像畫的構圖選擇了將用來畫這模特兒的垂直格式，面朝模特兒並將構圖集中在坐著的模特兒的臀部。畫家開始在事先著了色的畫布上作畫，如此可簡化色彩的選擇（圖282）。

我們驚奇地發現埃斯特爾的畫布（20號的人物型畫布）上已經著上了各種鮮艷的色彩（圖282），她解釋說：「在白底的畫布上作畫較難……，這些顏色能幫助我作畫。因此我利用以相同顏色作畫的機會，在顏色上勾畫、上色，畫出的物體形狀常與下面的顏色融合在一起，如果這種顏色未能引起我的興趣，我就改成其他的顏色。我讓我兒子路易斯來塗這些背景底色……，他今年二歲。」我們相信路易斯很樂意做這事。

許多畫家習慣在有色彩的布（紙）上作畫，這種習慣源於一種受人尊崇的傳統，即威尼斯畫派畫家用色彩在畫布（紙）上塗上底色。這種傳統後來為委拉斯蓋茲、魯本斯和其他許多大師所繼承。雖然它與早

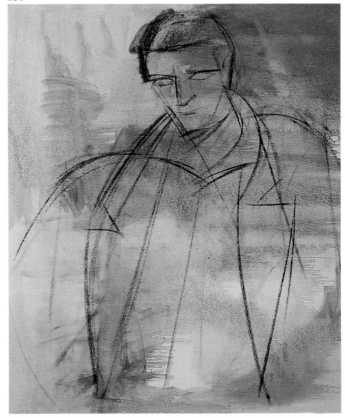

284

圖284. 畫家透過幾條將外形分類的構圖線，使人物看上去很妥貼，注意外套的格式化，畫家將外套的皺摺都去掉了。

283

先的形式有所不同，但仍然是有效的方法。

埃斯特爾在筆記本中畫了些構圖用的小草圖（圖285），「我尋求的是一種律動。在學校我教素描，我總是努力使學生懂得我們追求的目標，是一種平衡中的不平衡。」藝術構圖的永恆主題是：對不同的特徵加以誇張，抵消相似的特徵，形成動與靜，在統一中求變化。現在看看埃斯特爾是如何解決這個問題的。「我發現一個好的開始是非常重要的。首先，必須把握住大色塊，即畫布長方形中的基本體積。我將基本的構圖，畫成一個金字塔形狀，並透過物體給予的提示，使構圖更為生動。同時必須使物體的體積與最初的構圖相適應。」因此，畫家採用了誇大衣

圖285. 這是埃斯特爾用來研究模特兒構圖的速寫本。我們可以看到畫家在牢記畫布格式的同時，如何試驗四種不同的方法。

圖286. 在上色前，畫家用蘸有群青色(ultramarine blue)和深紅色(crimson)混合色的畫筆來加強構圖的基本線條。

袖的寬度，大大縮小了頭部的方法。當問及在她所要描述的對象中尋找什麼、她的目標是什麼時，她說：「律動、平衡、整體外觀和大體積。我同時也是一個雕塑家，這就是為什麼我對體積有著特別興趣的原因。」這是一個有趣的評論，是一種雕塑家的洞察力，是一種對三度空間（一種圓的體積）的概念。並非所有的雕塑家都得具備這種重要的繪畫洞察力，但一個有特色的雕塑家應擁有這種洞察力。

然而埃斯特爾對於雕塑的理解，完全是帶有繪畫性質的。不同於最偉大的雕塑家、畫家米開朗基羅，用明暗對照法來塑造形象，埃斯特爾將自己的繪畫觀念，建立在一種幾何平面上，幾乎是一種埃及人理念上的表意符號。不過肩膀或寬大的袖子，卻是典型的雕塑風味，粗大的曲線暗示著可感知的體積。埃斯特爾構圖時所表現出來的所有特點，顯示她是一位真正的女雕塑家、畫家。

286

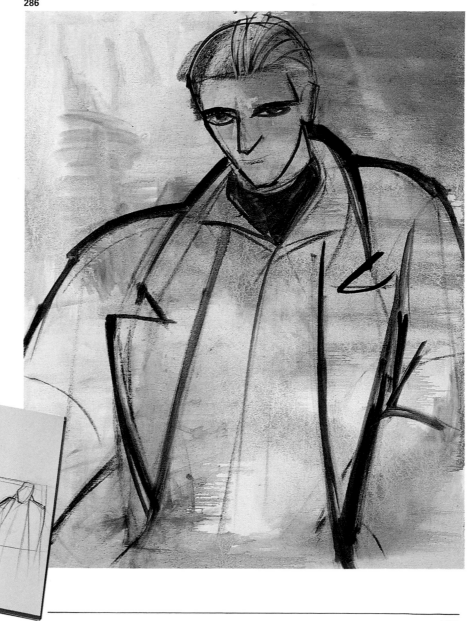

285

構形與色彩的協調

埃斯特爾確定她的構圖是正確的，所以她繼續畫下去。現在她將注意力集中在色彩上，先從基本的對比入手，即先畫外套的深色塊。

再來看這幅畫的類型。我們前面已說過，這幅畫的構形很簡單，幾乎是一種表意符號，這種概略的構形必然要求豐富的「非元素性」的色彩。可將構圖簡化成一些平面的形狀，但裝飾成份卻太簡單。意識到這一不足之後，畫家在色彩的使用上增加了力度，使顏色自己在畫布上溶合，並使畫布上原有的色彩與

這些顏色交融。

調整色彩與構形的問題，或者說得簡單一點，是從整體上對色彩與構圖作出調整，目的是將注意力放在肖像畫的臉部，因為臉部是肖像畫最複雜的地方，富細微變化並最具表現力。現在埃斯特爾作畫的速度放慢了，她用不同的灰色系來表現臉部特徵，以帶有藍色調的淺灰色與背景的紅色保持對比的關係。

為什麼是灰色，而不是用我們期望的肉色來畫臉部呢？因為肉色並非像我們想的那麼自然，特別是因為

印象派畫家試圖準確地確定它時，卻發現它會因為光與肖像畫的型式而改變。當新的前衛派風格（表現主義和野獸派即屬於這種風格）出現時，固有色或是物體的自然色就居於次要地位了，畫家確信他們作品的色彩調和，比自然物的色彩和諧更重要。他們完全有理由這麼做。他們用的色彩是如此飽和，對比是如此強烈，以至於任何自然的色彩和諧都顯得乏味。埃斯特爾使用的灰色，全然地適應了作品色彩的協調，同樣誇大了的肩膀，也與作品

287

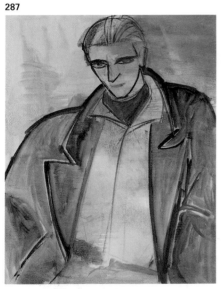

圖287. 著色過程從大塊的深色區域開始，外套是畫中最重要的色塊，且將決定著整幅作品色彩的和諧。

288

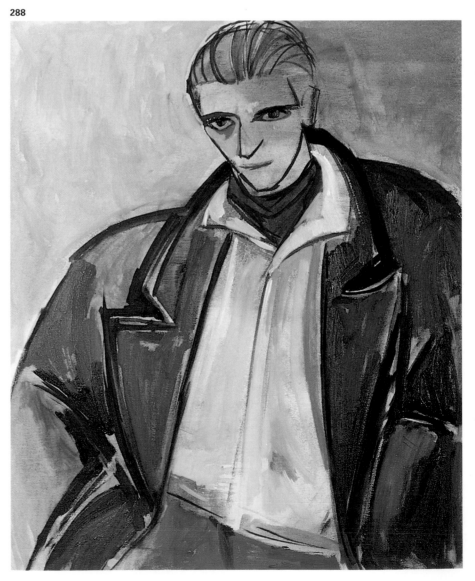

圖288. 畫家接續了從畫布先前的色彩得來的綠色背景顏色，埃斯特爾或多或少保留了黃色，以便在黃色上用白色畫上襯衫。

的構圖很相配。在這裏追求的是一種風格上的連貫，即一種純粹繪畫的邏輯，而不同於應用肉色來表現的自然邏輯。

臉部的作畫手法暗示一種雕塑方式，用平面和形成的邊（注意，如鼻子、嘴巴和下巴）來表現體積感。在這裏可以看出構形（主要由直線組成）與表現體積的色彩之間的協調。

這就是現在這幅畫所顯示的（圖291），埃斯特爾用她最先畫的線條表現頭髮，用深色領巾突出臉部的色調，這給了脖子與頭部一個整體感覺。我們同樣可以看到她用藍色將人物的外形框了起來。埃斯特爾現在還不確定這種藍色是否適合用來畫背景，在作出決定之前，應該仔細的思考。

289.
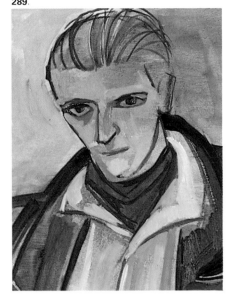

290
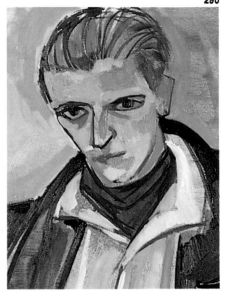

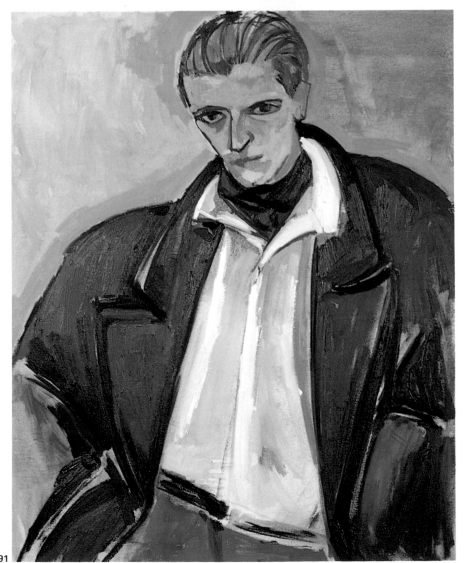
291

圖289、290. 大膽地使用不同深淺的灰色來處理臉部，這些灰色與畫中其他的顏色相協調，同時也使臉部的體積顯露出來。

圖291. 人物的描繪暫且先被背景的鮮明度所取代。

好的技術與解決方法

作為畫家,尋求解決的方法並非只是坐下來休息和思考,它需要動手、實驗、修改,如果必要,還需重畫。正如塞尚所說:「如果畫得不好,燒了它,然後重新開始。」避免失敗的方法還是存在的,預見失敗的方法也是有的。幾種值得推薦的方法之一,是畫家馬上要使用的。問題在於:如何處理背景?目前使用的顏色是否正確?怎樣預先得知使用的是正確的顏色?為了避免錯誤,畫家取了二張與背景形狀相配合的紙,然後在這二張紙上塗上她認為最合適的顏色。為了確定效果,她將一張紙塗成紅色,另一張塗成綠色,然後用夾子將它們輪流固定在畫架上,這樣她就可以預料到結果,避免在畫布上改正錯誤。

每當需要時,可以用不同的紙片(原來就有色彩的,或為此目的而上色的)來重複這種竅門。而她現在已決定用紅色背景作為明顯的解決方式,這一背景與外套形成強烈的對比,將人物從背景中分離出來,由色彩的結果而產生出的距離效果,不是因為明暗對照或透視所引起的。另一方面來說,綠色只會使外

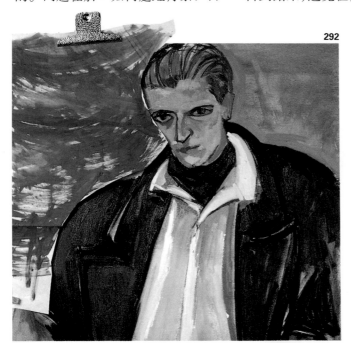

292

圖292. 一種獨創的技法,可在不經修改的情況下而預先確定所用顏色。裁一張與背景同樣大小的紙,將紙固定在畫框上。現在我們可以看出與原先的綠色相比,紅色是最適合的顏色。

圖293. 再作一次試驗,這次用的是綠色,這種顏色對於構圖來說,顯然不是最合適的。

圖294. 當我們看到紅色最適用於整體色彩的和諧時,答案就很明顯了。

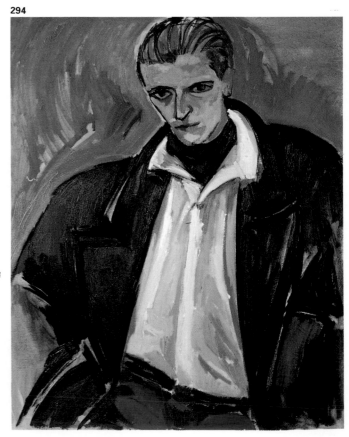

294

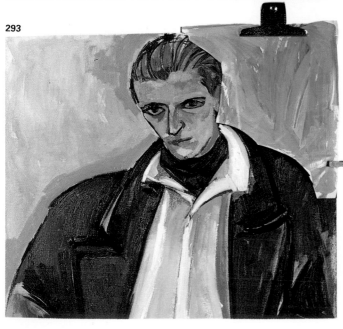

293

套變暗，使臉部失去體積感，所以完全不適用。

埃斯特爾將背景畫成紅色，一種稍微不同的紅色，不像試紙上的紅色那麼強烈。由於襯衫黃色部分顯得與新的背景不協調，她將黃色塗成淺灰色和白色。現在構圖完整了。

埃斯特爾畫完左袖後，即完成了整幅作品。作品非常完美，無須再進行修飾。

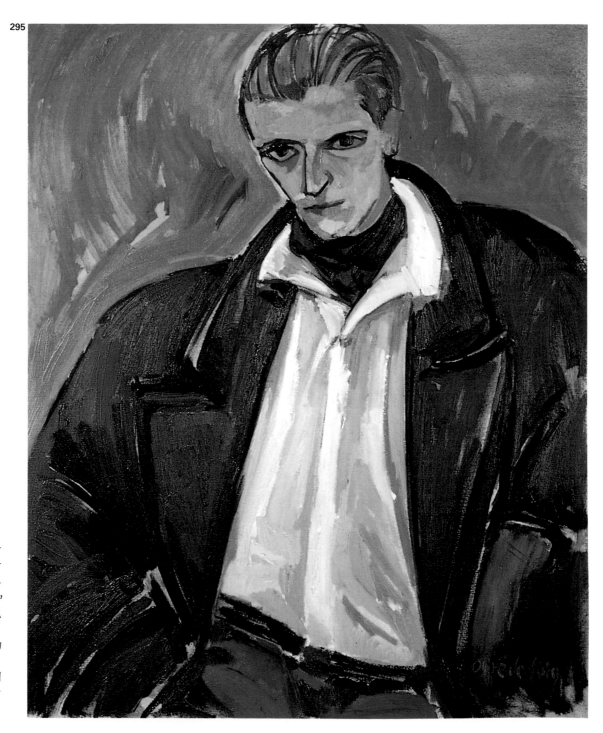

圖295. 選好背景顏色後，畫家所要做的是調整其他部分的色彩和諧。用灰色表現襯衫的細部，用暗色表現外套的某些部分等等。作品的結果證明了埃斯特爾的繪畫才能。

安娜・羅卡・薩斯翠的一幅粉彩靜物畫

當我們的朋友安娜來到工作室時,她已經清楚地知道要做什麼。我們最近曾有幸地看到這位年輕畫家的幾幅優秀的肖像畫,她非常重視構圖。她解釋說,當放置好一幅靜物畫的物品後,她會每過一段時間,就將水果按原來擺好的位置放在碗上,然後放入冰箱。當畫油畫時,她會在前一天停筆的地方繼續作畫。

粉彩畫就不要求這樣的持續性。粉彩是一種快速乾燥的作畫材料,它容許畫家添加一些與混合無關的色彩層次。用粉彩作畫時,可以隨時對你的作品加以修改。

我們來看一看她如何安排主題。這是放在桌上鋪有綠色(準確一點說,是蘋果綠的)桌布的一碗水果,在帶有紅橙(red-orange)色調的白碗的襯托下,水果顯得很突出。碗的色調與深色的背景很協調,另外,背景又使桌布與地毯的對比顯得柔和。不必以透視來觀察。右邊是一塊窗簾,與地板的平面形成一種清晰的平衡。在三個大直角的平面包圍中,桌子被構圖成菱形狀。這是一幅完美的構圖。

由於布局清晰,安娜可立即在紅色坎森(Canson)紙上畫出草圖。有色紙常常是粉彩畫家的得力助手,但用這麼鮮艷的紅色適合嗎? 不必擔心,安娜事先都已計劃妥當。我們將看到對於構圖具有關鍵色彩的這種紅色,如何使整幅作品充滿生氣。現在她準備動手了。她用炭條輕輕地畫出水果的陰影部分,使其體積和平整的表面形成對比。她首先畫的是水果,你可以看出在紅紙上最初畫上線條的美妙效果。無疑地,她的選擇是正確的。

296

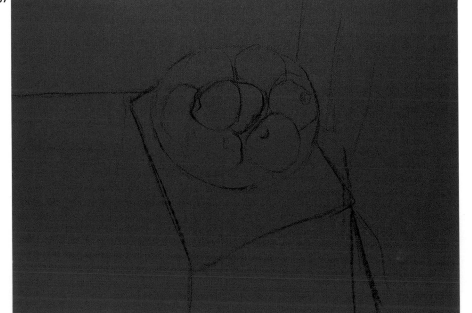

297

圖296. 安娜・羅卡・薩斯翠為她的靜物畫選好了對象,並將它們仔細地布置好。注意色彩的協調來源於不同布料的組合。

圖297. 畫家正在紅色「微粒質」坎森紙(Canson Mi-Teintes)上作畫。

圖298. 較早的炭
條素描不只包括
基本的構圖線
條，也包括畫上
一些水果的陰暗
部分。

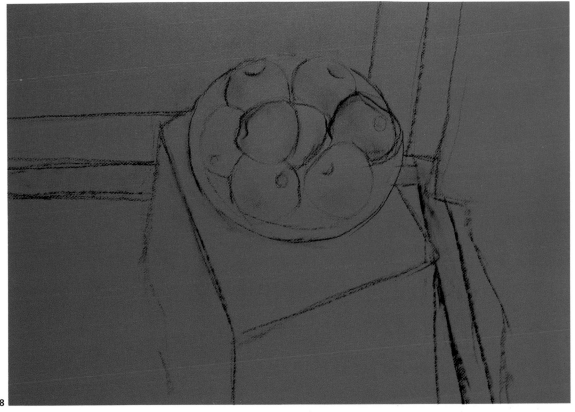

298

圖299. 畫家開始
上色，她強調了
水果的主要對
比，這樣使它們
在大盤子中顯得
更醒目，最初的
白線就出現在大
盤子上了。

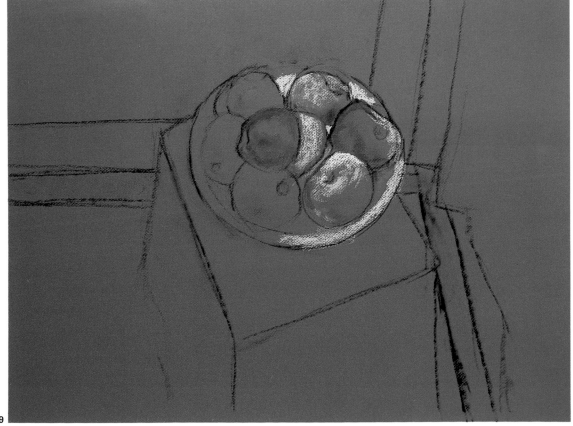

299

體積與平面部分

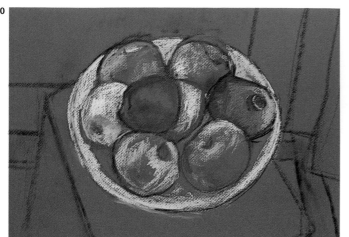

300

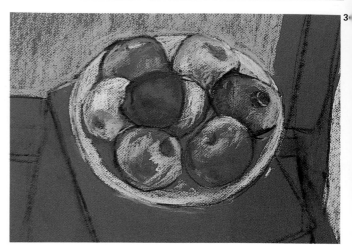

3

很容易看出作為中心要素的那碗水果，支配著整個構圖。我們所說的「中心要素」，指的是注意力的中心，不是幾何學意義上的意思，因為碗在整幅畫中有點偏上和偏左。我們知道這種偏離中心的位置，吸引觀眾的興趣和注意力，但這並非使水果較構圖的其他部份突出的唯一原因，它還導因於明顯的直線脈絡，構成其圓形形狀。畫家透過堅持水果的體積感，來強調這一特徵。現在到了畫水果周圍部分的時候。安娜用整支粉彩筆的長度來平塗顏色，她畫得很快，注重的是整體而不是局部效果。顏色塗得很均勻，

沒有任何陰影，色彩界定了連續的平面，這些平面未受到體積或明暗對比等因素的干擾。你可以輕易地從畫家畫窗簾時看出這一點。在處理窗簾時，畫家並未顧及凹凸起伏的曲線形狀，而將重心集中在一些平面的連續上，這暗示著戲劇性的效果。

同樣可以說，正菱形的桌子與其他平面的方向和斜變的作用很協調，最有趣的是在觀察這幅靜物畫中，慢慢體現出繪畫的解決方法。畫家試圖將二種相反的繪畫途徑融合起來，這裏是指水果的寫實性與周圍部分的幾何形的結合。這一過程採

用的是哥德時期的一種構圖方法，也是安娜非常熟悉的方法——使平面部分與立體部分對立。

應記住哥德式繪畫引人注目的因素之一，是單調和裝飾平面的奇妙交替，它是以中世紀繪畫風格，和以臉部、植物和動物的寫實主義的風格形式為特徵，它預告了文藝復興時期的來臨。雖然靜物畫已不存在著哥德時期以日常生活為題材的繪畫性質，但從安娜使用的技法中，仍證明了那一時期的大師們的繪畫方法，在今天也是完全適用的。

畫家必須想辦法使每種水果都有自身的特色與筆觸，同時又應使它們保持為一個整體，不至於有任何不相稱。由於形狀的變化，每塊顏色的色調深淺，都可能成為問題的答案或是成為一個問題。

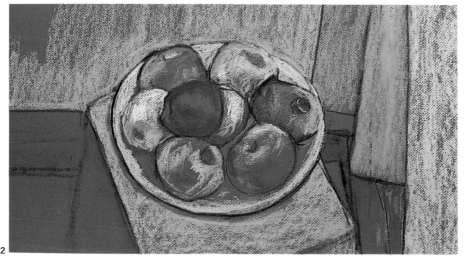

302

圖300至302. 你可以看到畫家並不是用不同的、平塗的顏色來確定每個水果，而是在不同的水果上重複使用相同的色調來區分它們，以期獲得色彩的和諧與統一。

圖303. 構圖的大部分被塗上了顏色。這種整體上的全面著色,使最初階段到最後解決的整個過程得以協調。畫家堅持用這種紙的紅色,顏色並未將紙張完全覆蓋,用這樣的方法來創造半透明的效果。

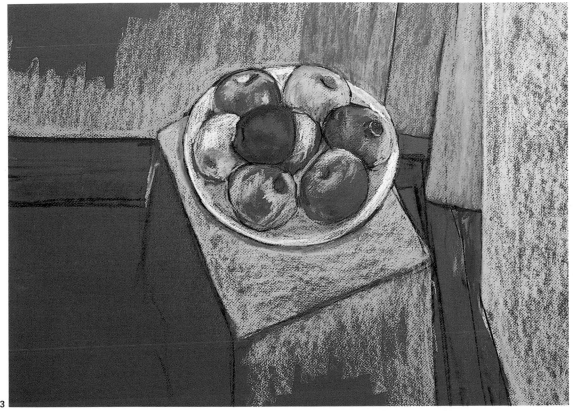

303

圖304. 安娜修改了一個看起來形狀不正確的水果,這是因為在前面階段過多地使用不同的顏色引起的。畫家透過強調水果的圓形,來統一水果的色調。

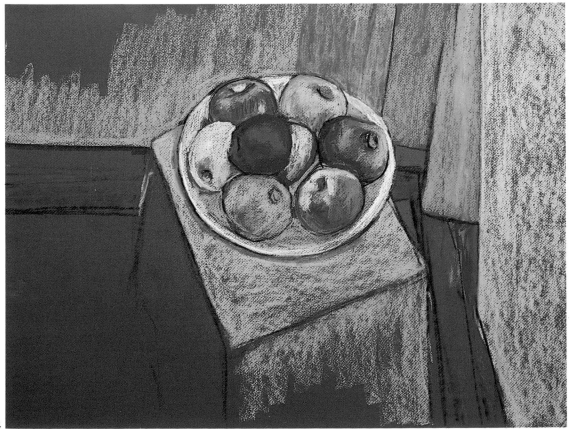

304

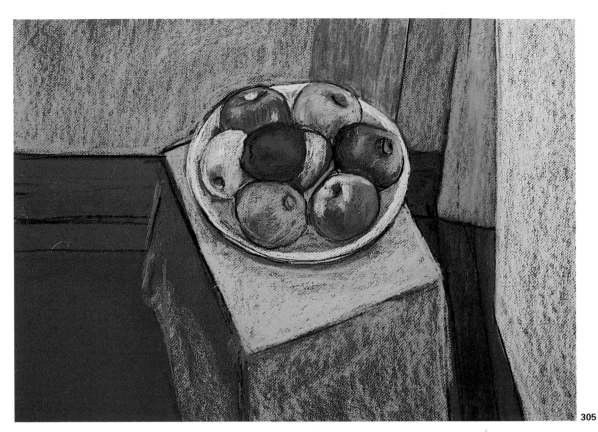

圖305. 在色彩對
比更強烈時，輪
廓線也更明確
了。窗簾的皺摺
起了色面的作
用，由此產生出
一種特別的深度
感。

305

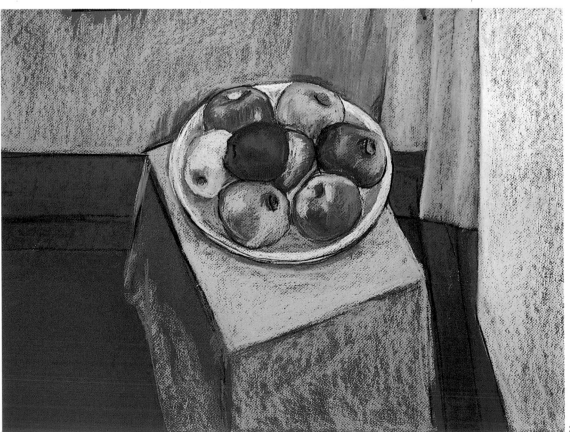

圖306. 拜色彩的
調整之賜，平面
更加確定，水果
具豐富和飽和的
色彩，突顯為這
幅構圖的旨趣所
在。

306

讓我們看一看安娜是如何解決這些困難的。水果的色調是誘人的，但還是有不足的地方，水果看上去有點畸形和凹陷，顏色並未將水果形狀界定出來。於是安娜運用更多的顏色，用手指來改正殘餘部分，並且在需要的地方，將紅色背景遮蓋住。當蘋果和石榴產生出一種同類的色彩和更圓的形狀時，這種效果逐漸顯現了。

問題已經解決，剩下來要做的只是確定背景中的一些外形，強調前景中的白色窗簾，以產生與地毯的紅色之間的最大對比。在這幅作品中，對比是產生三度空間效果的主要原因，畫中的白色好像真的「伸展」到了背景之中。結果你自己看，我認為它是極出色的。

圖307. 在完成的作品中，我們看到安娜在地板部分保留了紙張的紅色，只加上了地毯的線條。

307

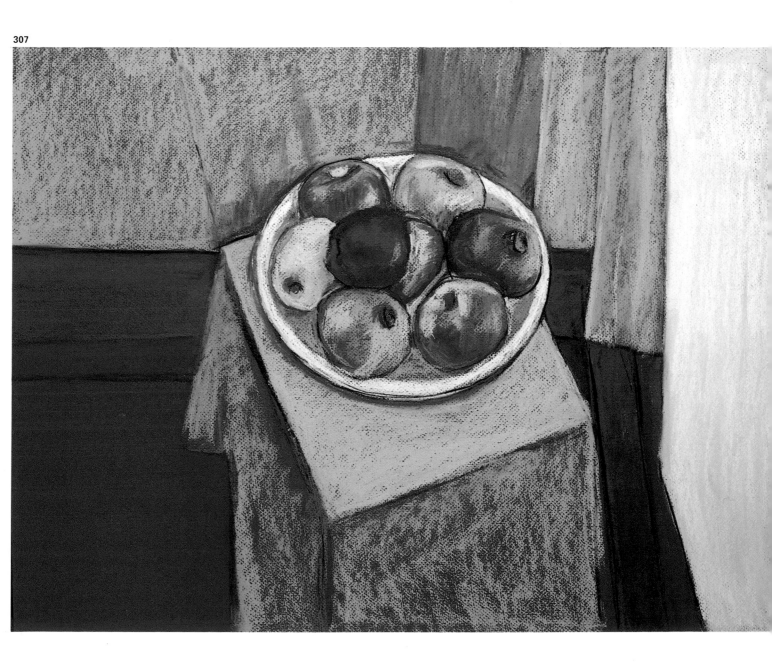

大衛‧山姆奎的一幅都市風景油畫

圖308. 從大陽臺上看，教堂高聳。然而前景中的屋頂和牆壁仍與構圖有關聯。他選擇垂直格式以突顯建築物的高度。

圖309. 在原來的炭條速寫中，構圖的直線開始出現：角、對角線和長方形，幾乎沒有一點曲線的跡象。

圖310.最初以赭色、褐色和藍灰色為基礎的筆觸，使畫面呈現出一種質樸的色彩和諧。

308

309

你會認為依作畫對象不同而產生的難度，有極大的差異嗎？關於這一點，有著非常不同的見解。人物畫一般被認為是難畫的，有一些很好的肖像畫家畫的風景畫沒有他們畫肖像畫的藝術水準。一些重要的靜物畫家也可以說是如此，並不以畫肖像著稱，而多數的風景畫家幾乎不觸及其他種類畫題。每一位畫家都有自己偏好的構圖，而這些偏好使某些題材比其他題材更能結合在一起，但有些繪畫題材卻不適合。當以都市風景為主題時，便會產生這些想法。儘管有著古羅馬裝飾畫，或可以追溯到十四世紀最後幾十年的一些特定而孤立的先例〔如錫耶納 (Sienna) 的洛倫澤提 (Lorenzetti) 兄弟的宏偉壁畫〕，都市風景畫仍是一種最新的繪畫種類。但官方卻認可這種標榜十八世紀威尼斯畫派畫家〔以卡納萊托 (Canaletto) 和瓜弟 (Guardi) 最具代表性〕都市觀點的

310

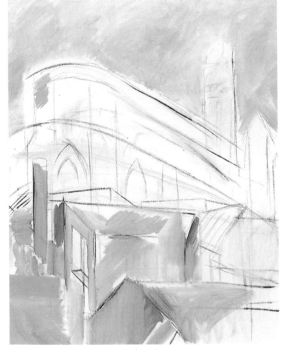

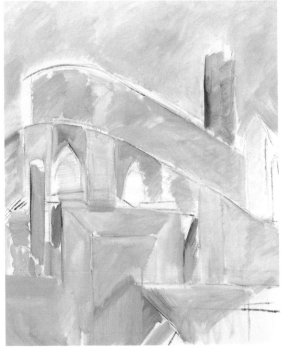

圖311. 現在畫布上塗上了經白色稀釋的顏色。構圖的前景部分較為零亂，彩色平面之間互不相配，與教堂的構圖也不協調。

311

繪畫類型。這些畫家的作品與其他類型的繪畫作品，無論從格局或構圖上來說，都是一樣的不朽和難以言喻，他們在那一時期是非常成功的。由於受到這些傑出前輩畫家作品的影響，我們可以看到現代都市風景畫將與接下來看到的任何題材一樣遇到新的挑戰。

大衛挑選的都市風景，是從屋頂上看到的巴塞隆納聖瑪麗亞德爾瑪教堂(Santa Maria del Mar Church)，這照片提供了一個清晰的全景畫的概念。你可以發現屋頂、牆壁，以及處於畫家與建築物之間的天線與陽臺等一片雜亂的題材。然而畫家並不想要呈現現存所有的景象，相反地，他想把這差異簡化成一個較簡單的構圖，這在某種程度上應歸功於立體派的幾何形構圖。

大衛打算在40號（100×82公分）人物型畫布上作畫。他將畫布垂直放置，這樣將大大地有利於減少水平寬度，並增加建築物的高度。畫家準備使用有限的顏色，包括赭色、褐色、白色和藍色。由於選了這些顏色，使得主題的灰色得以增強。第一階段進行得很快，包括為大面積著色，目的是尋求與構圖布局相適應的一種近似的色調。大型建築物的對角線支配了整個布局，因而形體朝消失點的方向投影於背景

中。儘管到目前為止還不很完全，但最早的構圖難題已出現了，下面部分的區域並未依對角線方向移動而融入於上面部分。需要在原來所提供的許多方法中，改變和尋找解決的途徑。不過現在作畫的進展，是建立在平面和邊線上的。

圖312. 在作畫的最初階段，前景部分的構圖問題是明顯的——不同體積相重疊，並與主題的整體尺寸不成比例。畫家誇大了教堂的中殿部分，以獲得一種更細長的、更為雅致的效果。

312

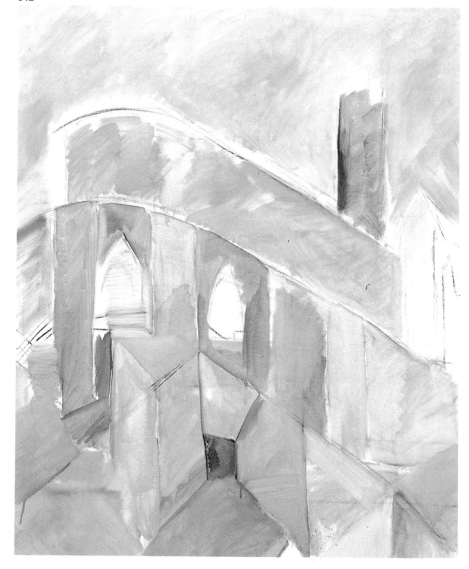

一種不確定的前景

畫家現在意識到他在開始作畫時，未認真考慮前景的問題，也未找到解決方法。移向背景的連續距離問題，在任何風景畫中都是常常發生的，而在都市風景畫中問題更是如此，因為距離往往更大，空曠處不及鄉村風景畫那麼大。

在作畫的第一階段，前景只是一組建築物正面的粗略勾畫，缺乏適合於作品其他部分的確實構圖。現在大衛藉著導入水平平面，即陽臺，來簡化前景，以獲得對教堂的垂直效果的平衡。

畫不畫扶手?這是一個困難的選擇。豎直的欄杆增強垂直效果，但僅用重複的手法會流於單調。畫家決定先把扶手的問題擱置一旁，而將注意力轉移到教堂的牆壁上。拱壁和碩大的窗戶的交替出現，在牆壁上產生一種不同色調的交替和明暗的強烈對比。大衛似乎從牆壁上發現問題的答案，色調之間的對比使建築物的外形更生動，賦予作品新的生命力。教堂中殿和拱壁使用同樣的方法突顯於寬廣的中心地區：畫筆長長的一筆代表一個面，末端顏

圖313. 在這二頁中，畫家作了四次嘗試以解決前景部分的構圖問題。在第一幅圖中，畫家打算確定陽臺平面的位置。他畫了一個角，用來再現教堂的那個角。

圖314. 畫上欄杆的辦法使前景更近了，同時將教堂推向背景，然而整體的效果是太靜態了，與前面的辦法相比並無多大的改進。

313

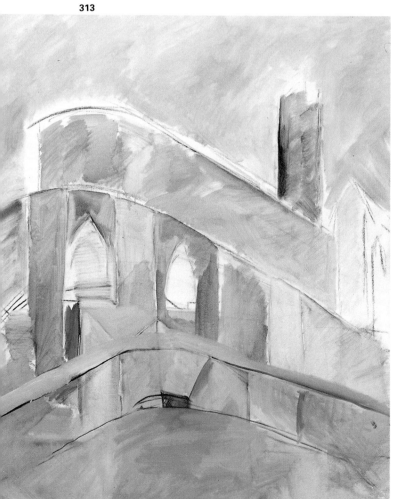

314

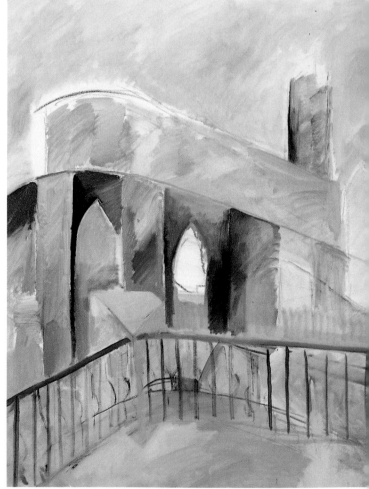

色的三個面使它具有立體感,這三個面代表著教堂半圓形後殿的凸起形狀。畫家誇大了教堂中殿的高度,目的是使兩大建築體——教堂中殿和拱壁——更加明顯。畫家在蓋滿教堂中殿的拱壁上,獲得了奇特的效果。

為了符合闡明建築物主題的信條,畫家將拱壁畫得比原先的低(也低於正常高度),以顯現建築物的高大性質,然而原先留下來的前景問題仍未解決。他是否該嘗試一下用彎曲的形狀?一些屋頂上的鐵質欄杆

呈螺旋狀和圓柱狀。由於導入了與質樸的構圖線和整個主題形成對比的「想像」因素,或許其中的一種,能符合作品的基調。我們看到畫家是如何試圖這樣做,然後又將它擦去。不,那不是解決問題的方法。

圖315. 畫家將窗戶和扶壁往下延伸,以此重新調整畫中教堂的重要性,但是前景仍然是一個問題。

圖316. 畫家作了一次膽小的嘗試,他在扶手處畫上一組欄杆,這種方法並未使他滿意。但同時,教堂顯得更為堅固,對比也更強烈,大體的造型簡潔而令人信服。

315

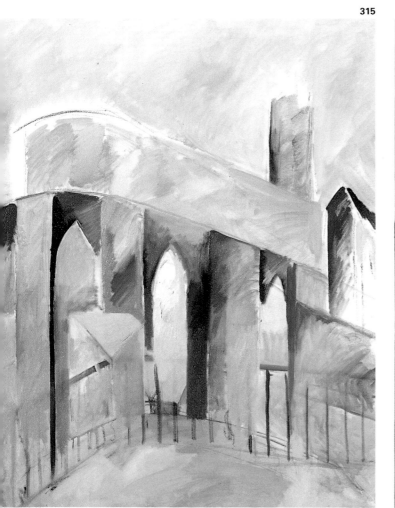

316

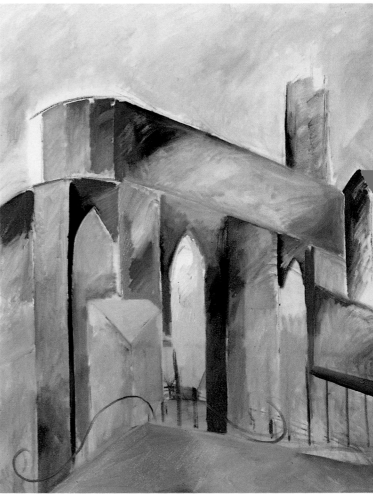

從錯誤中尋找答案

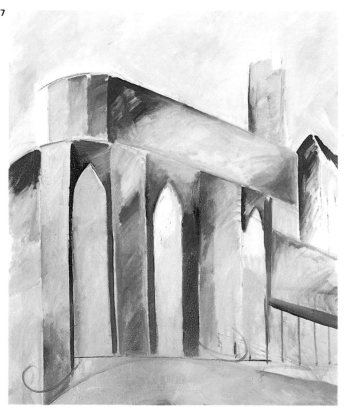

317

我們不得不承認畫家使自己陷入一種不尋常的困境。雖然他已花了好幾個小時，但似乎仍未解決問題。現在他去掉了扶手，並想把拱壁下移至畫布的下方邊緣。這是一種有效的方法，但有點太誇張。為什麼不畫上陽臺傾斜的磚塊？而畫出的卻是一堵傾斜、生硬的牆壁，這樣無法令人信服！

當作品下半部分效果不佳時，上半部分的情況卻有了改善。有著鐵製頂部的三個正面垂直棱柱形的鐘樓與整個建築物很協調，我們可以看到其中用較深的筆觸，代表樓中一條開著的拱道。暖色與教堂的金屬藍的冷色顯得很協調，大的建築物可以被認為已完成。

為了尋求合適的前景，嘗試了比出現在照片上更多的想法，圖319就是其中的一次嘗試，它試圖採用將建築物正面重疊的方式，結果卻使畫面混亂，構圖失去平衡。

太陽正在西沈，但我們仍待在原來的地方，在屋頂上。沒有理由指望畫家能立即找到答案，但他卻辦到了，他最終發現了解決的方法。他重新畫扶手，不過這次

圖317. 教堂的扶壁一直延伸，幾乎到畫布的底部，但對整體構圖來說，這種方法並沒有產生吸引人的作用。

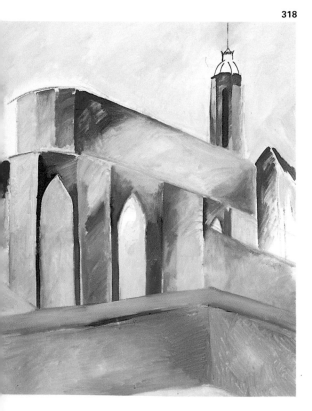

318

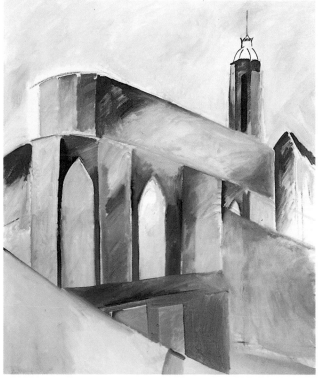

319

圖318、319. 二次新的嘗試：遮掩著前景的磚塊斜坡以及一組建築物和屋頂。這些方法仍不能令人滿意，因為它們非但不能增加畫的吸引力，反而使畫面顯得呆板。

畫得小一點，並且與教堂的對角線相反。看一看結果，
雖然看起來並不太困難，只是強調了簡單的透視效果，
然而這就是所謂構圖藝術之所在，在正確認識到問題
後，才找到了合理的答案。

320

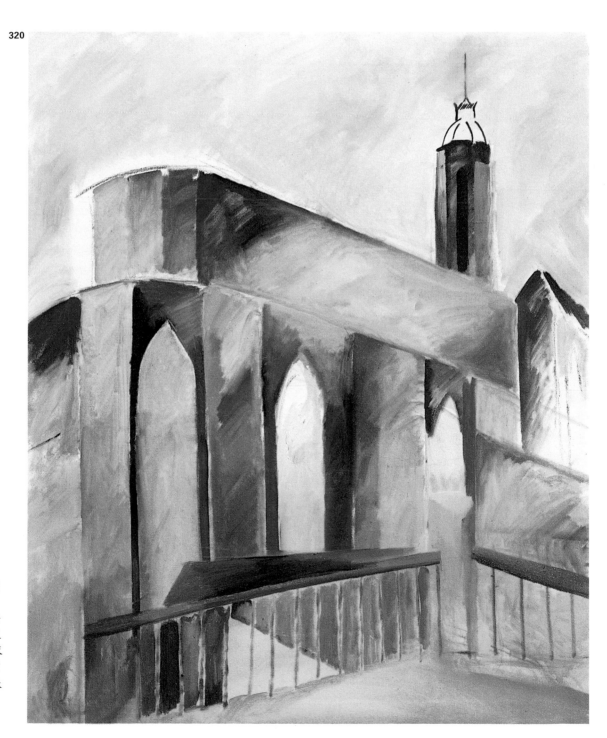

圖320. 最後採用
的方法很簡單，
部分是原先方法
的重複。但這次
欄杆占的位置較
低，並由與教堂
屋頂同樣的消失
點所引導而完
成。

聖地亞哥・埃里爾 (Santiago Erill)的一幅海報

讀者可能會質疑畫電影海報是否屬於藝術構圖的範疇,有人會說不是。傳統上認為廣告設計是一種技藝,一種職業,而不是藝術。但現在這種主張卻不被認為是理所當然的。

由於平面設計、插圖或廣告媒體的創造力和自我革新,使它們越來越受到人們的喜愛,這不僅在於它們所傳達的訊息,更在於它們的製作成品和審美效果。對一些畫家來說,

今天這種類型的技能如同攝影在它那個時代一樣,是一種令人振奮的來源。相反地,插圖畫家和海報設計家也從藝術繪畫中,找到了無窮的想像源泉。無論如何,我們的見解關係著這些新學科的重要性,我們必須承認,廣告這種類型的職業藝匠與畫家是緊密相連的。

本書並不打算介入支持平面設計是一門藝術,或持續認為那只是另一門職業的爭論,在挑選的畫家中,選入一位電影海報設計者的目的,是因為海報的創作過程,同樣需要確定構圖。色彩、外形和文字的設計,這些都需要清晰、和諧地加以安排,以引人注意。其製作方法雖不同於一般的繪畫,但海報構圖時產生的問題,基本上和油畫、粉彩畫或水彩畫是一樣的。

我們的來賓聖地亞哥・埃里爾是一位畫家,同時也是一位素描教師和電影海報設計師。很顯然地,他是從他的海報中訓練成為一位畫家的,許多海報是從古典繪畫作品中臨摹下來,再加上一些符合影片的滑稽和嘲諷修飾而成。他完全採用手工方式製作,而不借助機器。這樣的作畫方式較容易講解,你也容易懂。他使用的材料非常簡單,包括彩色紙、膠水、剪刀、裁紙器、紙板、遮光膠帶、尺、炭

321

322

圖321. 聖地亞哥・埃里爾在他的海報中引入古典繪畫作品,這一幅出自楓丹白露派(School of Fontainebleau)(十六世紀)。

圖322.他的作畫材料簡單,而製作方法也很容易。

條等。他也同樣利用影片本身的圖形材料,如海報和照片,並根據這些建立他的速寫稿。

以這些速寫作為開端,聖地亞哥開始把在有色紙上事先用鉛筆畫好的大側面影像剪下來。在這時候,背景是帶有黃色條紋的淺藍色,二種顏色與剪影的紅色形成了鮮明的對比。剪出藍色紙後,沿著事先畫好的線粘上彩色的帶子形成了線條。排字式樣必須在一開始就準備好,聖地亞哥從二張紙板上同時割出字母(字母是依據影片的廣告而設計的), 我們將在後面看到他為什麼這麼做。

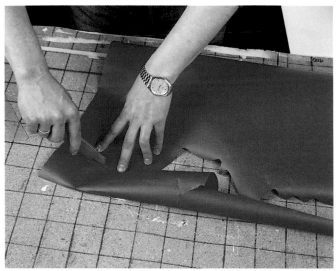

圖323.首先,聖地亞哥用裁紙器在紙板上裁下一個側面影像。畫家事先已計算好尺寸,在紙上畫出側面影像。

323

325

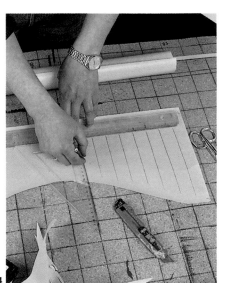

324

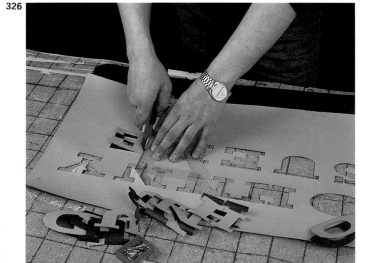

326

圖324、325.聖地亞哥量出並畫出平行的線條以作條紋紙,並在上面貼上遮光膠帶。

圖326.切下字母也是首先要做的事之一,字母是依據電影的廣告而設計的,它們被繪製在彩色的硬紙板上的。聖地亞哥一次切下二個相同的字母,這樣就得到了字母和它們的「影子」。

141

一種極個人化的工作方式

在白紙上，聖地亞哥把女人的側面影像畫成紅色，並將它用大頭針釘在軟木板上，大頭針是試驗各種不同組合的重要工具。對於確定海報的其他因素來說，側面影像同樣也是大而不對稱的彩色視域。

側面影像被疊放在有黃色條紋的藍色背景上。由於從一定的距離看，狹窄的黃色和藍色線條的交錯，顯現出一種帶綠的藍色，一種黃色和藍色的視覺混合結果。這是一個真正的背景，紅色（暖色中最暖的顏色）側面影像比帶綠的藍色（冷色）占據了一個更近的平面。簡單的彩色對比展示空間感，紅色向前突出，而藍色則移向畫的深處。顯然這種空間的效果是有限的，但卻足以使頭像處於比條紋部分更近的位置。

在速寫中，我們看到聖地亞哥把導演的名字放在較下面的地方。現在他要決定將這地方塗上什麼顏色最好。

聖地亞哥以不同顏色的紙張，嘗試出不同的可能性。並非任何一種顏色都可以辦到，他需要強烈的對比來突出紅色頭像的平面圖像強度。黃色產生相反的效果，藍色還好……，

327

328

圖327. 側面影像是從紅紙上切下來的，聖地亞哥把它放在海報上以便檢驗比例。

圖328. 現在畫家將紅色側面影像和條紋背景釘在軟木板上來看它們的效果。

圖329至331. 在這三幅照片中，我們看到聖地亞哥為海報的下部試驗不同的顏色。結果黑色是最佳的顏色。

329

331

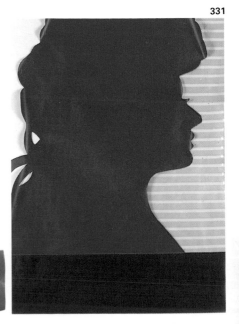

330

但黑色是這張海報所真正需要的。當我們提及「平面圖像的強度」時，我們指的是對比的「明顯程度」，如純淨的色彩、清晰的線條、邊緣明確的物體形狀等等。「明顯程度」是海報的要素，因為畫中的信息需要在一瞥中被完全掌握住；繪畫，當它愈寫實，它就更模糊，更不確定。

畫家唯一一次求助的機器，是不透明圖像投影機，這種放映機使用的不是幻燈片或透明正片，而是使用印刷或攝影的圖像。聖地亞哥用它來投射電影中的圖像（從廣告招牌照片中獲得），並用炭條畫滿。我

們看到畫的結果不是冷硬和呆板的，而是吸引人且具新意的，是一種「炭筆畫照片」。畫好後，畫家用切割刀把側面像切割下來。

圖332. 聖地亞哥用不透明投影機把主角的照片投射在紙上，並用炭條將人物畫出。

圖333、334. 當人物的主要輪廓確定後，聖地亞哥用炭條強化輪廓、臉部特徵和頭髮的細節。完成後，畫家用裁紙器把輪廓切割下來。

圖335. 這是一臺投射照片或印刷圖像的不透明投影機，畫家用它投射電影中的景色並將它們畫下來。

貼上字及做最後的修飾

聖地亞哥將畫好的素描釘在海報上，注意大小和位置，這二者必須設計好，才不至於使圖像互相影響。如果這幅素描太大，側面像會失去影響力；如太小，畫面會顯得混亂（同樣也會失去影響力）。這幅素描被定位在海報的中央，調整並平衡已移至中間的側面像的不對稱，主角明暗對比的臉後面平鋪的陰影，是真正引起注意的地方。最後是粘上字。為了確定字的位置，聖地亞哥用陰刻紙板切割法，這樣使他省卻了將字一個一個粘上去的工作。一旦確定了標題的位置，畫家將重複的字重疊貼在海報上（是否還記得他一次剪二個字的情景）。下面的字就是上面的字的影子，這樣字就從背景中凸了出來。

現在要做的只是將頭部的陰影塗黑，以襯托紙的白色。海報已完成，以同樣的方法但不同的程序，將原先已放大和修改過的轉印圖樣放上去，這真是一幅很好的作品。

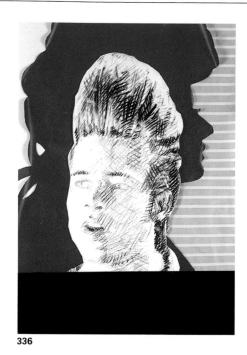

336

337

338

339

圖336至339. 切下的頭像被置於前景。當將頭像粘貼到海報上後，剩下來要做的是粘上字母。為了確定字母的位置，聖地亞哥用型紙標明了每個字母的位置（圖337），然後用膠水將字母一個一個粘上去，貼的時候要確定下面一個字母像上一個字母的影子（圖338和339）。

340

![海報 JOHNNY SUEDE BRAD PITT TOM DiCILLO]

圖340. 這是一幅放大的版本，用的方法與上面描述的方法相同。

圖341. 當字母粘貼完成後，聖地亞哥增強了炭條描繪的陰影部分，突顯部分細節。現在海報完成了。

巴耶斯塔爾畫水彩風景畫

讀者有幸欣賞到比森斯・巴耶斯塔爾在記錄自然、描繪，和忠實地反映動物的形態、動作的才能。在這裏，我們將看到巴耶斯塔爾作為專業水彩畫家的一面。雖然巴耶斯塔爾實際上掌握各種繪畫方法，但他卻對水彩畫情有獨鍾，因為水彩畫具有透明亮麗的感覺。有一點美中不足的是巴耶斯塔爾畫得很快，他在觀察和快速描繪等方面的非凡才能，同樣也應用於他較大的作品中。實際上畫得快並沒有什麼不好，特別是對一位水彩畫家來說，他應始終避免因一些細節上的描繪而修改作品。

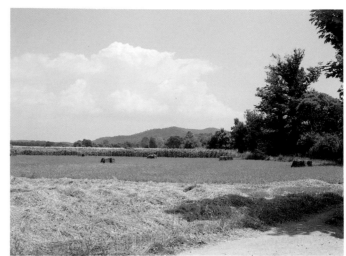

342

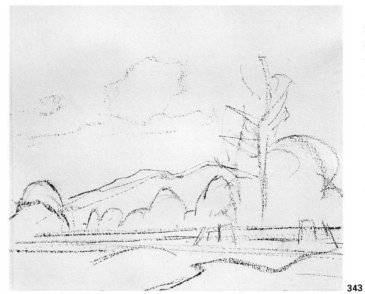

343

圖343. 在最初的速寫稿中，巴耶斯塔爾用的是炭條，為了防止炭條畫出的線條污染色彩，以後會用布將這些線條擦去。在這幅速寫稿中，畫家只想在紙上對風景的主要成分作出安排。

345

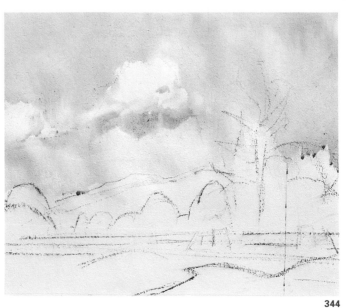

344

圖344. 像大多數的水彩畫一樣，巴耶斯塔爾從上半部（天空）開始作畫，他用的是薄薄的藍色。

圖345. 這是巴耶斯塔爾的畫架，我們可以看到紙被圖釘固定在板上。

他畫得很快，所以我們得不時要求他停下來，好讓攝影師記錄作品的每個階段。好在他是一位可愛的人，總是樂於助人，是他把我們帶到這裏，眼前是他最喜歡的風景之一。

「這是個漂亮的風景，具有形狀優美的樹木和廣闊的空間」，巴耶斯塔爾說。他說得不錯，在這裏大自然看起來已經被布置妥當，等待人們去描繪。由於天氣炎熱，我們決定移至白楊樹下。巴耶斯塔爾支起畫架，用圖釘將畫紙固定在畫板上，將大塑膠容器灌滿水，並準備顏料。他用的是錫管裝的乳狀水彩顏料，顏料擠入作為調色板的金屬盒的凹孔中。現在萬事俱備，他開始作畫了。

他很自然地從構圖開始，用炭條（為了不弄髒色彩將在以後擦去）開始畫水平的線和面。樹的綠色將一個平面從左邊分開，就這麼簡單。

一般的水彩畫家，特別是巴耶斯塔爾，通常不會在初步描繪上花費太多的時間，因為水彩畫作畫時需要有極大的自由度，太多的規劃會帶來相反的效果。我們的畫家認為粗略的勾畫已足夠了，草圖中他用幾何形法來處理樹叢。

巴耶斯塔爾畫水彩畫時，通常從畫天空開始。他畫得很快，首先濕潤畫紙，然後像其他水彩畫家常使用的那樣，用闊筆渲染上柔和的藍色。

水彩畫中的白色是從紙中直接得到的，所以畫家沿著白雲外圍塗色，將紙的白色留出來，並將它作為一種顏色。這樣畫了之後，白雲就可透過加強留白區域之下的顏色而達成。

圖346. 畫家繼續在紙的上部作畫，他開始用帶綠色的藍色畫背景中的山巒。

圖347. 由於畫上了樹，暗色調的色域都豐富了起來。

346

347

對比的目的

348

我忘了說一些有關水彩畫的重要事情。畫水彩畫時，畫家必須先畫淺色再畫深色，一種顏色可以藉著加深來修改，但卻不能由變淺加以改變，因為水彩顏料是透明的。然而我們必須承認，可以清水刷拭稀釋色彩而使它變亮。不過，這並不意味繪畫的慣用方法可以被反過來，我堅持自然的、合理的方法是從淺到深。

巴耶斯塔爾的工作方法也很特別，因為他是從上往下畫的，先畫天空，然後是地平線、背景，再畫前景。看一看旁邊的那幅畫，觀察一下畫家是怎樣在畫完天空後，首先描繪最遠處的山的（就在雲的下方）。這種「逐步」的作畫方法，與其他繪畫技巧形成鮮明對比，它的主要特點，是去強調和修改已經畫好的局部。天空的寬廣部分已乾，巴耶斯塔爾可以在它上面繼續作畫。現在他打算確定那棵伸展於天空，而又把構圖往右邊分隔開的大樹。正如你所知道的那樣，這種對衝的布局是產生空間的常用技法。暗色墨痕與淺色背景的強烈對比（或反過來），立刻產生出中間的空間。

349

圖348. 透過摻水稀釋混合的顏色，使相同的顏色產生不同的強度，用這種方法來塑造樹頂部的體積感。

圖349. 玉米田的水平線條和地平線在構圖中扮演著重要的角色，它們對畫面右邊高高的樹木的垂直狀態產生一種水平的平衡作用。

樹葉是用色塊來表現的，畫家按照先前畫好的草圖，開始自由地運用色彩，透過運用與原來色調混合的新色調，在濕的色彩上調整色澤和陰影。注意巴耶斯塔爾如何在樹與背後的山之間留出一條白線，這一留出的白色勾勒出樹梢，把不同的面清楚地區分開來。

繪製過程一直繼續著，巴耶斯塔爾畫了兩條完全水平的彩色條紋，它們與樹的參差不齊形成強烈對比。這種奇妙的對比，完全是一種簡潔的構圖方法，它把水彩畫中的二大區域 —— 前景和背景 —— 劃分開來。

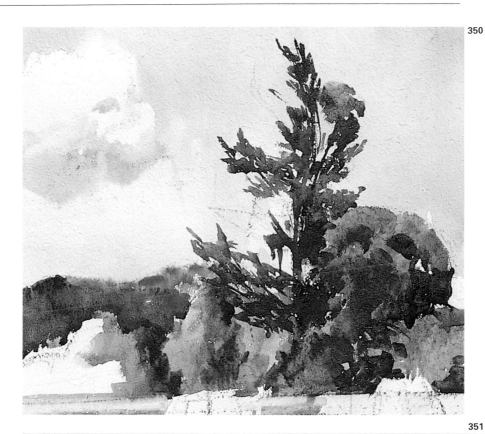

350

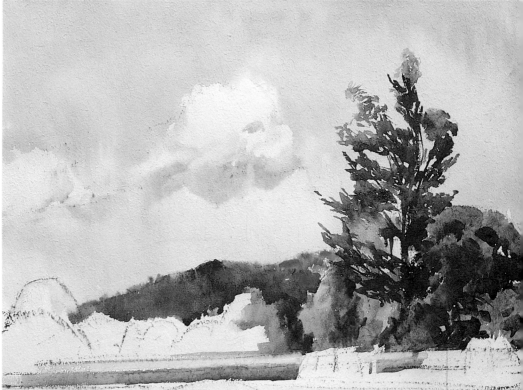

351

圖350. 這裏讓我們看一看樹梢的細部，用筆尖無拘無束的著色，表現樹枝形狀的特徵與堅韌。

圖351. 雖然黃色（是一種暖色）帶有一點綠色的傾向，仍能產生一種前景的感覺，使前景更靠近觀眾。

色彩與構圖

圖352. 畫家在這幅水彩畫右下方的黃色域上塗抹一層淺綠暗色塊，以營造出新的景致，這一景色比前述的黃色域原先創出的更靠近觀賞者。

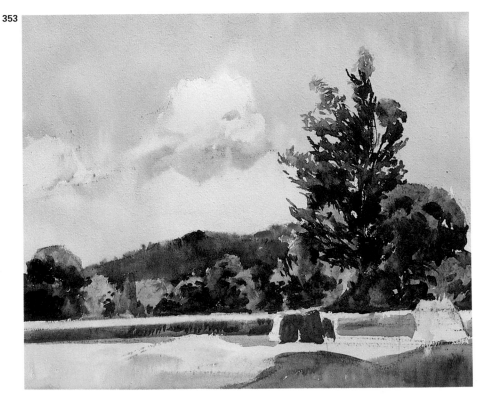

352

353

現在我們可以欣賞巴耶斯塔爾的構圖特點了，這種構圖特點遠遠超過開始時他對塊面的安排。在這幅水彩畫中，風景被組織成與天空平衡的三個大的平面：背景的山，樹林和玉米田。三個面都有自己的主色：藍色的山、綠色的樹、濃黃色和金色的田地。如同偉大的古典主義風景畫家熟知的那樣，這幾種色彩之間的對比，同樣也產生出深度。

色彩構圖是一個重要的構圖要素，在水彩畫中，這種構圖是自然本身所賦予的，但仍需畫家加以強調。畫仍在進行，巴耶斯塔爾信心十足地畫著，毫不猶豫。現在他畫前景的黃色，預留大塊空白給乾草堆。水彩畫的作畫方法是：著色、留空、疊色……。如前景的大塊陰影的色塊，便有其區隔空間的構圖目的。透過在乾草的黃褐色上畫上深綠色而得到一種色彩，最後獲得的色彩是水彩顏料的典型透明性效果。

在廣闊的前景中，畫家開始藉由修飾下面的黃色底部，來畫小小的乾草堆。用的顏色有赭色、經黃色稀釋過的寶石翠綠、與先前的綠色混合並經水稀釋過的深紅色（圖353）。巴耶斯塔爾用一支小號毛筆來畫這些色調，他不時用簡潔的筆

圖353. 這幅水彩畫幾乎完成了，在色彩和距離之間已建立了關係；黃色、綠色、藍色階梯式的排列，產生了一種令人信服的深度感。

觸到處畫上幾筆，將不同的色度蓋在原先的色彩上，讓底部的顏色，透過覆蓋在上面的一層層色彩而「散發」出來。看一看完成的作品（圖354），畫家將前景部分的顏色改深了一點，誇大了主題的光亮對比。你現在已經熟悉這種構圖的技能：誇大對比以產生三度空間。這是一幅成功的水彩畫，我們可以看出巴耶斯塔爾對作品很滿意，他開始哼起了曲子。

圖354. 效果的確不錯，色彩豐富、結構緊湊，這些都要歸功於對平面作出精心安排而產生的深度感。

354

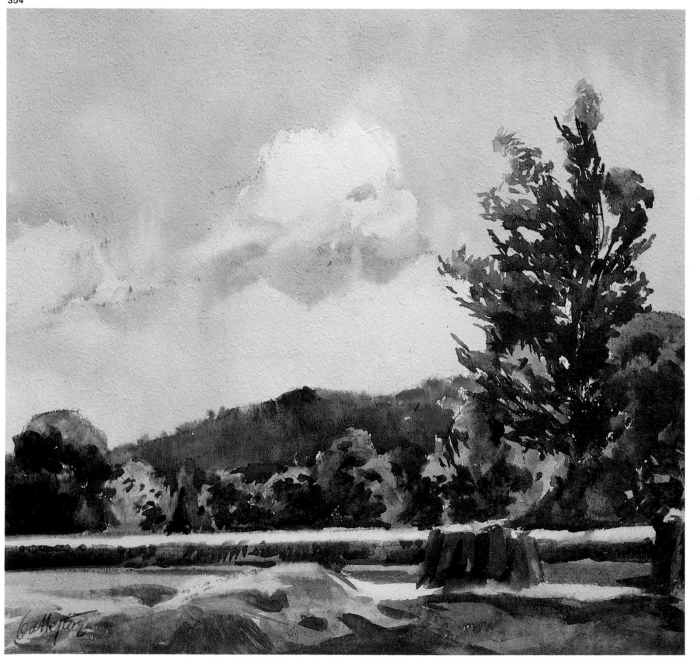

喬第・霍瑪(Jordi Homar)作品中的素描與色彩

圖355. 喬第打算用壓克力顏料和油畫顏料來畫一幅女性半身畫像，畫家在他的許多作品中常把這二種顏料的作畫過程合併起來。

圖356、357. 這兩幅圖中，第一張的炭筆速寫已經顯示出一種明確的構圖設計。

喬第・霍瑪曾就讀於巴塞隆納的美術學院，讀書期間就顯露了他在繪畫方面的才能。然而，喬第想成為一個畫家，也就是說能畫得更好，今天他可說已經成功了。

他邀請我們去他的畫室，畫室裏面到處是一些已完成、未完成，或暫時還是空白的畫布。作品中有些有很厚的色層，說明完成一幅作品花費許多的心血，這是喬第為實現他成為畫家的抱負，而作出種種努力的結果。

我想就喬第的風格作一評價，因為我們的興趣愛好是相同的。首先表現在立體主義的某些方面：它們與畫布上主題的安排相聯繫，有結實和堅固的布局。在題材的選擇上，它有波普藝術 (Pop art) 的自由性，題材可以來自雜誌、插圖，甚至來

自於廣告，一種不是基於對象的來源，而是基於對象的視覺興趣和繪畫潛能的態度。

喬第對畫什麼拿不定主意，翻看了各種畫布和素描後，我們發現一幅女性半身側面畫像，這對喬第來說是重新詮釋的一個理想題材。他準備用10號人物型規格（即55×43公分）作畫。

很快地看了一下所用的材料，喬第將壓克力顏料和油畫顏料摻和起來。不過「摻和」這個詞用在此可能不適合，因為它們是不能摻和在一起的。畫家先用壓克力顏料，然後等壓克力顏料乾後，再在上面塗油畫顏料。他有理由用不太正規的方法來作畫，他作畫依憑的是影像，或者僅僅依憑他自己的想像力。

有關色彩的問題，他的情況和那些

風景畫家或其他從自然取景的畫家是大不相同的。喬第不得不在不同階段「發明」色彩，這要求他具備在找到正確的色彩之前，快速試驗和矯正色彩的能力，而壓克力顏料成了理想的工具。一旦色彩確定，喬第就用油畫顏料來完成，它能產生一種色彩的體積感，這是壓克力顏料難以得到的。

這幾頁的附圖，告訴我們線性構圖的過程，它從一個普通的圖形開始，這個圖形由於不斷增加的幾何形而漸漸變得生動起來，從由不規則的四邊形構成的人體「模型」，到全部完成的人體半身像。

一旦完成，這個圖形就成為這幅圖畫的主幹，並始終保留在整個作畫過程中。

喬第開始上色，並不理會由於炭筆

的線條使色彩變得灰暗。這種「灰暗色」，有時能幫助確定色彩的色度或形象(profile)之間的對比。喬第開始時用的是赭色，一種使整幅圖畫和諧的基本顏色。

圖358. 喬第把桌面當調色板來使用。在照片中你還可以看到壓克力顏料和油畫顏料罐。

圖359、360. 喬第故意用炭筆弄髒了最先的赭色，以獲得一種略帶綠色的色調，並透過這種綠色調使赭色變暗。

358

359

360

平面造型與描繪的要素

361

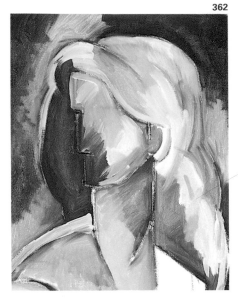

362

畫的進度很快,畫家聚精會神地畫著,將所有空白處都塗上顏色,嘗試著體積和整體形狀不同的可能性。

喬第使用的是赭色、深紅色和白色:用赭色作本色(就是主題自身的色彩),深紅色畫陰影,將赭色摻入白色調淡,用來表現亮部。

這種作畫方法很容易被描述成「抽象的」,因為被描述對象的真實顏色是抽象的,有點像立體派畫家畢卡索(Picasso)、布拉克(Braque)或格里斯(Gris),他們創造出一種色彩和諧,這種色彩和諧有別於有著自身真正繪畫價值的大自然。因此,對於畫家需在完全不照事物本身色彩的情況下創造和諧感,不必感到驚訝。

在這裏,我們看到喬第傾向於使人聯想起一種木質顏色的和諧,它與素描完好地結合,同時本身又使人想到雕塑。他努力創造在色調中的明暗對比關係的色彩,如頭髮形成的大面積,突出了臉部的平整。整個輪廓外和眼睛的淺赭色線條,同樣也產生了突出這種「平整」的效果,它們被描繪成一種表意符號(幾

363

圖361. 赭色、白色和深紅色是畫家挑選用來產生體積和確定頭部特別的明暗對比顏色。

圖362. 頭髮上淺灰色和赭色的交替使用產生了體積,並與背景的暗深紅色形成對比。

圖363. 人物有點像木質雕刻,這是由於外形的稜角和色彩的泥土般色調所產生的效果。

乎完全是埃及風格的）。 喬第正在尋找使畫面生動的答案，以彌補畫的明顯性方面的不足，眼睛就是其中之一。

在平面與三度空間的關係中，對頭髮的處理是不同的。如果不同於以前對體積感的刻畫，而使用較深的梅紅色和紅色來表現頭髮，雖然獲得了一種新的表現能力，但在明顯性方面卻損失了許多。

這種在畫的色彩和外形平衡方面的不斷變化，是喬第作品中最令人感興趣的特點之一。素描（輪廓、形狀的外沿等）和色彩在畫中為成為最吸引人的角色而競爭，畫家有如裁判，根據畫的進程決定將天秤往哪一邊傾斜。

現在再次讓我們回到素描上來。濃重的彩色線條，為構圖提供了生動的感覺，這些線條同樣也是「抽象的」， 因為它們表示形狀，而不僅僅是摹做。

我們開始看到繪畫過程的結果：形狀的最大綜合，忽略任何不能引起人們對於色彩和素描感興趣和有幫助的東西。

我們同樣也看到不鮮明的、飽和的顏色，是如何開始出現在色塊之中？幾何形的平面（前額、鼻子、胸部等）是如何產生的？作品已到了最後階段。

364

365

圖364. 色彩之間的關係已改變，現在外形和輪廓更清晰明確了。色調的普遍變深使亮色更有力地突顯。

圖365. 現在他開始確定軀幹、頸部和頭部這些體積較大的部分，透過顏色產生面和邊的作用將它們組合起來。

從壓克力顏料到油畫顏料

經過多次的嘗試，喬第開始調整色彩。對他來說，調整色彩意味著獲得附近的單色調部分，這部分由於明度和輪廓而顯得明顯。這可以從頭髮的上半部看出，它呈褐綠色，

366

幾乎是像我們以前提到過的赭色，這突出了色彩的協調。如果沒有既確定構形，同時又表示體積感的彩色線條，那麼這種綠色會顯得單調。現在喬第打開了罐裝油畫顏料，他經常用1公斤裝的顏料，而其他大多數畫家，往往喜歡用錫管裝的顏料。這預示著在作畫時，喬第要用去的顏料數量。

喬第用壓克力顏料為構圖確定了正確的顏色後，便開始用油畫顏料上色。我們來看一下最後的結果（圖368），與前面的示範圖（圖367）比較，色彩的純度、飽和度和明顯度等方面的不同是顯而易見的。透過亮部（非常淡的赭色）、半色調部（濃土黃(ocher-sienna)）、暗部（深紅色），臉部的平面最終被建立起來。畫中其他造型也是一樣。

增加畫面明顯度的過程還在繼續，不過現在主要的問題，是用非常生動的、可以使構形和體積明確的成份，來使單調的畫面變得生動活潑。這些成份是眼睛、鼻子、嘴巴以及

圖366. 由於去掉了明暗對比，頭髮的塊面失去了體積感，變成了僅僅由彎曲的形狀確定的一種平面設計。

圖367. 略帶綠色的褐色(greenish sienna)被用作半調色，來產生一種明暗對比的作用，這種明暗對比不同於人物原有的體積感。顏色被限制在平坦的部分。

圖368. 當壓克力顏料乾後，畫家在人物上塗上油畫顏料色塊。現在喬第可以充滿信心地上色了，因為不同的色調都已安排妥當。

367

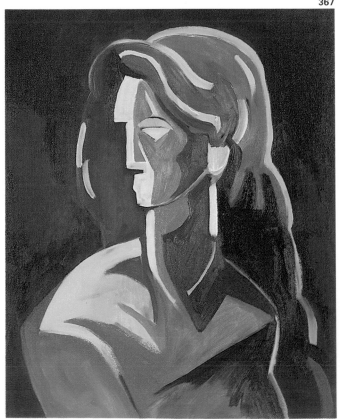

368

從壓克力顏料到油畫顏料

頭髮上的緞帶和衣服的黑色圖案。
最後的結果具有強烈的吸引力，它
源自構圖堅定的筆觸和有色形體的
巧妙「組合」。恭喜你，喬第！

369

圖369. 最後，喬
第加上了一些裝
飾的東西，如耳
環、眼部的三角
形勾勒、頭髮上
的緞帶，這使顏
色單調的大塊區
域顯得較有生
氣。設計與協調
得到了完美的平
衡。

邀請國內創作者共同編著
學習藝術創作的入門好書

三民美術普及本系列
（適合各種程度）

水彩畫　黃進龍／編著

版　畫　李延祥／編著

素　描　楊賢傑／編著

油　畫　馮承芝、莊元薰／編著

國　畫　林仁傑、江正吉、侯清池／編著

榮 獲

兒童文學叢書‧藝術家系列（第一輯）（第二輯）

讓您的孩子貼近藝術大師的創作心靈

名作家簡宛女士主編，全系列精裝彩印
收錄大師重要代表作，圖說深入解析作品特色
是孩子最佳的藝術啟蒙讀物
亦可作為畫冊收藏

放羊的小孩與上帝：喬托的聖經連環畫	超級天使下凡塵：最後的貴族拉斐爾
寂寞的天才：達文西之謎	人生如戲：拉突爾的世界
石頭裡的巨人：米開蘭基羅傳奇	生命之美：維梅爾的祕密
光影魔術師：與林布蘭聊天說畫	拿著畫筆當鋤頭：農民畫家米勒
孤傲的大師：追求完美的塞尚	畫家與芭蕾舞：粉彩大師狄嘉
永恆的沉思者：鬼斧神工話羅丹	半夢幻半真實：天真的大孩子盧梭
非常印象非常美：莫內和他的水蓮世界	無聲的吶喊：孟克的精神世界
流浪的異鄉人：多彩多姿的高更	永遠的漂亮寶貝：小巨人羅特列克
金黃色的燃燒：梵谷的太陽花	騎木馬的藍騎士：康丁斯基的抽象音樂畫
愛跳舞的方格子：蒙德里安的新造型	思想與歌謠：克利和他的畫

國家圖書館出版品預行編目資料

構圖 / David Sanmiguel Cuevas, Antonio muñoz
　Tenllado著; 王荔譯. ——初版二刷. ——臺北市;
　三民, 民91
　　面; 　公分.——(畫藝大全)
　　譯自: El Gran Libro de la Composición
　　ISBN 957-14-2655-5 (精裝)

　　1. 構圖(藝術)

947.11　　　　　　　　　　　　　　　86007462

© 構　　圖

著作人　David Sanmiguel Cuevas
　　　　Antonio muñoz Tenllado
譯　者　王　荔
校訂者　林昌德
發行人　劉振強
著作財　三民書局股份有限公司
產權人　臺北市復興北路三八六號
發行所　三民書局股份有限公司
　　　　地址 / 臺北市復興北路三八六號
　　　　電話 / 二五〇〇六六〇〇
　　　　郵撥 / 〇〇〇九九九八——五號
印刷所　三民書局股份有限公司
門市部　復北店 / 臺北市復興北路三八六號
　　　　重南店 / 臺北市重慶南路一段六十一號
初版一刷　中華民國八十六年九月
初版二刷　中華民國九十一年三月
編　號　S 94050
定　價　新臺幣參佰捌拾元整
行政院新聞局登記證局版臺業字第〇二〇〇號

有著作權·不准侵害

ISBN　957-14-2655-5　(精裝)

網路書店位址：http://www.sanmin.com.tw